장 욱 진

그림으로 보는 선의 미학

이 책에 실린 작품은 장욱진미술문화재단에서 제공한 도판임을 밝힙니다.

그림으로 보는 선의 미학

글머리에 붙여

한국의 근·현대는 격동과 굴곡의 역사로 점철되었다. 1910년 조선이 일본에 합병된 뒤, 1945년의 해방과 1950년 발발한 한국전쟁 그리고 이로 인한 남·북한의 대치와 1980년대 민주화의 역정 등은 한국인의 삶의 양식에 지대한 영향을 끼쳤다. 이 시기 서구 문화의 전래와 도입은 특히 문화계에 커다란 충격을 주었는데 이는 미술계도 예외가 아니었다.

장욱진(張旭鎭, 1917-1990)은 이러한 시대를 산 한국의 대표적인 화가이다. 그는 독특한 화풍의 세계를 창조한 화가로서 평단의 주목을 받은 작가였다. 새로운 미술 사조가 범람하는 속에서도 자신만의 독특한 화풍으로 구현된 그의 작품에는 한국적인 정서가 아주 짙게 배어 있다. 좀 더 직설적으로 말한다면 한국 문화의 큰 근원 중의 하나인 불교, 특히 선禪의 향취를 드러내고 있다. 장욱진의 작품을 논하면서 그의 '예술관과 선적 미학'을 주제로 잡은 것도 그 때문이다.

한국불교는 사원 건축에서부터 성상聖像의 조성에 이르기까지 예술적 가치를 지닌 수많은 조형물과 회화 작품을 남겨 놓았다. 이러한 불교 문화의 토양은 화가들의 심리 기저에 알게 모르게 스며들었다. 불교 사상을 표면적으로 내세우지 않은 화가들이라 할지라도 그들의 적지 않은 작품 속에서 농후한 불교적 성향을 발견할 수 있는 것도 그 때문일 것이다.

또한 이것은 진리의 세계와 미의 궁극적 세계가 둘이 아니라는 반증이라 할 수도 있다. 비록 사상적 차원이나 학문적 차원에서는 종교를 모른다 해도 진지하게 미의 세계를 추구하는 예술가라면, 그가 추구하

는 미의 궁극이란 결국 종교의 진리와 마주할 수밖에 없기 때문일 것이다. 종교는 진리라는 절대의 경지를 추구하고 예술은 미라는 절대의 차원을 추구한다. 따라서 종교의 진리와 예술이 추구하는 절대미는 불가분不可分의 관계로 작동할 수밖에 없다.

예술 작품을 종교의 관점에서 바라본다는 것은 미적 차원에서 미처 포착하지 못한 사상의 차원을 열어 보이는 작업으로, 종교와 예술 두 방면이 상보적으로 발전할 수 있는 좋은 계기가 될 수 있다. 바꾸어 말한다면 예술 작품을 불교의 관점에서 연구하는 것은 작품의 사상적 지평을 넓히는 일인 동시에 불교 연구의 외연을 더욱 풍부하게 해주는 길이기도 하다.

사람은 삶이라는 현실 속에서 자신의 사상을 표출하며 살아갈 수밖에 없다. 선사는 조석으로 예불하고 제자들을 제접하는 일상사를 통해 자신의 불교 사상을 실천하고 보여주며 법문을 통해 자신의 사상을 갈무리해 드러낸다. 예술가 역시 삶을 살아가는 일상의 모습과 작품을 통해 자신의 미관美觀과 삶에 대한 태도를 보여준다. 한 인물의 사상이나 예술을 이해하기 위해서는 그의 삶의 궤적을 추적할 수밖에 없다. 특히 감성 표현이 두드러지는 예술 세계에 있어서 삶의 체험은 예술 활동의 영감의 원천이 되기에, 한 예술가의 작품을 이해하거나 그 속의 내밀한 사상을 분석하는 데 있어서 그의 삶을 되짚어보는 것은 당연한 일이기도 하다.

이 글은 장욱진의 작품에 스며있는 선 사상을 드러내는 데 중점을 두고 있다. 특히 그가 남긴 1천여 점의 작품 가운데 소수의 특정 그림에 나타난 화풍과 선 사상의 관계를 알아보고자 한다. 이를 위해서는 그의 삶의 궤적을 추적하지 않을 수 없는바, 여기에서는 미술사 연구 방법 중 외재요소연구법(extrinsic methodology)을 활용하고자 한다.

차 례

글머리에 붙여

장욱진과 불교의 만남

만공스님과의 만남

　장욱진은 불교적 가풍을 지닌 집안에서 태어났다. 그의 부친 장기용은 시서화에 안목이 있었을 뿐만 아니라 스스로도 그림을 그린 분이었다. 그러나 부친은 장욱진이 7세 되던 해 일찍 세상을 떠난다. 이후 장욱진은 조카들의 교육에 열성적이던 서울의 고모님 댁으로 보내져, 고모의 보살핌 속에 청소년기를 보내게 된다. 장욱진의 성장에 가장 큰 영향을 끼친 고모 또한 열렬한 불교 신자였다.

　고모의 교육열과 신앙심은 장욱진의 삶에 적지 않은 영향을 끼쳤다. 장욱진의 회고에 따르면, 그는 어려서부터 그림과 관련해서는 특별한 재능이 있었던 것으로 보인다.

　　여덟 살 때 관립사범학교 부속 보통학교(서울대 사대 부속초등학교 전신)에 들어갔어. 그때는 도화책이 있어서 그걸 보고 그림을 그렸어요. 그려논 그림이 도화책에 가까우면 갑상甲上 평점을 주고 거기서 멀어지면 멀어질수록 병정丙丁을 주었지. 2학년 때 도화책에 까치가 있었는데 나는 그때부터 까치를 좋아했나봐. 가만히 보니까 도화책의 까치가 틀렸단 말야. 그래서 새카맣게 그렸지. 눈이고 뭐고 없이 그냥 말야. 그랬더니 병丙이 나왔어.[1]

　평생에 걸쳐 그의 작품 속에 등장하는 까치가 이미 여덟 살 때부터 시작되었음을 알려주는 이 일화는 바깥 사물을 받아들이는 소년 장욱진의 시선을 잘 보여준다. 교과서에 주어진 관념적 형태의 까치 대

신 자신이 직접 보고 느낀 까치를 그린 소년 장욱진은 이후로도 자신의 그림을 멈추지 않았다.

보통학교를 마친 장욱진은 1930년 경성 제2고등보통학교(현 경복중고등학교)로 진학한다. 하지만 그의 학교생활은 순탄치 않았다. 1933년의 어느 날, 일본인 역사 선생의 공정하지 못한 처사에 격렬하게 항의한 끝에 학교에서 퇴학을 당한 것이다. 학교를 쫓겨난 뒤에도 그의 그림 열정은 식지 않았다.

제2고보에서 쫓겨난 뒤, 집 근처에 선배 화가 공진형이 주인인 사랑방에 나갔다. 거기엔 우리나라 서양화 도입에 공이 많은 프랑스 유학생 이종우 등이 모였고, 화가는 거기서 화단의 소문을 들었다. … 화가는 집에서 … 그림을 그렸다. 그게 집안의 가장인 고모의 눈 밖에 나고 말았다. 집에서 쉬는 것도 못마땅한데, 하찮은 그림 그리기나 계속한다는 것이…[2]

고모는 장욱진이 그림 그리는 것을 아주 싫어했다. 그는 고모의 눈을 피해가며 그림을 그리곤 했는데, 그런 여파 때문인지 이즈음 장욱진은 성홍열을 심하게 앓게 된다. 그러자 고모는 장욱진을 예산 수덕사로 요양 보낸다. 당시 수덕사에는 조선 불교의 대표적인 선지식이었던 만공스님(1871-1946)이 주석하고 있었다. 그녀 자신이 흠모하여 모시던 만공스님에게 조카를 보냈던 것이다. 요양도 요양이지만 그림에만 빠져있는 조카에게 무언가 다른 계기를 만들어 주고자 했던 의도를 엿볼 수 있는 대목이다.

만공스님은 16세의 어린 장욱진에게 "머리를 깎어 불자를 만들고

싶다. 하지만 네가 하는 공부나 우리가 하는 참선 공부나 모두 같은 길이니라." 하며 소년의 길을 인정해 주었다. 이후 장욱진은 한평생 만공스님에 대한 존경을 가지고 있었다고 한다.[3]

장욱진은 수덕사 견성암에서 반년여를 지내게 되는 데, 이 시기를 제외하면 청소년기의 그에게 있어서 불교와의 만남은 더이상 특기할 만한 사항이 전해지지 않는다.

경봉스님의 인가

장욱진과 불교의 본격적인 만남은 부인 이순경의 불교 신앙으로 부터 시작된 듯하다. 이순경은 역사학자 이병도의 여식으로 경기고 등여학교(현 경기여고)를 졸업한 인텔리 여성이었다. 그녀는 독일에서 철학박사 학위를 받고 제1공화국의 내무장관과 동국대 총장을 지낸 백성욱(1897-1981)의 법문에 일찍부터 깊이 감화 받았다고 한다. 병약 하게 태어난 차남 홍순의 병세도 장욱진을 사찰로 이끈 계기가 되었 다. 홍순은 1979년 15세의 어린 나이로 사망했는데, 1970년대 초·중반 이후 아들의 구명救命을 위해 사찰에 드나드는 일이 잦았다고 한다. 백성욱의 교화에 귀를 기울였던 것도 이때인 듯하다.

백성욱은 금강경 독송과 미륵존여래불 관상觀想 위주의 수행을 장 려했는데, 장욱진 부부는 1970년대 이후 백성욱을 자주 만났다고 한 다. 백성욱이 법당 건립을 부탁하여 전시회를 열어 이에 필요한 돈을 마련해 준 일까지 있었다.

이 무렵의 장욱진에 관해 쓴 글을 보면, 그의 집에서 일절 책을 보 지 못하였으나 다만 금강경 한 권만은 보았고, 장욱진이 간혹 그것을 읽는 것을 목격하였다[4]고 적고 있다. 금강경 독송이 백성욱의 영향

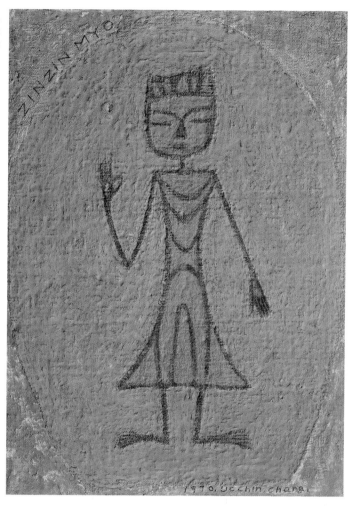

진진묘
캔버스에 유채_ 33×24cm
1970

이었을 가능성도 생각할 수 있는 지점이다.

　한편 1970년, 장욱진은 부인 이순경을 위해 그녀의 법명인 〈진진묘〉라는 이름을 붙인 초상화를 그린다. 그림에서의 이순경은 보살로 형상화되어 있다. 7일간이나 식음을 전폐하고 부인의 초상화를 그린 화가는 그 여파로 무려 3개월 동안이나 몸져눕는다. 자신을 위해 평생을 바친 부인에 대한 고마움과 그런 부인의 깊은 불심을 대하는 장욱진의 마음을 짐작케 하는 일화가 아닐 수 없다.

장욱진의 불교적 인식 체계를 잘 보여주는 일화는 1977년 양산 통도사에서 이뤄진 경봉스님(1892-1982)과의 문답이다. 첫 만남의 자리에서 경봉스님이 "뭘 하는 사람인가?"를 묻자, 장욱진은 서슴없이 "까치를 잘 그리는 사람"이라고 답한다. 여기에서 장욱진이 '서슴없이' 대답하였다고 표현한 것은 그 다음에 바로 경봉스님이, "입산을 했으면 진짜 도꾼이 되었을 텐데"[5]라고 말했다는 점에서이다. 경봉스님과 같은 선사가 '진짜 도꾼'을 언급했다는 것은 "까치를 잘 그리는 사람"이라는 대답을 통해 분별을 벗어난 장욱진이란 사람의 참 면목을 알아보았던 것으로 짐작되기 때문이다.

고정관념에 사로잡힌 보통의 사람이라면 "뭘 하는 사람인가?"라는 질문에 대개는 자신의 직업을 말하기 마련이다. 그러나 장욱진은 자기가 하는 일을 그대로 밝힌다. 까치를 그리는 것이 바로 자신이 하는 일이고, 까치를 그리는 주체가 자아인 것이다. 장욱진은 화가가 아니라 까치를 그리는 사람이다. 그리는 행위 그 자체가 장욱진인 것이다. 그가 자신을 "예술은 난 잘 모릅니다. 다만 나는 그리는 일을 할 뿐이죠."[6]라고 말한 것에서도 그의 자아 인식을 알 수 있다.

경봉스님의 '진짜 도꾼'이라는 말에 장욱진은 "그림 그리는 것도 같은 것"이라고 응대한다. 선에서 도를 닦는다는 것은 위파사나 수련이나 절 수행과 같이 특별한 행위를 하는 것이 아니다. 도를 닦는다는 것은 우리의 입각처가 이미 불이不二의 세계라는 것을 즉각 깨닫는 것이다. 따라서 그림과 도를 닦는 일이 둘이 아니라는 대답은 불이의 이치를 알고 난 뒤에나 나올 수 있는 말이다.

경봉스님의 입에서 곧바로 "쾌快하다!"라는 말이 나온 것도 이 때문이다. 이때 장욱진은 경봉스님으로부터 비공非空이란 법명을 받는

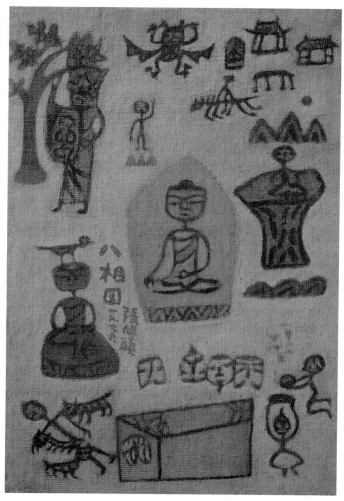

팔상도
캔버스에 유채_ 35×24.5cm
1976

다. 비록 선가의 엄격한 법의 인가印可는 아니라 할지라도 장욱진의
선지禪指 혹은 선기禪機가 인정받은 것이라 할 수 있으리라. 어린 시
절 만공스님으로부터, "네가 하는 공부나 우리가 하는 참선 공부나
모두 같은 길"이라는 가르침을 받은 뒤로, 선가의 화두 공부도 놓치
지 않고 있었음을 짐작게 하는 일화라 할 것이다.

"까치를 잘 그리는" 장욱진의 '까치'는 많은 상상력을 자극한다.
특히 그의 작품 도상에서의 까치는 깨달음, 혹은 깨달음의 완성을 상

징한다. 이것은 그가 자신의 그림 〈팔상도〉에서 부처님의 두상에 까치를 올려 놓은 것이나, 한때 의기투합했던 중광스님의 초상화 두상에 까치를 그린 것에서도 알 수 있다. 이것을 간파한 중광스님은 김형국에게 아래와 같은 장욱진을 기리는 시를 주기도 했다.

천애에 흰구름 걸어놓고
까치 데불고 앉아
소주 한 잔 주거니 받거니
달도 멍멍 개도 멍멍"[7]

장욱진의 고고한 정신세계를 표현한 위의 시에서의 까치 역시 깨달음을 의미하는 것으로 보인다. 이러한 저간의 상황을 고려한다면 장욱진이 "까치를 잘 그리는 사람"이라고 대답한 것은 그 자신이 그간 찾으려 했고, 마침내 찾은 자아를 그대로 드러낸 것으로 보인다. 비록 화두 공부에 정진한 수행자는 아니라 하더라도 천부적인 인연으로, 혹은 화업의 정진을 통해 이미 선의 종지를 파악하고 있었다고 볼 수 있는 것이다.

이런 장욱진의 선기禪機에 대해 이순경은 다음과 같은 술회를 남겼다.

장선생은 전생에 이미 도를 깨우치고 마음의 평화를 얻었고, 이승에 그렇게 태어났습니다. 나는 처음에는 잘 몰랐습니다. 그러나 점점 우리와 전혀 다른 세계에서 살고 있다고 알게 되었어요.[8]

근대적 화풍의 형성기

- 1950년대 -

화가 장욱진의 생애

장욱진이 그림에서 두각을 나타내기 시작한 것은 양정고등보통학교에 편입한 뒤인 1938년이었다. 그해에 조선일보가 주최하는 제2회 전국학생미전에서 최고상인 사장상과 중등부 특선상을 받은 것이다. 이를 계기로 집안의 허락을 받고 그림 공부[9]를 할 수 있게 된 그는 다음해인 1939년, 양정학교를 졸업한 뒤 일본 도쿄의 제국미술학교(현 무사시노미술대학) 서양화과로 진학한다. 1943년 9월 제국미술학교를 졸업한 장욱진은 해방 후 잠시 국립중앙박물관 진열과를 거쳐 덕수상업고등학교 미술 교사로 재직하다가 6.25 한국전쟁을 맞는다.

장욱진이 창작활동에 매진하게 된 것은 1954년, 서울대학교 미술대학 대우교수로 임명이 되면서부터였다. 전쟁통의 혼란과 가난에서 벗어나 비로소 생활의 안정을 찾은 그는 죽기 살기로 그림에만 매달렸다.

4년 가까이 술을 입에 대지 않고 창작과 교육에 열심이었다. 명륜동 초가집 그 골방에서도 열심히 그림을 그렸다.… 대학에 취직하고는 몇 년 동안 술을 입에 대지도 않았다.[10]

하지만 안정된 생활은 오래가지 않았다. 교육보다는 창작에 더 기울어져 있던 그는 1960년 교수직을 버리고 칩거에 들어간다. 학교를 사직한 장욱진은 명륜동의 초가집을 양옥으로 개조했다. 아래층에는 자그만 화실까지 갖추었다. 최초로 자신의 마음대로 꾸민 집과 작업실을 갖추었지만 명륜동에서의 생활도 길지 않았다.

도시생활을 갑갑해 하던 그는 1963년, 덕소(경기 남양주)의 한강 둔

치에 작업실을 마련한다. 그리고 가족을 남겨둔 채 홀로 서울을 떠난다. 이후 장욱진은 덕소가 개발되자 1975년 명륜동의 집으로 돌아와 지내다가, 1980년 다시 수안보(충청 충주)로 내려간다. 그러나 그곳도 개발되자 1985년 다시 명륜동으로 돌아와 머물다가, 1989년 신갈(경기 용인)에 작업실을 짓고 지내던 중 다음해인 1990년 삶을 마치게 된다.

교외의 작업실을 주 거주지로 하여 명륜동 본가를 오갔던 장욱진의 삶의 궤적은 그의 작품 연구에도 많은 영향을 끼쳤다.

장욱진의 작품세계는 일반적으로는 작품들을 포괄적으로 아우르는 내용에 초점을 맞추어 ① 초기: 자전적 향토세계(1937-1949), ② 중기: 자전적 이상세계(1950-1974), ③ 후기: 종합적 이상세계(1975-1990)로 구분해 왔다. 또는 작품의 표현방법에 따라 상세하게 구분하기도 하고, 작업실을 마련했던 지역명을 따 덕소시대-명륜동시대-수안보시대-신갈시대 등으로 구분하는 경향도 있다.

그러나 장욱진의 삶에서 1950년대는 화가로서 자신의 진정한 자아를 추구하며 서구 모더니즘의 근대적 자아를 확립하려 노력한 중요한 시기였다. 또 1960년대는 그의 자아관이 확립되며 이후 전 생애에 걸친 창작 세계의 모태가 된 시기였다. 따라서 이 글에서는 기존의 분류에 구애됨 없이 그의 자아관이 형성되고 확립되던 5·60년대에 초점을 맞추어 이 시기에 나타난 작품의 특징과 그 변화의 추이를 살펴보고자 한다.

1. 〈자화상〉에 나타난 모더니스트 장욱진

6.25전란 중에도 장욱진은 그림에서 손을 놓지 않았다. 1951년 잠시 종군화가단에 소속되어 있던 그는 임무가 끝나자 부인과 처가 식구들은 피난처 부산에 남겨둔 채, 어머니가 아이들을 돌보고 있는 고향(충북 연기)으로 내려간다. 오랜만에 고향에 간 그는 미친 듯이 그림을 그렸다. 지금은 산실 되어 남아있는 게 거의 없지만 그때 그린 5-60점 가운데 대표작으로 꼽히면서 그 자신이 자화상으로 인정한 그림이 〈자화상〉으로 불리는 작품이다. 1951년 9월이나 10월쯤에 그린 것으로 추정되는[11] 이 그림에 대해 장욱진은 다음처럼 말하고 있다.

> 이 그림은 대자연의 완전 고독 속에 있는 자기를 발견한 그때의 내 모습이다. 하늘엔 오색구름이 찬양하고 좌우로는 자연 속에 나 홀로 걸어오고 있지만 공중에선 새들이 나를 따르고 길에는 강아지가 나를 따른다. 완전 고독은 외롭지 않다.[12]

프록코트를 입은 한 사람이 한 손엔 실크해트를 들고 다른 손에는 박쥐우산을 쥐고 황금빛으로 익은 논 사이로 난 길을 걸어오고 있다. 멀리 뒤편으로는 황금 들판 사이로 사라지는 황톳길 너머로 짙푸른 녹색으로 처리한 산과 하늘이 시선을 끈다. 화면상에서는 작은 면적에 불과하지만 뚫고 들어갈 수 없는 깊이와 두께로 머리 위를 누르고 있다. 단순, 간결하지만 왠지 답답한 느낌을 주는 이 화면 공간을 제비 네 마리가 그가 오는 길을 따라 날아오면서 바람이 통하고 숨을 쉴 수 있는 틈을 내고 있다.

자화상
종이에 유채_ 14.8×10.8cm
1951

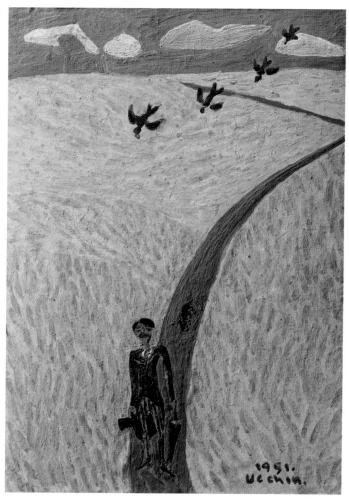

화가의 말대로라면 이 그림은 전쟁의 와중을 비껴나서 "농촌 자연
환경에 접해 방랑에서 안정을 찾아 불같이 솟는 작품의욕에 사로잡
혀 이전까지 그를 괴롭히고 있던 초조와 불안과 자신을 자학으로 몰
아갔던 소주병"[13]에서 벗어난 자신의 모습을 그린 작품이다. 그의
설명에서는 전쟁의 모습이라든지, 피난처 부산에서 겪은 힘든 생활
이나 심리적인 갈등이라든지 하는 현실 속에서의 자의식은 전혀 찾
아볼 수 없다.

그러나 작가의 설명과는 달리, 연미복을 입고 붉은 길을 걸어왔을 영국 신사 같은 작가가 "앞으로 나아갈 길은 더 이상 보이지 않으며, 목적지에 이르는 길을 알지 못하는 남자의 표정은 다소 불안하고 막막해 보인다. 〈자화상〉은 고향에 피난해 있을 때 작가의 심리적 상황이 표출된 것으로, 일본에서 서양화를 공부하고 돌아온 작가에게 맞닥뜨린 이상과 현실의 격차, 전통과 현대가 한 공간에 존재하면서 빚어내는 괴리감이 드러나 있다."[14]는 평처럼 평화롭지만은 않은 그림이다.

이 작품은 작가 스스로가 자신의 자화상이라고 인정했으며 많은 사람들 또한 작가의 자화상으로 받아들이고 있다. 하지만 자화상이라고 단정 지어 부르기에는 몇 가지 문제점이 노출된다. 그의 그림에는 그와 닮은 수많은 인물들이 등장하기 때문이다. 평자들은 그의 그림에서 콧수염을 달고 있는 남성상을 장욱진 본인으로 또 가족상을 그의 실제 가족으로 보고 싶어 하는 경향이 있다. 이런 태도의 이면에는 "남녀가 분명하게 보이는 그림에서 팔자걸음의 것이면 그건 화가의 모습이고, 안짱걸음의 사람이면 그건 나를 그린 것"[15]이라는 부인의 말이 자리한다. 이에 따른다면 대부분의 그림에서 장욱진을 볼 수 있게 된다.

그러나 "1978년 이후에 마을 어른들을 그린 여러 점의 작품에서 노인을 묘사할 때도 그와 같은 방식을 썼기 때문에, 콧수염의 인물이 모두 자화상이라고 하기는 어려우며, 이는 일종의 대역, 또는 작가의 분신이라고 생각된다."[16]는 지적이 있듯이, 부인 이순경을 표현하면서도 안짱다리뿐만 아니라 보살의 형태로 나타내기도 했다. 이로 볼 때 그의 인물상들은 특정한 구체적인 형상을 지시하기보다는 추상

적인 보편성이나 관습적인 표현법일 가능성이 크다.

　이와 같은 의문에도 불구하고 장욱진은 이 그림을 본인의 자화상
으로 인정하였다. 작가의 말은 작품 해석에 영향을 줄 수밖에 없는
데, 다음의 평도 그러한 연장선에서 받아들일 수밖에 없다.

　　6.25동란 중 고향 마을 연기군 동면에서 그린 장욱진의 〈자화
　상〉(1951)은 그 시절 궁벽했던 삶을 가장 역설적으로 보여주는 그
　림이다. 〈자화상〉은 고향의 논밭 사이를 실크 모자까지 쓴 정장
　차림의 영국 신사가 표표하게 걸어 나오는 장면으로 구성되어 있
　다. 전쟁의 흔적은 도무지 찾을 길 없는 전원 목가풍이다. 인간을
　온통 파멸시키는 최악의 상황을 부정하고 싶은 화가의 간절한 희
　구가 그림을 통해 호소력 있게 전달된다.[17]

　햇빛이 찬란하게 쏟아지는 황금빛 논 사이의 붉은 길을 우산을 들
고 유유히 걸어가는 영국 신사 한 사람. 그가 걷는 길은 어디에서 뻗
어 나와 어디로 향하는지 분명하지 않다. 전원 목가풍의 배경 저 멀
리 어디인가는 전쟁이 계속되는 아비규환의 세상이다. 참담한 생활
에 지쳐있는 이때, 화면 속의 이 사람이 장욱진 본인인지 아니면 역
할을 맡긴 상징적, 은유적 인물인지는 확실하지 않다. 자화상인지 인
물화인지도 명확하지 않다. 이는 재현이 아니라 양식적인 형상으로
인물을 소묘하는 장욱진의 표현방법 때문이기도 하다. 작가가 자화
상이라고 말하였기에 그림 속의 그 인물을 장욱진이라고 파악할 뿐
이다.

　하지만 1951년의 전시 상황과는 너무도 동떨어진 밝고 평화로운

분위기는 〈자화상〉이라 하기에는 당시 그림만을 그리고 살았다는 작가의 말을 고려하더라도 선뜻 받아들이기 힘들다. 그렇다 하더라도 이 그림을 〈자화상〉으로 인식하는 순간 작품은 숨겨진 많은 이야기를 건네온다.

〈자화상〉에 나타난 댄디(dandy)적 요소

오색찬란한 구름이 떠 있는 하늘 아래에서 자연과 하나가 된 완전 고독에 빠져 있는 화면 속 인물은 외롭지 않다. 김영나는 거의 자연을 소유한 듯한 당당한 정면 자세로 화면 중심에 있는 이 영국 신사의 옷차림을 댄디(dandy) 같다고 말한다.[18]

댄디는 전통의 영국 귀족들에 반기를 든 새로운 정신적 귀족주의에서 출발했다. 그들은 멋을 중시하는 실용적인 옷차림으로 기존의 귀족들과 차별화에 나섰다. 새롭게 떠오른 이들 부르주아지들은 검은색 정장과 흰색 셔츠를 선택하였다. 부르주아지들의 실질적인 경제 관념과 귀족들의 허례에 대한 반감이 결합한 이 옷차림은 실용성의 표상이었다. 그렇게 영국의 부르주아지들은 검은색 정장과 흰색 셔츠를 통해 귀족과 다른 그들만의 계급적 정체성을 드러냈다. 그리고 부르주아지가 귀족을 밀어내고 실권을 획득했듯이 그들의 의상은 귀족들의 의복을 대신하게 된다.

몸치장은 댄디에게 생명이나 다름없었다. 몸치장에 공을 들이지 않는 댄디는 없다[19]고 할만큼 19세기 서유럽의 댄디들은 의복에도 각별히 신경 썼다. 그렇다면 장욱진의 모습은 어떠했을까?

장욱진의 옷차림은 유명했다. 맞춤이 아닌 기성복을 단벌로 갖춘 그의 입성이 오히려 멋쟁이로 여겨졌다. 그는 "평생 야인으로 보냈

기 때문에 특별한 가정 행사나 전람회 개최 같은 의식적인 기회가 아니면 양복을 입지 않았다. 단출한 바지에 검은색 터틀네크 셔츠를 즐겨 입었다. 베레모도 즐겨 썼다. 그러나 수안보 시절 이후부터는 베레모 대신에 둥근 야외모자를 가끔 애용했다."[20] 이렇듯 유별나게 보이기 위해 공들이지 않는 그의 태도는 남들과 다르게 보이기 위해 애쓰는 댄디의 자세와는 다르다. 하기에 굳이 그에게서 댄디의 면모를 찾아내는 것은 불필요한 일일 수도 있다. 다만 그의 겉모습과 생활 태도에서 댄디와 비슷한 정신세계가 엿보인다는 사실은 지적할 필요가 있으리라.

생활 속에서 화가가 즐기던 생활용품이나 신변용품은 모두 그의 그림처럼 깔끔했다. 디자인의 차원에서 보면 모두 심플한 것이 특징이었다. 심플은 화가가 그림 창작에서 이루고자 했던 이상이다. 그만큼 생활과 창작은 연계를 갖고 있었다.[21]

이런 모습은 장욱진에게서 댄디와의 유사성을 찾아내는 단서가 된다. 댄디의 본령이 밖으로 드러나는 외양에 있지 않고, 겉모습을 통해 나타나는 자세와 태도, 정신에 달려있음을 생각하면 장욱진의 자화상에 그려진 검은 양복의 영국 신사가 댄디로 여겨진다는 사실처럼 역설도 없다.

다만 댄디가 등장하던 시대정신을 떠올리자면, 〈자화상〉의 영국 신사가 댄디라면 부르주아지들의 속물성이나 혹은 외관을 중요하게 여기고 겉모습을 꾸미는 자신들의 속물성을 조롱하는 댄디의 정신이 그림 속 어디엔가 자리 잡고 있어야 한다. 그리고 그 정신은 사회

현상이나 역사, 정치에 대한 비판이라는 문제와 만날 수밖에 없다. 하지만 장욱진이라는 작가는 사회적, 정치적 비판의식을 드러낸 일이라고는 거의 없는 화가였다.

〈자화상〉은 단순하되, 단순하지 않은 많은 이야기를 전해 준다. 그림 속의 장욱진은 길 위에 있다. 댄디를 표방한 듯하면서도 댄디가 아니었던 장욱진이 어디로부터 와서 어디로 가는지 알 길조차 없다. 그는 고독하다고 한다. 그런데 외롭지는 않다고 한다. 고독하지만 외롭지 않은 그는 여전히 그 길 위에 서 있다.

2. 모더니스트 장욱진의 작품 세계

1950년대 초·중반 장욱진의 그림에 나타나는 '장소'는 매우 상징적인 요소로 등장한다. 집 안에 있는 사람이나 나무 안의 새, 둥지를 향해 날아가는 새 등 그의 그림에 등장하는 생명체들은 안락한 장소에 머물고 있거나 그곳을 향하여 나아가고 있는 형태를 보인다. 그것들은 또 '길'과 긴밀히 연결된다.

길이 처음 등장한 작품은 〈자화상〉이지만, 집 앞에 난 큰길은 특히 1955년도의 장욱진 작품에 빈번하게 등장하는 모티프이다. 〈연동풍경〉(1955), 〈자전거 있는 풍경〉(1955), 〈마을〉(1955) 등의 작품이 대표적인데, 그의 작품에서의 길은 집에서 나가는 길이자 돌아오는 길이라는 의미로서 집과 연계되는 공간이다. '길이 있는 집'은 집이라는 공간의 폐쇄성과 길이라는 공간의 개방성이 혼성된 공간이다. 그리고 이들 자동차와 자전거, 양옥집이라는 모티프들의 등장은 모

더니스트로서의 장욱진이 신사실파로 활동하던 시기와 맞물린다.[22]

1950년대 초·중반 그의 그림에 등장하는 근대적 요소인 '자동차와 자전거, 양옥집'의 표현 방식도 눈여겨볼 필요가 있다. 자동차와 자전거, 양옥집이라는 이 모티프들은 극히 드문 예로 — 훗날 마커나 크레용으로 그린 스케치 그림들이 있지만 — 이를 제외하면 장욱진의 작품에서 다시는 사용되지 않았다. 특히 초기 작품을 포함하여 장욱진 회화의 특징이라고 인식되는 한국적, 또는 동양적인 해석에 바탕을 둔 자연과 인간과의 교감이 강하게 표출되는 1970년대 이후의 그림에는 이러한 현대적, 도시적인 모티프들이 없다. 따라서 극히 제한적인 시기인 1950년대 초·중반의 작품들에 나타나는 이러한 모티프는 당시의 작가 의식의 일단이 표출된 것으로 보아야 할 듯하다. 다만 이들 모티프에서 드러나는 전근대적 요소만큼은 한 번쯤 짚어볼 필요가 있다.

이들 모티프는 실제가 아닌 기억으로 구성되어 있다. 흔히 영국적인 저택으로 보이는 주택의 외양이라든지 인물의 서양풍 복장, 유모차, 자동차는 물론이고 서양 풍경화에서 빌려온 듯한 도시와 광장의 모습 등 그림 속의 현실이 기억으로 재구성되어 있다.

성장기부터 장년기를 다 보낸 서울의 모습이 그가 그린 그림에서 철저하게 왜곡되어 있는 것이다. 그가 서울을 싫어한 것은 잘 알려진 사실이지만 그 감정이 나타나는 방식이 철저한 배제의 형식을 띤다는 것은 의외이다. 대부분의 작품이 미술수업의 과정 혹은 외국잡지에서 받아들인 도상의 기억으로만 구성되고 있다는 점은 그의 의식적이고 의도적인 노력이라고밖에 받아들일 수 없다. 다시 말해 철저하고 완전하게 현실에서, 서울에서 벗어나려고 했다는 사실을 보여

주고 있다. 그 시도를 그 자신의 말처럼 '반복'[23]하고 있는 것이다.

장욱진은 모더니스트였다. 영상과 도상의 선택을 보면 완전한 서구주의자였으며, 공간 구성을 보면 혼돈에 빠져있는 전통주의자였다. 한 화면 안에 천·지·인의 3요소가 하나로 어우러지는 공간을 능수능란하게 조작한 후기 작품을 고려하면, 아직은 실험과정에서 받아들인 서양적인 공간 감각에서 본능적으로 빠져나오려는 모습을 나타내고 있는 양상이다.

그는 양복 정장을 입고 붉은 시골길을 걸어 고향을 떠나지만(〈자화상〉), 그렇게 돌아온 서울은 정작 기억으로만 이루어진 도시, 현실에서는 도달할 수 없는 유토피아의 마을 모습으로 묘사되고 있는 것이다. 정영목은 이러한 장욱진을 모더니스트로 평가하며 다음과 같이 말한다.

장욱진을 한국적 모더니스트로 지칭할 수 있는 가장 근본적인 원인은 다음의 두 방향으로 집약된다. 그가 태어나서 한 나라의 문화적 토양에서 자라면서 자연스럽게 생성되는 전통적인 것에 관한 내부의 영향과, 신교육을 통한 서구 모더니즘의 사상에 관한 외부의 영향을 그가 남긴 글이나 작품에서 동시에 발견할 수 있다.[24]

모더니스트였던 장욱진이 지나는 서울 거리에는 풍경이 보이지 않는다. 그가 걷는 길에는 그의 모습 말고는 다른 경치가 보이지 않는다. 마치 수용과 거부의 경계에서 그냥 도시를 통과하는 이방인의 모습까지 엿보인다.

이방인은 은연중에 혹은 명시적으로 유형수流刑囚와 동일한 상황

에 놓인다. 유형流刑에 처해 진 사람은 추방자도 수형자도 아니다. 자신을 내쫓은 재판소에 머물 수 없는 추방자나, 자유와 장소를 점유할 권리를 상실한 수형자와는 달리, 유형수는 자신의 영토를 상실하면서도 권리를 잃지 않는다.[25] 다만 자신이 점유하고 있는 장소를 전적으로 즐길 수 없는 상태일 뿐이다.

장욱진은 이방인이 아니었으나 삶의 형태에 있어서 그는 이방인의 경계에서 살았다. 서울에서의 자신의 영역을 종로 안으로 한정 짓는 말에서 알 수 있듯,[26] 그는 자신의 공간을 외부로 열어놓지 않고 갇힌 모습으로 만들고 있다. 또 자신의 삶의 풍경에서 도심의 광경을 삭제시킴으로써 도시의 한복판을 변두리처럼 황량하게 만들어 버린다. 그는 무한히 열려있는 길을 걸어가는 자세를 취하지만 그 길은 항상 일정한 경로를 되풀이한다. 도시가 싫다고 중얼거리면서 도시의 한정된 경로로만 다니는 그는 이방인이나 다름없었다.

장욱진의 모티프, 그 변화와 고수

양옥

이쯤에서 1950년대 초·중반에 발표된 작품들을 꼼꼼히 들여다보자. 먼저 1951년도 작인 〈양옥〉은 화면을 원경, 중경, 근경으로 수평 분할하고 각각 하늘, 저택, 그 앞의 보도를 배치한 단순한 구도를 취하고 있다. 양식화된 구름이 떠 있는 하늘로 건물 중앙에 위치한 주황색 종탑과 고목이 건물 양편을 감싸듯이 솟아있다. 현관을 가운데 두고 양쪽에 창이 나 있는 영국식 저택 앞에는 콧수염을 한 신사가 우산을 들고 정원 한가운데에 떡 버티고 서 있다.

그런데 집 정중앙의 출입문이 앞길을 향해 나 있다. 마치 시선이 출입문, 신사, 현관, 종탑을 축으로 화면을 좌우 양편으로 잘라내고 있는 듯이 느껴진다. 그 앞 보도를 유모차를 모는 소녀가 지나가고 있다. 소녀가 가야 할 방향으로 또 다른 유모차가 보인다. 그림의 내부 공간은 외곽 부분을 액자처럼 테두리를 두름으로써 외부로 확장하지 못하고 갑갑하게 보인다. 그렇지 않아도 작은 엽서 크기의 그림이 더욱 작게 느껴진다.

자동차 있는 풍경

1953년도 작인 〈자동차 있는 풍경〉은 그의 작품에서는 보기 드물게 마을 풍경을 설명하듯이 풀어낸 그림이다. 푸른 창을 가진 붉은 집은 장식용 미늘창을 꽂은 쇠시리 담장을 두르고 있다. 담장 안에는 자전거만이 덩그러니 서 있어 채워지지 않는 텅 빔을 묵시적으로 드러내고 있다. 화면 가운데는 거리의 모습이 펼쳐진다. 엄마와 아기가 걸어가는 길을 T모델 포드자동차 한 대가 달리고 있다. 그 차 안에도 운전하는 사람은 없다. 멀리 초소인 듯 느껴지는 건물의 창에서는 제모를 쓴 두 사람이 밖을 내다보고 있다. 그 건물 뒤로 펼쳐진 텅 빈 광장 위를 한 사람이 지나간다. 멀리 광장 맞은편에 시청, 은행, 역, 세관 등의 관공서가 자리 잡고 그 주위에 주택들이 늘어서 있다. 도시처럼 보이는 마을 전체의 모습이 여기에 다 담겨 있다.

그런데 〈양옥〉과 마찬가지로 그림 내부의 공간을, 멀리 화면 상부에 자리 잡은 관공서와 주택들 지붕 위로 언뜻언뜻 보이는 좁은 하늘과 화면 아래의 붉은 집 하단을 받치고 있는 주황색 띠가 위아래 양편에서 화면을 압박하고 있다. 그림 내부 곳곳에 위치하는 공간은 비

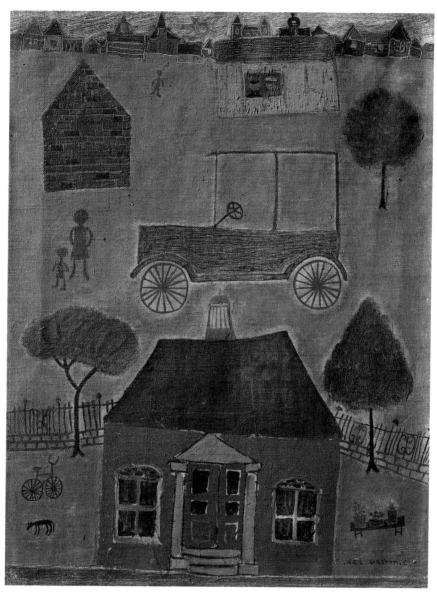

자동차 있는 풍경
캔버스에 유채
40×30cm
1953

어 있는 것처럼 느껴지지만 실제로는 담장이나 건물, 자동차, 나무 등 그림에 등장하는 모든 요소들을 이용하여 갇힌 공간으로 만들고 있다. 그럼에도 이 그림이 친숙하게 느껴지는 것은 원경에 늘어서 있는 건물들의 모습에서 플랑드르 사실주의 풍경화파의 그림들에서

보이는 건축물과의 유사한 인상을 받을 수 있기 때문이다.

장욱진은 1960년대 초까지도 서양미술을 상당히 의식했던 것으로 보인다. 최근의 여러 연구들에서는 장욱진의 작품을 서양미술과 비교하는 데 대해 비판적 반응을 보이고 있으나, 해외 화단에 대한 정보가 귀했던 1950·60년대의 많은 화가들은 서양의 새로운 흐름을 접하고 받아들이려 했던 것이 사실이다. 장욱진 자신도 초기에는 자신을 서양적 모더니스트로 의식했던 것 같다.[27]

몇몇 평자들 또한 장욱진의 작품세계가 파울 클레와 유사한 양식을 보여준다고 평하기도 했다. 평면적 배열과 구성, 원근의 무시, 상형문자화한 형태들에서 파울 클레의 영향을 볼 수 있다는 것이다. 1959년의 〈집과 아이〉, 1961년의 〈우산〉, 1962년의 〈해, 달, 산, 아이〉에서처럼 원형의 얼굴에 직선으로 눈, 코, 입이 구분된 아이들을 표현한 것이나 여러 개의 원형으로 표현된 나무의 형태, 기하학적 형태로 단순화된 집의 형태는 파울 클레의 영향에서 시작되었다고 볼 수 있다. 그러나 장욱진의 작품에서는 구성이 훨씬 단순화되어 있다.

거목

1954년 작 〈거목〉은 눈높이 시점에서 본 나무가 거대하게 중앙에 자리 잡고 있는 반면 마을은 위에서 내려다본 듯 아래에 작게 그려져 있어 얼핏 마르크 샤갈의 그림을 연상시키기도 한다.[28]

그러나 애수가 감돌면서 따뜻하게 다가오는 샤갈의 그림과는 달리 장욱진의 이 작품은 햇빛이 비치고 새들이 노래하고 있음에도 서늘한 처량함이 감돈다. 이 그림은 장욱진의 작품에서는 드물게도 집들이 늘어서 있는 풍경 어디에도 사람이 없다. 노랑과 갈색, 빨강 계

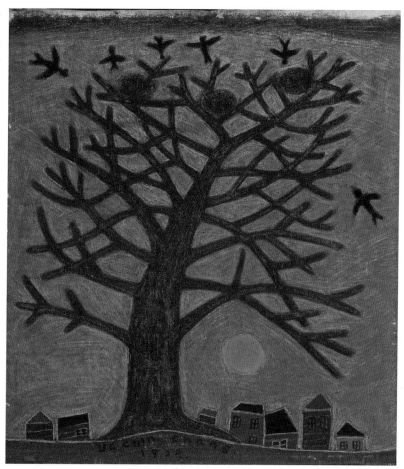

거목
캔버스에 유채
29×26.5cm
1954

열의 따뜻한 색들이 주조를 이루고 있지만 어쩐 일인지 더할 나위 없이 춥게 느껴진다. 위아래로 갇혀있는 공간의 폐색감은 그 추위를 더 키우고 있다. 앞의 그림과 마찬가지로 상단에는 어두운 하늘이 내려앉고 하단에는 붉은 땅이 솟아올라 화면을 가두고 있다. 붉은 땅에서 솟아오른 한그루 거대한 고목이 잎이 다 떨어져 내린 가지들을 해가 낮게 내려앉아 있는 하늘 가득 뻗고 있다.

가지 모습이 나무 주위를 맴도는 새들의 모양과 비슷하여 물활론적이고 신인동형론적 세계를 지탱하는 세계수를 연상시키기도 한

다. 하지만 나무 형태의 시각적 구성은 오히려 몬드리안(Pieter Cornelis Mondriaan, 1872-1944)의 추상화 되어가는 과수원풍경의 나무들을 상기시킨다. 몬드리안의 나무 그 어디에 영혼이 깃들 수 있으며 인간이 자리 잡을 수 있었던가.

수하

1954년의 작 〈수하〉는 앞의 그림들과는 다른 성향을 드러낸다. 이 작품에는 장욱진의 전형적인 도상적 특징이 전면적으로 드러난다. 이전의 그림에서 나타나던 도시풍경, '자동차와 자전거, 양옥집'이라는 '현대화, 도시화, 산업화된 세계'의 모습이 화면 전체 공간에서 사라지면서 저 멀리 뒤편으로 밀려나는 것이다. 화면 대부분의 공간은 팬티 한 장만 걸치고 팔베개를 한 채 누워있는 사내 위로 그림자를 드리우며 솟아있는 나무 한 그루가 차지하고 있다. 걸어가고 있는 개를 닮은 새들이 가지 곳곳에 앉아 있고, 고개를 뽑은 품새로 보아 노래를 부르고 있음이 분명하다.

이 그림도 공간을 근경, 중경, 원경의 상·중·하 삼단으로 나누는 평소 관행을 답습하고 있지만, 동양화의 산수화에서 사용하는 표현양식으로 이 공간을 하나로 통합하고 있다. 화면 아랫부분에는 오른쪽에서 뻗어 나온 길을 따라 개 한 마리가 걸어가고 있다. 길은 화면 위의 마을로 향한다. 그런데 화면 정중앙의 나무가 길의 방향을 가로막아 목적지를 분명하게 알 수 없다. 하지만 뒤편 마을로 향하고 있음을 암시하고 있다.

멀리 어둠을 배경으로 날카로운 선묘로 묘사된 마을 모습을 반사회적 발언의 의미로 볼지, 단순한 풍경으로 읽을지의 판단은 보류한

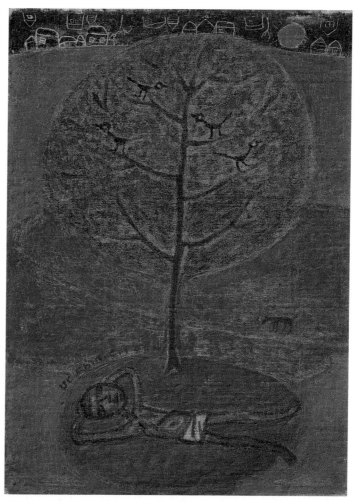

수하
캔버스에 유채_33×24.7cm
1954

다. 하지만 새들이 노래하는 나무 아래에 누워 꿈꾸고 있는 사람 뒤
쪽의 마을은 밝은 대낮임에도 어둠에 잠겨 뒤죽박죽 전도되어 있다.
그리고 그 마을을 향해 비루먹은 개 한 마리가 외롭게 걸어가고 있
다. 일부 평자들은 안빈낙도의 풍류를 즐기는 밝고 긍정적인 작품으
로 읽기도 한다.[29]

마을

1955년 작인 〈마을〉은 공간 분할 양상이 달라진 형태를 보인다. 이전까지의 화면이 공간을 상·중·하 삼단으로 나누었다면 이 작품에서는 여러 겹의 네모로 나누어 이를 중첩하고 병렬하는 방법을 쓰고 있다. 2단으로 크게 나누어 액자를 겹겹이 쌓은 것처럼 테두리를 여러 번 두른 내부 공간은 화면 분할의 느낌이 약화 되어 하나의 공간으로 통합된 느낌을 준다. 두 채의 사각형 집은 작은 사각형으로 계속 나누어진다. 작은 사각형들이 쌓여 집이라는 큰 사각형을 만들고 있는 것이다.

두 채의 집에는 각각 장욱진과 그의 아내로 추정되는 남녀가 들어가 있다. 남자는 집이라는 프레임에 들어가 있고 여자는 집 밖, 프레임 바깥으로 나와 있다. 이러한 구성요소는 장욱진 그림의 특징이기도 하다.

그의 인물들은 매우 좁은 사회적 공간, 즉 집 안이나 집 주변, 울타리 안, 마을 등에 한정되어 나타난다. 인물들이 들에 나와 있는 경우도 있지만 대개는 집 안에 있거나 창문이나 문에서 밖을 내다보고 있다. 집이 인물의 프레임이 되어주어 마치 집이 있으므로 인물이 존재하는 것 같다. 이 인물들은 움직임이 거의 없다. 문밖을 내다보거나 드러누워 있거나 다리를 꼬고 앉아 있거나 웅크리고 앉아 있거나 아니면 전원에 그냥 서 있다. 그리고 후기 작품으로 갈수록 인물은 공간을 더 장악한 듯이 집 안 가운데에 버티고 앉아 있다.[30]

여자가 서 있는 집 앞으로는 붉은 길이 뻗어 있다. 그 길은 화면을 겹겹이 두르고 있는 테두리를 넘어 외부 공간에서 그림 안으로 들어온다. 장욱진 작품에서의 길은 집에서 나가는 길이자 돌아오는 길이

라는 의미로서 집과 연계되는 공간이다.

　길이 처음 등장한 작품이 〈자화상〉이란 점을 떠올려보자. 전쟁의 와중에서 고향을 떠나면서 밟아온 그 붉은 길이 이제 시간을 넘고 공간을 가로질러 〈마을〉로 들어온다. 시·공간의 한계를 건너뛴 길은 그림이라는 물리적 한계를 무시하고 그림 바깥에서 겹겹이 둘러싼 테두리를 깨뜨리고 내부 공간으로 들어오면서 더 이상의 확장성을 잃어버린다. 이제 아내의 집에 도착한 길은 더 이상 갈 곳이 없다. 달랑 집 두 채만 서 있는 〈마을〉이 길의 종착지가 되었다. 이전 작품에서 멀리 자리 잡고 있던 도시의 모습도 사라져 버렸다.

자전거 있는 풍경

　한편 1955년 작 〈자전거 있는 풍경〉과 〈연동풍경〉에 이르면 〈수하〉의 동양화적인 요소와 〈마을〉에 나타나는 화면 공간 분할 방법이 하나로 어우러지는 경향을 보인다. 표현양식에서 작가의 실험의식이 강하게 발휘되는 것을 느낄 수 있는 것이다. 이 시기 장욱진의 실험의식과 작품세계는 '변화'와 '고수'가 동시에 존재한다. 그리고 이 두 경향은 그의 전 생애에 걸쳐 대립이 아닌 점진적인 일치를 추구하는 길로 나아갔다.

　이러한 경향에 대해 정영목은 "단순, 압축, 절제 등으로 표현되는 대전제로서의 형식을 골간으로 한 변화"이며 지속적으로 "이전의 스타일을 영속적으로 추구했다."[31]고 규정하기도 했다.

　〈자전거 있는 풍경〉은 화면 위아래의 폐쇄적인 구성과 사각형 구조를 반복해서 쌓는 방법, 상·중·하 삼단으로 수평 분할된 공간, 화면 아래 오른편에서 뻗어 나와 화면 위에 놓여있는 집으로 들어갔

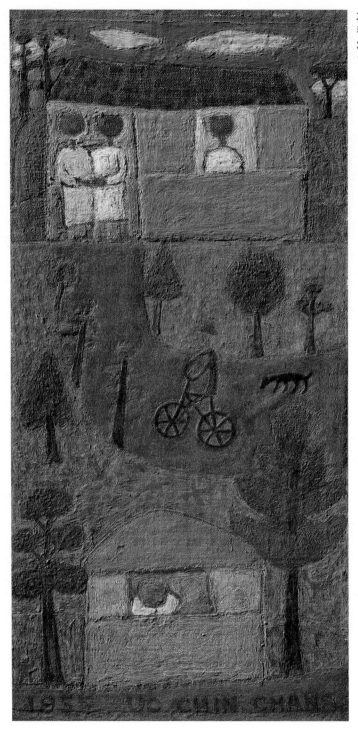

자전거 있는 풍경
캔버스에 유채
30×15.5cm
1955

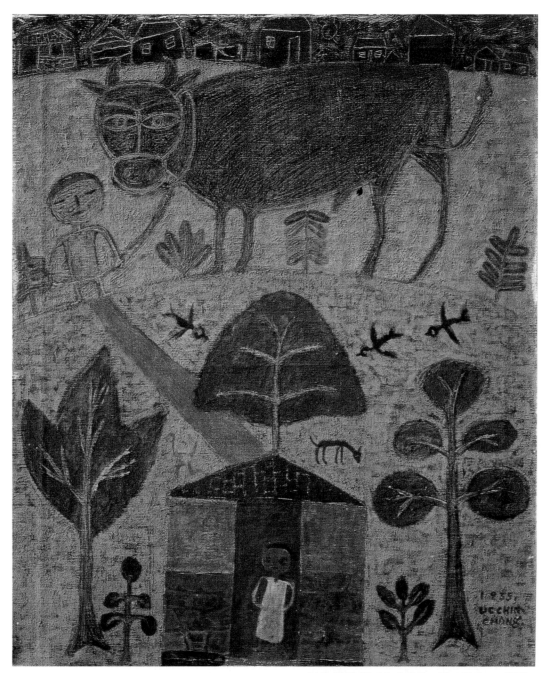

연동 풍경_캔버스에 유채 _ 60×49.5cm_1955

다가 집 양편을 감싸면서 둔덕 너머로 사라지는 붉은 길 등 앞선 그림들에서 언급했던 갖가지 요소들이 한 화면 안에 다 모여 있다. 다만 양복 입은 한 사내가 자전거를 타고 그 길을 가고 있다.

연동 풍경

〈연동 풍경〉은 크게 화면을 상·하 2단으로 나누어 구성요소들을 옆으로 나란히 널어놓은 병렬구조를 선보이고 있다. 〈마을〉에서 보이는 병렬구조가 〈자전거 있는 풍경〉과 〈연동 풍경〉에서 다르게 표현된 것인데 구성요소를 〈자전거 있는 풍경〉은 수직적 구조로, 〈연동 풍경〉은 수평적 구조로 배열하고 있는 것이다.

화면 아래의 정중앙 바닥 부분에 집이 자리 잡고 있고, 화면 바깥에서 들어온 붉은 길이 집을 지나 화면 가운데 왼편의 작은 아이를 향해 뻗어 있다. 아이와 연결된 길은 화면 상단의 마을로 가지 않는다. 마을은 그림에 골고루 분포된 녹색계열로 표현되어 화면 전체에 동화되는 듯이 보인다. 그런데 〈마을〉에서 길의 종착지가 집이었다면 여기에서는 집에서 나온 길이 아이에게 연결되고 더 이상 뻗어가지 않고 끊어진다.

이들 그림에서도 알 수 있듯이 1950년대 장욱진의 작품은 주로 자연에서 추출한 회화적 대상을 기하학적으로 구성하거나 절제된 그림 언어로 화면에 재배치[32]하고 있다.

방황하는 모더니스트

앞에서 살펴본 작품들을 비롯한 1950년대 초·중반 장욱진의 그림은 크게 두 가지 성향을 보인다. 첫째는 장욱진의 특징적인 도상

이미지로 파악되는 인물들과 새, 집, 어린이, 나무 등 일련의 영상 이미지들이 아직 구체적으로 확립되지 않았다는 점이다.

또 하나는 작품의 내부 공간을 어떻게 구성할 것인가 하는 문제에 심각하게 몰두하고 있음을 알 수 있다. 이 시기의 작품은 대체로 화면 전체를 테두리로 감싸거나 위아래를 수평으로 가두는 방식으로 내부 공간을 한정하고 있다. 그 내부는 상·중·하 또는 상·하로 나누어 평면 배열하고 또 거기에 더해 기하학적 도형을 사용하여 내부를 더욱 잘게 쪼개어가는 과정을 되풀이하고 있다. 후기 장욱진 그림에서 보이는, 공간을 하나로 통합해 가는 원숙한 모습이 1950년대에는 보이지 않는다. 도상에서나 공간의 구성에서도 장욱진의 1950년대는 실험의 과정이었던 것이다.

화가로서의 장욱진의 모든 것은 작품에 담겨 있다. 화가의 내면은 그림으로 나타날 수밖에 없다. 따라서 모더니스트 장욱진에 대한 이해 또한 그의 그림을 바라보고 해석하는 일에 달려 있다.

장욱진의 최대 관심은 현대화, 도시화, 산업화된 세계에서 '자아'를 발견하고 '자기에 대한 사고방식'[33]을 그림을 통해서 실현하는 것이었다. 여기서 자아를 발견하는 일은 화가로서의 주체성을 확립하는 것을 가리킨다. 화가로서의 주체성을 갖기 위해서는 한 인간, 한 개인으로서의 주체성의 성립이 먼저 요구된다. 이것이 이루어졌을 때 모더니스트로 부를 수 있는 것이다.

그러나 장욱진의 글이나 일화에서 자신을 모더니스트로 지칭한 적이 한 번도 없었던 점을 생각하면 그가 자신의 그림을 모더니스트 양식으로 생각했을지 의문이 들기도 한다. 다만 화가로서의 주체성, 인간으로서의 주체성을 탐구하는 데에 있어서 장욱진은 자아의 발

견, 자기에 대한 사고방식의 실현이라는 길을 따랐다. 이 길은 한 인간이 개인으로 독립하여 사회와 대응하는 것을 전제하는 동시에, 근대화된 사회로의 발전이라는 토대를 필요로 한다. 이 점을 생각하면 과연 장욱진의 고민이 당대의 현실에서 실현될 수 있었는지도 의문이 든다.

그런데 장욱진은 자신이 말한 자아의 발견, 자기에 대한 사고방식의 실현이라는 길에서 점차 벗어나는 것처럼 보이는 조짐을 나타내기 시작한다. 그 자신은 의식하지 못했지만 다른 사람의 눈에는 띄었다. 아니 본능적으로 느끼고 있었는지도 모른다. 그의 그림이 그렇게도 자연주의적인 성향을 드러내고 후기로 갈수록 한국적이고 동양적인 색채를 짙게 풍기는 점을 생각하면 자각하고 있었음에 틀림없다.

자기에 대한 사고방식, 자아의 발견이 근대사회로의 발전과 궤를 같이 함을 고려하면 장욱진이 주문처럼 되풀이했던 "나는 심플하다"[34]는 구절은 심플한 나의 정체에 대한 진지하고 치열한 성찰과 반성을 요구한다. 그렇다면 그는 진정 나의 심플한 정체와 본성을 탐구하기 위해 분투했을까? 그는 명륜동에서도 덕소에서도 이를 위해 치열하게 싸웠음이 분명하다. 화업의 초기부터 시작되었음이 확실한 내면의 전투는 시간이 지날수록 더욱 격렬해졌다. 그 모든 싸움의 흔적은 그의 작품에 고스란히 담겨있다.

장욱진은 비교적 초년기부터 자기의 어떤 특수성을 발견하고 그것을 계속 고집한 작가였다. 그는 그 자리에서 40년간을 자기 심화의 길에 매진했다. 그가 그 자리에서 끄떡없이 앉아 있는 동안 서울의 화단에는 여러 개의 회오리바람이 불어 왔다가 사라지곤 했다. 한일

국교가 수립된 뒤에는 일본 바람이 있었고 내부로부터는 민족적 민속 바람이 일기도 했다. 미니멀 바람, 극사실 바람, 추상표현주의 바람, 민중미술 바람 등등이 몰려오고 밀려 갔지만 그는 애초의 그 자리에 그냥 있었다. 바람에 흔들리지 않고 바람을 아랑곳하지도 않았지만 바람이 몰려올 적마다 그는 고독했다. 그때마다 그는 옷깃을 여미고 보다 강해졌다. 장욱진은 많은 바람을 이겨내면서 내부의 충실도가 짙어졌고 마침내 여유를 얻었다.[35]

참 아름다움이란 참 나의 발현입니다. 참 내 그림은 참 나다워야 한다는 것입니다.

근대적 자아의 모색기

- 1960년대 -

추상표현주의의 시도와 결별

장욱진이 남긴 그림에는 그가 받아들이고 소화한 서구의 여러 미술사조들이 고스란히 남아있다. 그럼에도 그 작업들이 장욱진의 작품으로 인정받는 이유는 시기별로 영향받은 경향들이 고스란히 드러남에도 불구하고 장욱진 그림을 특징짓는 도상과 내용이 전 시기를 통틀어 일관되게 드러나기 때문이다. 장욱진은 고집스러울 만큼 '자기에 대한 사고방식'을 그림에 녹여 낸 작가였다. 그의 그림에는 그가 받은 영향과 미술 경향들이 날것 그대로 드러나지 않는다. 다만 그렇게 소화 시킨 내용물이 특징적인 도상과 구도의 형태를 빌어 나타날 뿐이다.

그런데 장욱진의 작품 가운데는 그러한 도상과 내용을 전혀 볼 수 없는 몇 점의 추상표현주의 그림이 전해진다. 통상 장욱진 그림이라고 말하는 작품이라면 추상표현주의 회화가 될 수가 없다. 장욱진의 특징적인 도상과 내용이 추상표현주의 그림에 등장한다는 것은 논리적으로 맞지 않기 때문이다.

이러한 논리적 충돌 사이에 남아있는 장욱진의 추상표현주의 그림이 〈무제〉라고 명명된 1964년 작 3점이다. 1963년 작 〈덕소풍경〉도 추상표현주의 화풍을 풍기고 있지만 아직은 형상적인 요소가 남아있어 완전한 추상작품이라고는 말할 수 없다.

〈무제〉로 불리는 일체의 영상과 도상이 배제된 이들 그림은 작가의 이름이 명시되지 않았다면 누구의 작품인지 구별할 수 있는 특징이 없다. 작가의 고유성을 확인할 수 있는 개별적인 특성이 전혀 보

이지 않는다. 당연히 그럴 수밖에 없어 보인다. 이 그림들은 장욱진 그림이라기보다는 장욱진이 시도한 실험이자 모험의 결과로 남아있는 부산물로 보이기 때문이다. 장욱진이 작품목록에서 이 그림들을 삭제하지 않고 남겨둔 이유는 모르겠으나, 그의 그림들과는 너무 달라 도저히 장욱진의 산물이라고는 생각되지 않는다.

1960년대 초반은 그가 유일하게 순수추상회화를 남긴 시기였다. 심리적 측면에서 순수추상의 기틀은 이미 1960년대 이전에도 보인 적이 있다. 60년대 순수추상회화가 그 이전 시기의 스타일과 이유 있는 연관성을 가지고 진행된 것이다. 가령 1964년 작 〈무제〉는 형태나 색감에 있어 거의 〈모기장〉의 후속편을 보는 것 같은 스타일의 연속성이 존재한다. 두 작품의 궁극적인 차이는 결국 어떠한 대상을 염두에 둔 최소한의 이미지가 존재하느냐, 하지 않느냐에 있다. 이 시점에서 장욱진은 결국 그 이전부터 진행되어왔던 스타일을 계속 유지해나가며 순수 추상성에 관한 그의 관심을 떨쳐 버린다.[36]

장욱진 또한 1967년 『신동아』에 발표한 글에서, "이는 때로 자유스럽고도 엄청난 비약飛躍과 참을 수 없는 괴기성怪奇性에까지 이르기도 하며, 다양하고 다질多質한 품성을 노출하려는 비성격적 경향에 흐르기조차 한다."[37]며 추상표현주의를 포함한 추상미술에 대한 소회를 밝히기도 했다. 또 1955년 『문학예술』에 발표한 「발상과 방법」이라는 글에서는 자기 그림의 발상을, "외부에서 오는 여러 가지 포름(forme)을 재구성하는 일이다. 즉 산만한 외부형태들을 나의 힘으로 통일시키는 일"이라며 다음과 같은 작가관을 드러내기도 했다.

인상파를 분수령으로 하고 그 이전의 화가들—고전파, 자연주

의, 낭만파 그리고 사실주의 화가들은 그림의 대상을 결정한 다음 그것에 충실하면 되었다. 그러니까 자연 이들에게는 자아에서 이루어지는 사고방식을 찾아볼 수는 없었던 것이다. 그러나 인상파 이후의 그림은 한 말로 말하면 그 자아의 발견이라고 해도 무방하다. 자기에 대한 사고방식, 이것이 오늘의 그림을 옛날의 그림과 구별 짓는 키포인트다. 한 작가의 개성적인 발상과 방법만이 그림의 기준이 된다. 그러나 지금까지 있었던 질서의 파괴는 단지 파괴로서 결말을 지어서는 안 된다. 개성적인 동시에 그것은 또한 보편성을 가진 것이 아니어서는 안 된다. 즉 있었던 질서의 파괴는 다시 그 위에 이루어지는 새로운 질서일 때만 의의가 있다는 말이다.[38]

"작가의 개성적인 발상과 방법만이 그림의 기준이 된다."는 말은 초기 인상파 화가들이 만들어 낸 작가주의를 가리킨다. 이것으로 보면 장욱진이 초기 인상파 화가들이 만들어 낸 작가주의와 1900년대 초반 파리를 중심으로 한 일군의 화가들이 형성한 보헤미안적인 작가주의가 결합한 화가상이나 작가상을 지닌 화가라는 자아에 경도되어 있었음을 알 수 있다. 장욱진이 몰두하고 있는 자아상에 비추어본다면, 당시 한국에서 유행하던 회화의 흐름은 "파괴로 결말 지어지는 질서의 파괴"로 "엄청난 비약과 참을 수 없는 괴기성"에 이르는 "비성격적 경향"으로 흐르는 받아들이기 힘든 사조였던 것이다.

1. 서구 근대적 자아 개념과의 만남

오광수는 장욱진 그림의 한국적인 정서와 일상성, 자연주의적인 성격을 강조하는 가운데 그가 흔히 사용하는 상·중·하 삼단 구성의 화면 분할에 대해 심리적 원근법이라는 표현을 사용하여 서구의 원근법과는 다른 독자성을 강조한다.

그는 장욱진의 모더니즘을 단순하면서도 명쾌한 형태의 전통적인 민속 기구에서 얻은 생활의 지혜에서 발견하고 있다. 50년대 초기의 작품이 도식화, 기호화로 변이되는 과정에서, 분석적인 해석 방법을 찾아볼 수 없는 요인도 장욱진이 분석적이기보다는 종합적인 발상에서 그러한 변이 과정을 추진했기 때문으로 보았다. 그리하여 그의 작품에 잠재되어 있는 불교적인 색채와 해와 달은 상단에, 마을은 가운데, 동자나 강아지를 하단에 배치하는 심리적 원근법은, 끌레나 샤갈과 같은 서구적인 화가들에게서는 도저히 기대할 수 없는 동양적인 윤리감[39]이라고 보았다.

정영목 또한 다른 작가들의 그림들은 하나의 시점에서 진행된 원근법상의 왜곡 정도만을 한 화면에 갖고 있을 뿐이라며, "여러 시점에서 관찰한 대상을 장욱진처럼 동시에 한 평면에 조합시켜 놓은 예는 찾을 수가 없다.… 그것은 전적으로 유아식幼兒式의 표현방법을 사용한 그의 독창성에 기인한 것이며 … 장욱진의 추상성은 서구와의 상대적인 비교 없이도 이유 있게 발전한 것"[40]이라고 말하고 있다.

오광수가 동양화의 원근법적인 방법을 도입했다면, 정영목은 아동화의 방법론을 수용하여 서양 원근법의 특색과는 다른 장욱진의

관점을 만들어 낸 것이다.

언어에 비교한다면 서양화의 표현기법들은 단어나 문장에 상당하고, 서양화의 원근법은 문법구조에 해당한다. 문법구조를 받아들이지 않고 어떤 언어를 습득한다는 것은 말 그대로 어불성설이다. 미술학교에서 수업을 받고 가르쳐 온 장욱진이 서양화의 문법을 숙지하고 있었던 것은 당연하다. 그런 그가 인상주의 회화에서 발견한 자아의 발견을 강조하고 자기에 대한 사고방식의 실현을 추구한 것은 당연히 인상주의 회화가 기초로 삼고 있는 자아관 위에서라고 추측할 수밖에 없다.

장욱진에게 있어서 자아 발견은 자기에 대한 사고방식을 실현하는 길이었다. 서구의 추상미술이 작가의 자아라는 것 따위를 내버릴 정도의 지경에 이르렀을 때, 한국 땅에서 서양화를 그리는 화가는 여전히 서구미술이 발전시켜 나간 작가의 자아, 개인의 자아라는 것을 발견해야 하는 처지에 놓여 있었던 것이다.

모더니스트 장욱진이 겪은 이런 갈등은 근대적 자아가 한국이라는 상황에서 만들어지는 과정에서 일어나는, 즉 서양화를 업으로 삼은 한 개인의 사례에 불과한지도 모른다. 보편적이었던 것은 당시의 모든 한국인들이 근대적 자아를 발견, 형성하는 과정에 있었다는 사실이다. 그러나 근대적 자아가 자리 잡기 위해서는 지난한 과정과 시간이 필요했다.

서양 원근법과 근대적 자아

그림은 3차원의 공간인 현실을 2차원의 평면 위에 재현하는 과정이자, 결과물이다. 현실의 실제 사물이나 공간을 3차원으로 변형하

는 과정에서 일어나는 현실의 왜곡과 변형을 수정, 보완해서 실제처럼 그럴듯하게 보이기 위해 사용하는 방법이 원근법이다.

그림에 표현된 공간은 닫힌 공간이다. 그림에 보이는 3차원 공간은 종이 외곽의 사방 가장자리와 화면이라는 투명 '벽'에 막혀 있다. 화가는 그림을 그릴 때 주제가 지닌 공간과 형태의 정보를 모으기 위해 상상의 유리창을 통해 관찰하고, 그 정보를 실제 지면에 옮긴다. 종이 표면은 사실상 가상의 유리창과 같다. 가상의 화면은 보이는 대로 사물을 그리지만 그것은 화가가 인식하는 추상개념일 뿐 실제로는 존재하지 않는다.[41]

따라서 자신의 체험을 확장하려는 작가에게 화면의 물리적 한계는 제약일 수밖에 없다. 원근법은 이러한 물리적 한계를 벗어나는 수단으로 정립된 기법 가운데 하나이다. 현재의 원근법은 현실의 대상이나 자연을 단일시점을 통해 있는 그대로라고 보이도록 화면에 재현하는 기법을 가리킨다. 현실의 3차원을 2차원 화면에 실현하는 방법이 원근법인 것이다. 여기에서 핵심은 그림을 그린 사람의 임의의 시점이다. 화가는 가정된 이 임의의 시점에 맞추어 그림을 구성하며 관람자는 자신의 시선을 그 시점에 맞추어 그림을 바라본다. 지금은 너무나 당연한 듯이 보이는 이 방법은 자연스러운 것이 아니라 학습된 것이다. 우리는 보이는 대로 아는 것이 아니라 알고 있는 대로 본다는 사실을 잊고 있다. 또 자신의 눈에 보이는 대로 그림을 그린다고 착각한다.

우리가 교육받은 시선은 대략 르네상스라는 시대에 개발된, 혹은 재발견되어 그 이후 세계의 시선을 주도하게 된 하나의 방법론에 불과하다. 거리감을 표현하는 방법에는 여러 가지가 있다. 선원근법과

일점투시법, 공기원근법 또는 대기원근법, 거리원근법은 물론 중국에서 비롯된 동양화와 한국화에는 삼원법이 있다.

여기서 말하고자 하는 일점투시법은 일반적인 원근법인 임의의 단일시점을 가정하여 모든 시선의 초점을 그 한 점으로 모으는 방법이다. 일점투시법이 다른 원근법과 변별되는 기준은 가정된 임의의 시선을 하나로 두는지, 아닌지에 달려 있다. 일점투시법은 철저하게 한 사람의 시선, 즉 화가의 시선에 모든 초점을 맞추는 방식을 택한다. 나머지 원근법이 화가의 존재유무가 필수적이지 않은 기법이라면 일점투시법은 화가의 시선이 없으면 성립할 수 없는 방법이다.

하지만 단점도 있다. 보는 것과 아는 것을 혼동하고, 눈으로 본 사실과 관념적인 지식을 뒤섞는 버릇 때문에 시각적 착각이 종종 일어나는 것이다. 그리고 이 영상(image)을 사실이라고 판단하는 경향이 있다. 단점이 있음에도 불구하고 일점투시법은 화가의 시선이 바라보는 세상을 그대로 재현하는 가장 유용한 표현 기법 중의 하나이다.

그림에 재현된 세계는 화가가 표현하는 세상이다. 화가들은 자신의 눈에 비친 그대로 재현한다고 생각한다. 하지만 그렇게 표현된 세상은 사실 그들이 바라보기를 원하는 대로의 모습을 하고 있을 뿐이다. 원근법은 그렇게 눈에 비치는 세상을 옮겨내는, 보고 싶은 세상을 그려내는 나름대로의 방법론 가운데 하나였던 셈이다.

파노프스키는 르네상스 원근법의 발전을 기술하면서 원근법의 의의를, 주관적인 인상의 합리화에 바탕을 둔 시각인상으로 "전적으로 근대적인 의미에서의 무한한 경험세계를 구축"[42]하게 된 사실이라고 말한다. 그리고 주관적인 경험의 객관화라는 문제와 근대적인 자

아와의 관계를 다음처럼 설명한다.

> 원근법은 예술적 현상을 확고한 규칙, 곧 수학적으로 정밀한 규
> 칙으로까지 가져오기도 하지만, 그러나 그것은 또한 다른 한편 이
> 현상을 인간에, 아니 더 나아가 개개인에 종속시키기도 한다.… 다
> 시 말해 외부세계의 확립이자 체계화로서뿐만 아니라 자아영역의
> 확장으로서도 이해되는 것이다.[43]

가라타니 고진(柄谷行人, 1941-)에 따르면 풍경화가 성립하기 위해서
는 근대적 자아가 존재해야만 한다.[44] 풍경은 풍경을 자신의 외부에
존재하는 것으로 바라볼 수 있는 자아가 성립되어 있어야만 대상이
될 수 있다. 풍경과 자신을 분리해서 인식하는 자아를 역사적으로 형
성된 개념으로 받아들이고, 그렇게 자아의 개념이 형성되는 역사성
의 과정을 파악해야만 한다. 풍경 안에서 경치를 바라볼 수는 없다.
대상을 쳐다보고 그에 대해 말하기 위해서는 그 대상에서 자신을 분
리하는 일이 가능해야 한다. 또 그것이 가능하기 위해서는 그 분리를
실행하는 자아가 형성되어 있어야만 한다.

그러나 풍경에서 분리되어 풍경을 바라보게 된 자아는 풍경을 쳐
다보는 시선을 소유하게 된 자신을 잊어버린다. 자신의 시선은 너무
나 당연한 사실임으로 자신이 역사적으로 형성된 사실임을 잊어버
리는 것이다.

2. 근대적 자아관과 동양적 자아관의 충돌

풍경화의 원근법은 르네상스 시대 근대적 자아의 발견이라는 명제를 토대로 발전해 왔다. 14세기 대항해시대가 열리면서 서유럽의 상선은 지구 곳곳을 누볐다. 서양의 원근법이 동양에 전해진 것은 그 뒤로도 한참 뒤의 일이었다.

항해사들은 자신들이 처음 발견했다고 믿고 주장했던 땅에서 목격한 인종과 풍물을 기록하기 시작했다. 선원들의 눈앞에 펼쳐진 세계는 다른 세상, 이방이었다. 그들은 항해일지나 견문록을 통해 낯선 이방의 세상을 자신들에게 익숙한 세상 속으로 끌어들여 이미 알고 있는 지식의 체계 속으로 편입시켰다. 유럽을 떠나 다른 세상으로 흩어져 간 사람들 가운데 한 사람이 이방 선교의 꿈을 품고 중국으로 들어간 예수회 신부 마테오리치(1552-1610)다.

서구의 예술이 동양과 맞닥뜨렸을 때의 충격은 어떠했을까? 마테오리치가 남긴 일기에는 당시 중국 회화에 대한 기록이 남아 있다. 그가 중국 그림에서 본 것은 중국에 대한 몰이해와 편견에서 비롯된 자기 편향을 재확인하는 일이었다. 그것은 원근법으로 정위定位된 자기중심주의적 시각이었다. 그는 중국인이 원근법(perspective)을 몰라서 산 사람이 아니라 죽은 사람을 그린다고 보았다. 마테오리치의 비판의 핵심은 무엇보다도 중국 미술에 생명감이 결여되었다는 것이었다. 그는 '살아있는 사람이 아니라 죽은 사람을 그린' 중국 회화의 주된 결점이 그림자를 그리지 않는 데 있다고 보았다. 입체감이 풍부하고 사실적인 양식을 평가 기준으로 여긴 16세기 말 예수회 신부에게 당시의 중국 미술은 원시적(primitive)일 수밖에 없었다.[45]

자신의 주관적 시선과 다른 시선을 가진 세계와 접했을 때 당혹감을 느꼈던 것은 마테오리치와 같은 유럽인들만의 일이 아니었다. 중국 사람들 역시 유럽에서 유입된 성상을 접하고 보인 반응은 호기심 수준에 지나지 않았다.[46] 이러한 반응의 일단은 홍대용(1731-1783)의 기록을 통해서도 확인할 수 있다.

문을 들어가니 북벽에 천주화상과 좌우에 벌인 집물이 대강 한 모양이었고, 바람벽에 가득한 그림이 더욱 이상하여 그 인물과 온갖 물상이 두어 걸음을 물러서면 아무리 보아도 그림인 줄을 깨닫지 못할 것 같았다. 동쪽 벽에는 층층한 누각을 그리고 여러 사람이 앉았는데, 아래에 기치旗幟(깃발)와 의장儀裝을 많이 벌여 왕자의 위의威儀와 같았다. 서쪽 벽에는 죽은 사람을 관 위에 얹어놓고 좌우에 사나이와 계집이 혹 서고 혹 엎드려 슬피 우는 모양을 그렸는데 소견에 아니꼬워 차마 바로 보지 못하였다. 왕가에게 그 곡절을 물으니 왕가가 이르기를, '이것은 천주가 죽은 모습을 그린 것입니다.'라고 하였다. 이밖에 괴상한 형상과 이상한 화격畵格이 무수하였지만 다 기록하지 못한다.[47]

홍대용은 자신에게 익숙한 묘사법이나 재현법과 다른 기법에 의해 만들어진 그림 앞에서 낯선 감정을 느끼며 거부감까지 표출하고 있다. 그가 눈앞에 펼쳐진 그림들에서 괴상한 형상과 이상한 화격을 느낀 것은 당연한 일이었다. 당시의 조선을 포함한 동아시아 국가들은 유럽의 그것과는 판이한 사실주의에 대한 견해, 풍경에 대한 시각, 주관적 시선을 갖고 있었다.

진조복에 따르면 중국 화가들은 걸으면서 관찰한 여러 장면을 다른 각도에서 포착하여 하나의 화면으로 연결하는 '산점散點투시법'을 사용하여 그림을 완성하였다. 언제나 고정된 시점을 채택하는 서양화가 특정한 시간과 공간의 객관적인 제한을 받는 것에 비해 중국화는 시공간의 제한에서 벗어나 더 많은 자유를 획득한다는 것이다.[48]

동양 예술사가 설리번(Michael Sullivan, 1916-2013)은 중국 산수화의 사실성을 언급하면서 사실주의가 필요하지 않은 이유로 중국 산수화에 내포된 세계관을 꼽았다.

만약 관찰한 것이 그 세계관과 일치할 수 없다면 관찰하기를 그만두어야 할 것이다. … 예술가가 … 바위나 나무껍질을 재현하려고 개발하고 있는 … 그들 도식들은 본질적이고 전형적인 것 전부를 포함하고 있었기 때문에 그들 도식들은 보존되어야만 하는 것이었다. 이러한 결정이 일단 내려진 이상 사실주의가 포기되고 형식화한 회화 언어가 발전하는 것은 불가피한 일이었다.[49]

설리반은 중국인들의 세계관이 분석적이기보다는 종합적으로 완결된 구조를 갖고 있기에, 도식화된 규범으로 관찰한 사실들을 충분히 설명할 수 있는 한 개별 사실에 대한 특별한 관찰을 필요로 하지 않았다고 보았다. 따라서 한 번 정립된 도식은 세대를 거듭하면서 고전으로 승격되고 현실의 실제 사실들은 그 도식과의 정합성 안으로 수용된다고 파악하였다.

서양인들의 이러한 사고방식은 산수화에 대한 중국인 자신들의

평가와는 다르다. 그들이 보기에 산수화의 본령은 눈앞의 사실이 아니라 그것을 통한 정신의 추구였다. 그러나 정신을 그리기 위해서는 대상을 묘사하는 일에서부터 시작해야 한다. 자연 그대로의 모습이 아니라 마음속에 비친 자연의 형상을 승화시키는 데 주안점을 둔 중국 화가들은 자연과 자연의 실제 모습에 얽매일 필요가 없었다. 비록 자연의 객관적 실체를 묘사하더라도 이는 그 외양을 빌려 마음의 뜻을 펼치는 일에 불과했다. 자연을 그대로 재현해야 한다는 의무감에서 해방된 그들은 회화적 표현수단에 구속될 필요가 없었다.

하지만 재현과 기법에서의 해방이 무제한적인 표현으로 나타나지는 않았다. 오히려 회화적 기법의 도식적인 규범의 준수라는 형태를 취했다. 있는 그대로의 자연을 사실적으로 재현할 필요가 없었던 중국 화가들은 자신의 마음에 비치는 자연의 모습을 그렸다. 자연의 철리哲理를 드러내는 일에 있어서 중국 화가들에게 대상의 세부묘사는 하찮은 것이었다.

리처드 에드워즈(Richard Edwards)가 사실적인 묘사로 표현된 중국 남송대의 하규夏珪의 그림에 대해 평한 다음의 말을 이러한 중국 회화의 특성을 잘 나타낸다.

하규의 묘사는 정확하고 세부의 처리는 생기에 대한 특별한 감각을 내포하고 있다. 생명력은 물체들을 부정함으로써가 아니라 그 속에서 발견되는데, 즉 대나무순의 날카로움이나 연꽃과 갈대의 흔들림에 따른 휘어짐, 새의 노래, 그리고 헤엄쳐 가는 작은 물고기들의 몸놀림 등을 통해서이다. … 폭포나 산수 속의 빈 길 같이 치밀한 형태들은 장애가 되는 것이 아니라 오히려 더 깊은 생명

감에 젖어들게 한다. 이와는 대조적으로 뒤러의 ⋯ 그림은 세부묘사에 너무 집착되어 있으며 중국회화에서는 허용될 수 없는 단계이다.[50]

세상을 보는 주관적 시선은 결코 객관적일 수 없고, 주관적 시선은 어떤 합리적이고 과학적인 설명을 붙이더라도 또 다른 주관적인 시선 앞에서는 상대주의적인 관점일 뿐이다.

장욱진은 이처럼 판이한 주관성의 체계를 가진 두 세계 앞에서 서구적인 '자아의 완성'을 회화 작업의 목표로 삼았다. 혹은 스스로 그렇게 믿었는지 모른다. 그의 그림은 초기의 서구 미술의 변화를 학습하는 단계에서 후기로 갈수록 동양적인 모습의 세계를 보여주고 있다.

60년대 초·중반 짧은 기간 동안 세 작품으로 남아있는 그림〈무제〉에는 서구의 주관적 자아 관념이 봉착한 한계 앞에서 한국인 서양화가가 겪었던 당혹감의 흔적이 그대로 담겨 있다. 장욱진은 서양미술 수업을 통해 인상주의에 이르기까지 확립된 서구의 시선 방법과 자아의 발견을 추구한 작가였다. 하지만 1950-60년대의 서구인들은 이미 그러한 시선과 자아의식을 포기하는 입장에 있었다. 그때 그가 느낀 당혹감이 추상표현주의 양식의 그림에 나타나 있다. 장욱진은 서양에서는 이미 방기해 버린 방법론과 의식을 그대로 붙잡고 씨름하고 있었다.

그러니 아무리 그려봐도 그림의 완성에서 오는 만족감과 자아 충족감을 얻을 수 없었다. 그는 자신이 추구했던 '자아의 완성'과 '자

기의 사고방식을 실현' 하는 일이 서양미술의 추세와는 다르다는 것을 자각할 수밖에 없었을 것이다. 아무리 그림을 통해 자아를 완성하고 자기의 사고를 실현해도 그다음 순간 그를 기다리고 있는 것은 그 자아의 폐기와 다른 사고방식의 실천이었다.

그 순간 장욱진은 방황한다. 매일 새벽 들판을 쏘다닌다. 그림이 다시 찾아오는 순간까지 그는 그림을 그릴 수 없었다. 장욱진의 60년대는 그렇게 자아를 찾기 위해서, 또 자신만의 그림을 찾기 위한 방황과 실험의 시대였다.

장욱진만의 특유의 양식이 확립된 것은 1970년대 이후로 보인다. 대체로 1년에 평균 5-6점에 그치던 작업량도 1970년대 초부터는 부쩍 늘어났다. 작업을 가장 많이 한 시기는 1980년대로 이때는 1년에 평균 50점 이상의 작품을 제작했다. 그때는 이미 60대 중반을 넘어선 나이였다.[51]

나에게 있어 그림이란 나를 찾기 위한 모색의 흔적이며 몸부림의 흔적입니다.

작품에 나타난 선적禪的 특징

1. 덕소 시기와 선적禪的 자아관의 확립

장욱진은 1963년 경기도 덕소에 작업실을 마련한다. 이후 그곳을 떠나 다시 명륜동으로 돌아온 1975년까지 서울을 벗어나 있었다. 서울을 떠난 표면적인 이유는 소음을 참을 수 없이 싫어한 그에게 도시의 변화가 힘겨웠다고 한다. 거기에다 작업환경의 변화를 통해 창작열을 지피고 싶은 열망이 더해져 덕소에 자리 잡은 것이었다. 장욱진은 덕소의 자연을 좋아했다. 유유히 흐르는 한강이 내려다보이는 둔덕의 작업실에서 장욱진은 혼자만의 고독 속으로 빠져들었다.

하지만 그는 쉬이 붓을 들지 못했던 것으로 보인다. 다만 덕소에서의 생활이 시작된 뒤로 장욱진의 그림에서 일어난 변화는 주목하지 않을 수 없다.

덕소에서 그림을 그리기 시작한 1963년(46세) 이후 그는 색채와 화면 질감의 표현 가능성을 본격적으로 모색한다. 화면에서 외부대상의 묘사가 거의 사라지고 내면세계의 표출인 듯 분명치 않은 형상들이 나타난다. 거칠게 문지르고 긁어내 그로테스크한 느낌을 주는 무겁고 어두운 색채들이 화면을 지배하면서 물질적인 성격이 더욱 강하게 나타났다. 여기에서는 이미 아름다운 색채와 맑은 시적 정서는 찾아볼 수 없다. 〈덕소풍경〉에서부터 1964년의 〈무제〉에 이르기까지 1년여의 짧은 기간 동안 제작된 이들 일련의 실험적인 작품들은 장욱진의 회화의 발전에 있어서 하나의 커다란 전기가 된 것으로 보인다.

덕소풍경
캔버스에 유채
37×45cm
1963

무제(눈)
캔버스에 유채
53×72.5cm
1964

이후에 제작된 작품들이 그 모티브에 있어서는 예전의 아동화적인 것을 다시 도입하고 있지만, 그 표현형식이나 조형언어는 전혀 다른 모습을 보이는 것이다. 그것은 이미 순수한 어린 시절의 꿈과 상상력의 산물이 아니라, 보다 깊이 있고 강렬한 인간의 근원적 삶과 연관되고 있다. 이러한 실험 끝에 대상의 형태묘사가 다시 등장한 1964년 작 〈물고기〉는 마치 화석化石처럼 보이며, 〈춤〉은 암벽에 그린 원시인의 동굴화처럼 원초적인 생명의 환희가 표현되어 있다. 물론 이러한 큰 전환이 아무런 시련 없이 단숨에 이뤄진 것은 아니었다. 장욱진은 64년 반도화랑에서 자신의 제1회 개인전을 가진 뒤, 다음해인 1965년에 단 한 점의 유화를 그린 것으로 나타나 있고, 66년에는 그나마 한 점도 찾아볼 수 없다. 67년에도 단 한 점만을 찾을 수 있을 뿐이다. 약 3년 동안 작품제작을 거의 하지 못했던 것이다.[52]

덕소에서 머문 10여 년은 침묵으로 하강하며 자신의 목소리를 되찾는 회복의 시간이었다. 그림을 그리기보다는 고뇌에 빠지는 시간이 더 많았다. 그림이 되지 않는 절망 속에서 그에 대한 고민과 싸우는 시간이 찾아왔다. 작가의 생활을 보살피기 위해 정기적으로 가족들이 들렀고 가끔은 그를 따르는 제자들이 찾아오기도 했다. 그렇다고 해도 그는 혼자였다. 서울이라는 도시에서도 쓸쓸했고 추웠듯이 덕소에서도 고독했고 외로웠다. 홀로되기를 원하는 것 같았지만 완전한 고독이 주는 홀로 됨을 견디지 못하는 것처럼 보였다. 절대적인 적막 속에 침잠하기에는 내면에서 끓어오르는 상념이 너무도 격렬했다. 새벽이 되면 몇 시간이고 집을 나서 한강 변을 쏘다니다가 돌아오곤 했다. 그것도 안 되면 술에 취해 명륜동 집까지 걸어가기도 했다. 이런 그의 모습에는 어딘지 모르게 부조화가 보이기도 한다.

서울을 떠나 인가도 없는 한강 둔덕에 혼자 있게 되었지만 정작 그 혼자됨을 견디지 못했던 것이다. 그의 말에 따른다면 장욱진은 한강 바로 옆에서 물을 바라보고 살면서도 한 번도 그 물속으로 들어가 본 적이 없었다. 아니 발끝에 물을 적셔본 적이 없다고 말해야 더 정확하다.

이런 그의 태도는 도시를 떠나 전원으로 돌아갔으면서도 그 자연에도 완전히 동화되지 못한 듯한 모습을 보인다. 서울에서 그랬듯이 자연 속에서도 일정 정도의 거리를 유지하고 있는 이방인의 모습을 보이는 것이다.

1960년대 한국사회의 고향 의식

이렇듯 도시가 싫어 도시를 떠나 자연으로 가지만 그곳에서도 자연과 일치하지 못하는 장욱진의 모습은 1960년대 한국 지식인의 내면과 많이 닮아 있다.

송주현은 1960년대 한국소설에 나타나는 탈향과 귀향의 강박적 반복에 대해 분석하면서, "1960대에 이르러 경험된 도시와 서울은 분열된 세계를 단적으로 경험하게 하는 하나의 상징물이었다. 1960년대 소설은 이에 대한 자각이 깊을수록 그에 대한 대안으로서 고향을 상정하고 이에 대한 의미를 추구하면서 현실의 문제를 다시 성찰하는 계기를 만들게 된다. 인간은 주체와 객체가 분열된 세계가 아니라 분열된 세계를 극복하고 화해하여 이상적 현실을 추구해 보려는 노력을 지속하기 때문이다. 이러한 과정에서 나타난 고향은 구체적인 경험을 통해 이루어진 것이기 때문에 허구적 낭만의 세계인 원형공간과는 일정 부분 차이성을 갖는다. 어느 정도의 현실적 기반 위에

놓여 있다는 것이다. 이것이 서사화되었을 때 그것은 '귀향 형식'을 띤다."고 하여 내면의 성찰이 고향을 찾게 만든다고 말하고 있다.

또 "1960년대 소설에 나타난 탐색 중의 고향은 그것은 '여로' 형식이며, '길 위에' 놓여 있다. 이는 그들이 도시에 안착하기에도 분열적일 수밖에 없는 현실과 동궤의 논리이다. 이것은 그들이 폭력적인 한국적 근대와 길항하면서도 동시에 끊임없이 공모할 수밖에 없는 현실에 기인한다. 그들은 불안하다. 그렇기에 그것을 해결해 줄 수 있는 고향의 의미를 상정하는 한편 끊임없이 그 불안함의 흔적을 남긴다. 그 표지가 탈향–귀향의 강박적 반복이라고 할 수 있다. 현실에 안착할 수 없기에 고향에 되돌아가 보지만 그들은 고향의 의미에 대해서도 확신할 수가 없는 것이다. 그것은 한없는 그리움의 대상이기도 하지만 또 한편으로는 배반의 대상이 되기도 하고 그 배반만큼의 죄의식과 부채의식을 동반하는 대상이기도 하는 것"[53]이라고 규정하고 있다.

현실에 안착할 수 없기에 고향으로 돌아가지만 고향의 의미에 대해서도 확신을 갖지 못한다. 따라서 고향은 한없는 그리움의 대상인 동시에 한편으로는 배반의 대상이 되기도 한다. 김승옥의 단편 『무진기행』은 이러한 도시와 고향, 탈향과 귀향의 강박적 반복의 모습을 잘 드러내고 있다. 박찬효는 무진의 정체를 다음과 같이 말한다.

무진이 나에게 새로운 용기나 계획을 주는 것은 아니었으나 서울에서의 실패로부터 도망해야 할 때거나 무언가 새 출발이 필요할 때 무진은 탈출구가 될 수 있기 때문이다. 무진은 타자에게 나의 비겁한 욕망과 걱정을 넘겨줌으로써 책임에서 벗어나 자유를

누릴 수 있는 장소이다. 동시에 무진은 일시적인 꿈과 환상을 경험하게 하면서 자신의 부끄러운 모습을 알게 해 주기도 한다. 이렇게 고향 무진은 이중화되어 이미지화되고 있다.[54]

다소 불완전할지라도 60년대 한국 사회에서 고향의 의미에 대한 탐색이 이루어졌다는 것은 주목할 필요가 있다. 그것은 탐색의 형식이기 때문에 길 위에 서 있는 여로의 형식이 된다. 정도의 차이, 계층상의 차이는 있으나 이러한 인물들은 도시에서 받은 상처와 고통을 고향을 통해 위로 받고자 했다. 하지만 성인이 되어버린 그들에게 떠나온 고향은 자신들이 태어나고 자란 완벽한 상상계로서 다시는 재현 불가능한 세계이다. 60년대 소설에서 그들의 고향이 불완전한 형태를 띠고 탐색 중에 있는 대상이 되는 까닭도 여기에 있다. 이렇듯 분열적 고뇌의 대상이 될 수밖에 없는 60년대의 고향은 끊임없이 탐색된다. 그 탐색의 표지로 인물들은 끊임없는 탈향과 귀향의 강박적 반복을 보여준다. 길 위에 놓인 여로형 구조는 끊임없이 반복된다. 불안한 근대적 주체는 아무것도 확신할 수 없기에 그 대인으로서의 고향의 의미에 대해서까지 확신할 수 없다. 그렇기에 그들의 고향은 늘 길 위에 놓일 수밖에 없다.[55]

마찬가지로 장욱진도 서울을 떠나 덕소로 들어갔지만 그 속에서 방황한다. 도시가 싫어 자연을 찾아갔지만 자연에도 적응하지 못하는 그의 모습, 그리고 또다시 서울을 떠나 지방에 작업실을 마련했던 그의 행로에서 탈향과 귀향을 반복하면서 여로에 서 있는 60년대 한국소설 속의 주인공을 떠올리는 것은 어려운 일이 아니다.

덕소 생활의 초창기, 장욱진은 거의 그림을 그리지 못했다. 그리고

그때마다 잠을 설치며 몇 시간이고 찬 이슬을 맞으며 새벽 들판을 쏘다녔다. '현대화, 도시화, 산업화된 세계'인 도시를 벗어나 '자아의 발견'과 '자기에 대한 사고방식'을 그림을 통해 실현하기 위해 덕소를 찾은 그는 무엇 때문에 그렇게 방황했을까.

그에게 있어서 자아를 발견하는 일은 화가로서의 주체성을 확립하는 것이었다. 그것은 한 인간으로서의 주체성의 성립을 먼저 요구한다. 이것이 이루어졌을 때 자아를 발견할 수 있으며 그때 비로소 모더니스트 장욱진이 존재하기 때문이다.

여기에서 장욱진에게 있어서 '덕소'의 의미가 무엇인지 묻지 않을 수 없다. 자아를 발견하기 위해 굳이 서울을 떠나 덕소를 찾은 이유는 무엇일까. 그가 새벽 내내 헤매면서 찾아다닌 것의 정체는 바로 그 덕소의 의미를 묻는 질문에서 찾아야 한다. 그에게 덕소는 단순히 도시를 벗어난 곳에 마련한 작업실이 위치한 장소가 아니었다. 현대화, 도시화, 산업화된 세계인 도시를 벗어나 찾아간 덕소[자연]는 곧 고향이었다.

고향은 '나'라는 존재의 의미에 대한 해답이 놓여있는 근원적인 공간이다. 고향은 자기 동질성의 토대를 갖고 있다. 도대체 "나는 누구이며 또 어디에서 왔으며 어디로 가는가?"라는 자기 정체성에 관한 질문에 고향은 가장 명쾌한 답을 내놓을 수 있다. 물론 고향의 개념을 종교적 차원에서의 하나님이나, 하이데거 철학에서처럼 존재(Sein) 같은 것으로 확대하여 생각한다면 고향은 더욱더 정체성에 대한 답이 된다. 고향은 나와 우리의 어떤 경계 지어진 고유한 공간이다. 그것은 타자와 타자성으로부터의 분리와 격리 속에 있으므로 해서 자기 동질성의 토대가 된다. 이 자기 동질성은 느끼고 인식하고

경험되어짐으로써 개인이 자기 발견, 자기 확정, 자기 인정으로 나아가게 되는 것이다.[56]

고향은 근원적이고 불변적인 자기 정체를 찾아가는 사람에게 터전을 제공한다. 유동적이고 급변하는 시대의 기류 속에서도 늘 자기의 모습으로 남아있어 그 근본이 흔들리지 않게 하는 장소가 고향이다. 고향이 주는 자기 정체성은 여러 측면의 성격을 띤다. 전광식은 그 정체성을 부정의 방식(via negativa)을 통해 다섯 가지로 제시하였다.

첫째, 고향에서 나타나는 자기 정체성은 익명성이 아니다. 도시의 군중 속에서 그는 익명의 존재일지 몰라도 고향에서의 그는 이름과 인격, 가계와 혈통이 드러나 감춰진 것이 없는 노출된 구체적인 개별자이다. 고향은 우리 존재의 추상화를 배격한다.

둘째, 고향에서 나타나는 자기 정체성은 이질성이 아니다. 생의 과정 속에 있는 다양한 삶, 그리고 변모하는 위상이 인간을 질적 가변성의 범주로 몰고 간다고 하더라도 그것은 근원적이고 근본적인 자기됨의 변화가 아니다. 고향은 인간의 이러한 동질성의 바탕이며 상징이다.

셋째, 고향에서 나타나는 자기 정체성은 소외성이 아니다. 고향은 소외를 지양止揚한다. 인간은 누구나 고향에서는 국외자나 소외자가 아니기에 소외감을 갖지 않는다.

넷째, 고향에서의 자기 정체성은 자유 가운데 있다. 억압과 속박은 객관적 실재이기도 하겠지만 그것보다는 개인의 주관적 느낌 및 인식과 관련되어 있다. 고향은 진정한 자유에의 인식과 관련되어 있고 또 자유의 영역인데, 그것은 고향이 이데올로기가 아니기 때문이다.

다섯째 고향에서의 자기 정체성은 인간 실존의 귀환점이요 목표이다. 인간이란 존재를 실향민으로 볼 때 고향에로의 귀환은 자기 존재의 성취를 의미한다. 또 순례자로 본다면 순례를 끝내고 본향에 안착하는 것은 자기 인생의 궁극적 목표인 것이다. 그 고향에서 인간은 자기를 재발견하며 안식하는 것이다. 이런 의미에서 모든 인간은 고향에서 나와서 고향으로 돌아가는 존재이다. 인간에게 있어서 고향은 인생의 출발지인 동시에 종착지인 것이다.[57]

고향의 이러한 정체성은 장욱진을 이해하는 데 여러 실마리를 제공한다. 장욱진에게 '덕소'는 자아를 찾아 나선 첫 번째 기항지였으며 도시를 탈피하여 정착한 첫 번째 고향이었기 때문이다.

'덕소'가 갖는 상징성

덕소에서 장욱진은 방황하고 침묵한다. 그렇지 않아도 과작이었던 그림은 더더욱 그리지 못했다. 그런 그가 할 수 있었던 것은 걷는 일뿐이었다. 그가 걷는 모습은 우리에게 산보를 연상시킨다. 덕소로 들어가기 전의 '명륜동 시절' 매일 아침 마해송과 함께 동네를 산책하던 그 모습이다.[58] 그의 지인들이 남긴 글에 남아있는 장욱진의 걸어가는 모습은 움직이기보다 멈추어 있는 것처럼 보인다. 학교와 집을 오갈 때나, 술에 취한 때이거나, 덕소에서 혜화동 서점으로 찾아올 때나 그의 모습은 마치 그의 그림 속 텅 빈 광장을 지나가는 행인과 똑같았을 것처럼 느껴진다.

도시를 걷는다는 것은 도시의 일상을 지나가는 일이다. 사람과 거리, 건물 등이 어우러져 만드는 도시의 풍경을 바라보며 그 속을 걷는 행위인 것이다. 그러나 장욱진이 걸어가는 모습은, 현실이 아닌

기억으로 구성한 도시풍경을 담은 그의 그림 속 인물들처럼 실제의 도시와는 관계없는 현실과 유리된 상상 속을 지나는 행인을 연상시킨다. 유모차를 모는 엄마가 걷는 저택 앞 보도도, 아이와 같이 걸어가는 엄마가 지나가는 광장도, 자전거를 타는 사내가 달려가는 길도 일상을 담고 있는 도시의 경치가 아니다. 비현실적인 풍경 속을 걸어가는 장욱진은 마치 꿈에서처럼 시간과 공간이라는 물리적인 법칙에서 벗어나 부유하고 있다. 영화 필름에서처럼 끝없이 움직이고 있으나 그 동작이 매 프레임으로 분절되는 것처럼 보이는 것이다.

그런데 덕소에서 찬 이슬을 맞으면서 헤매고 다니는 새벽 산보는 도시에서의 걷기와는 전혀 다르다. 장욱진이 걷는 길은 도시의 거리, 포장도로가 아니라 자연의 들길, 고향의 숲길, 시골의 논밭이었다.

하이데거는 도시화, 산업화 된 세계의 위기를 극복하는 방법으로 자연과 사물로의 귀환을 주창했다. 그는 자신의 사상이 자라난 원천으로 들길을 꼽았는데 이는 장욱진이 덕소에서 걸은 길의 의미를 살피는 데에도 유효하다.

하이데거는 부활절 즈음에는 들길에 싹들이 피어나고 목장은 활기를 되찾으며, 성탄일 즈음의 들길은 눈보라 속에서 가장 가까운 언덕 뒤로 사라진다고 쓰고 있다. 들길은 계절의 변화와 만물의 소생과 휴식이 가장 여실하게 경험되는 곳이다. 들길에서 경험되는 봄과 겨울은 신의 부활과 탄생을 상기시킨다. 들길은 인간과 대자연 그리고 인간과 신의 만남이 일어나는 장소인 것이다. 들길은 인간이 신과 자연, 다시 말해 세계 전체를 가장 분명하게 경험하게 되는 장소이고 세계 전체를 파악하려는 철학이 행해지기에 가장

좋은 장소다. …

하이데거는 "들길이 아침 일찍 풀을 베러 가는 농부에게 가까이 있었던 것처럼, 사유하는 자에게 항상 가까이 있었다."고 말한다. 여기서 농부를 언급한 것은 우연이 아니다. 하이데거는 철학적인 사유를 농사와 본질적으로 동일한 것으로 보고 있다. 그는 현상학자로서 사태의 본질은 우리가 존재자를 온몸으로 직접 접함으로써 드러난다고 생각했다. 이 점에서 그는 존재자들을 손으로 직접 접하는 농부와 수공업자들이 사태들의 본질을 가장 직접적으로 경험한다고 생각했다. …

하이데거는 동일한 것, 단순 소박한 것에 대해서 말하고 있다. 들길은 항상 동일하고 단순하며 소박하다. 거기에는 봄과 여름과 가을과 겨울이 동일하게 반복되고 하나의 떡갈나무가 태어나서 자라고 죽으면 또 다른 떡갈나무가 태어난다. 그리고 부활절이면 사람들은 신의 부활을 기릴 것이고 성탄일에는 신의 탄생을 기릴 것이다. 하이데거는 이렇게 동일하게 반복되는 것들은 사람들의 눈을 현란하게 잡아끌지는 못하지만 그렇게 보이지 않는 중에 세계라는 축복을 선사한다고 말하고 있다. 그 세계는 모든 존재자들이 자신의 진리를 드러내는 근원적인 세계다. 이러한 세계에서는 하늘과 대지 그리고 신과 인간이 서로 조응하고 모든 사물들이 하늘과 대지 그리고 신과 인간을 집수하는 것으로서 존재한다. 그 세계는 현대의 과학이 파악하는 것처럼 우리에 의해서 철저하게 계산되고 그 작용이 예측될 수 있는 대상이 아니라 말없이 우리에게 말을 걸어온다. 세계가 우리에게 이렇게 말을 걸어오고 우리가 이 말에 귀를 기울일 경우에만 신은 신으로서 우리에게 자신을 드러

낸다. …

하이데거는 세계의 소리, 혹은 세계가 깃든 들길이 부르는 이 소리는 들길의 청명한 대기를 마시면서 태어나고 그 안에서 자라면서 들길의 소리를 들을 수 있는 자들이 존재하는 한에서만 말한다고 얘기한다. 이러한 사람들은 자신이 태어나서 자라나고 죽어서 되돌아가는 근원에 귀를 기울이는 사람들이다.[59]

장욱진이 덕소에 머문 기간은 모색의 시간이었다. 사회·정치적으로 또 새로운 미술사조로 온갖 바람들이 그를 지나쳐갔으나 그는 요지부동 자기만의 세계를 찾았다. 비록 많은 작품을 남기지는 않았으나 내면의 힘을 키우며 자신만의 양식, 즉 자아를 발견하고 자신에 대한 방식을 실현해 나갔다.

그런데 그렇게 찾은 자신만의 세계는 점차 자연주의적이고 동양적인 색채가 강하게 나타나는 경향으로 흐르기 시작했다. 서양을 잘 이해하면서 동양적 사고로 행동했으며 노장老莊과 불교를 근간으로 하는 동양적 사고를 지니고 있는 듯했던 50년대 중후반의 장욱진이 더욱더 강화되는 모습을 보였다. 그리고 시간이 지날수록 서구적인 미술작법에서 벗어나 자기만의 길을 가기 시작한다. 장욱진의 다음의 말은 그토록 자아를 찾아 헤맸던 화가로서의 그의 작가관을 잘 보여준다.

예술에 있어서 최고의 목표는 아름다움을 구현하는 데에 있을 것입니다. 그런데 그것은 바로 참 자기에의 도달이기도 합니다. 참 아름다움이란 참 나의 발현입니다. 참 내 그림은 참 나다워야 한다

는 것입니다. 다시 말하지만 우리가 흔히 쓰는 민족적인 것, 한국적인 것 하는 말을 그런 뜻으로 이해하면 배타적이라는 오해가 풀릴 것으로 생각합니다. 내가 서양 사람 그림을 너무 닮아 있어도 안 되고, 또 너무 안 닮아 있어도 안 되는 것입니다. 여기에 어려움이 있습니다. 우리들의 자유에는 한계가 있습니다. 나에게 있어 그림이란 나를 찾기 위한 모색의 흔적이며 몸부림의 흔적입니다. 세상에 완전무결하게 독자적인 것은 없습니다. 심지어 인간은 식물과 동물과도 많이 닮아 있습니다. 그렇지만 남과는 다른 내가 있는 것 또한 엄연한 사실입니다. 여기에 말로 풀어내기 어려운 애매함이 있습니다. 완전한 '나'가 있는 것인지 그것도 우리는 알 수 없는 일입니다. 분명한 것은 나를 잃어버렸다는 것입니다. 그림을 그려보면 알 수 있습니다. … 예술가의 자유는 내가 급기야 나로 돌아와 있을 때를 말합니다. 그리하여 근원자 앞에 당도하여 내가 여기 있습니다, 하고 고告하는 것입니다. 거기까지가 예술의 한계인 것 같습니다. 그 다음은 아무도 모릅니다. 온갖 법을 익히고 그리고 그것을 소화해서 다 버리고 급기야 나로 돌아와 근원자 앞에 엎드려 내가 여기 있습니다, 하고 고할 때 … 마음은 비어 있고 괴롭고 두려웠던 방황길도 끝났습니다.[60]

장욱진은 〈자화상〉에서 고향을 떠난 이후, 50년대 초·중반의 그림들에서 계속하여 길을 가는 모습으로 나타난다. 도시의 거리를 걷거나, 자전거를 타고 마을을 지나 멀리 집으로 돌아가거나, 저 넘어 도시를 향해 떠나거나 하는 모습으로 나타나는 것이다. 이후의 작품에서도 길은 끝없이 등장한다. 갈지자로 구불구불하게 돌아가거나

화면 안팎을 넘나들기도 하는 수많은 길로 나타난다.

그는 현실에서도 도시의 포도를 걷거나, 낮은 처마가 이마를 맞대고 있는 동네 골목길을 지나거나, 시골의 들길을 헤매었다. 장욱진은 그 길을 걸어 여기까지 왔고 저 길을 따라 어디론가 갈 것이며 그의 삶은 늘 길과 함께한다.[61]

그렇다면 그가 가는 길의 종착지는 어디일까? 아니 그가 추구했던 예술의 궁극적인 지향점은 어디일까? 장욱진에게 예술의 의미는 무엇이고, 그 예술을 통해 무엇을 얻고자 한 것일까? 이에 대해 정영목은 다음과 같이 말하고 있다.

서구의 미술사적 전통과 개념 속에서 이러한 질문은 우문일 것이다. 어디까지나 근대 모더니즘의 서구미술은 예술을 향한 작품이었고, 예술에 가까워지는 내적과정을 논리적으로 밟아왔다는 점에서, 예술의 궁극이나 예술을 통해 무엇을 얻느니 하는 질문은 애초부터 이해하기 어려운 것이었다. 그러나 난데없이 이런 질문을 하는 것은 이러한 예술에 관한 원초적 물음에서부터 장욱진에 관한 이해를 시작할 수 있기 때문이다. 이 물음은 다시 화가의 입장에서 나는 무엇을 위해 그림을 그리는가? 나는 그림을 그려서 무엇을 얻고자 하느냐로 풀어볼 수 있다. 동·서양 미술을 망라하여 그림을 그리지 않으면 안 되는 사람들의 한 가지 공통점은 스스로의 내면세계를 표출한다는 것이다. … 그러나 내면세계를 표출한다는 것이 예술의 중요한 의미이기도 하지만 장욱진에게는 내면세계의 표출 그 자체가 그의 예술적 목표는 아니었다. 전통적으로 고승들은 깨달음을 얻기 위해 그림을 그리기도 한다. 이를 선화

禪畵라 한다. 작품 자체의 미적 완성도를 감상하는 것이나 다른 이에게 보이는 전시성이 선화의 본질은 아니다. 오히려 선화의 본질은 깨달음의 과정인 동시에 깨달음의 표현인 것이다. 이러한 점에서 선화를 그린다는 것의 의미는 결국 진리의 세계에 맞닿아 있다. 장욱진에게 있어 그림이란 바로 이런 맥락이었다. 내면세계를 표현한다는 점에서 서구 모더니즘의 미학과 맥을 같이 하면서도 모더니즘의 예술개념과는 다른 점이 바로 이 부분인 것이다. 세잔이나 피카소가 그들의 작품세계를 이루어낸 것은 예술 내에서의 고민에 의한 결정체이지 어떤 삶에서 도나 진리를 얻기 위해 붓을 든 것은 아니었다. … 고갱의 경우 모더니즘의 흐름에서 그가 다소 중세적 세계관의 종교적 체험을 추구하기도 했지만, 그것은 어디까지나 작품 안에서였다. … 그리고 그 방향은 예술의 표현을 위한 것이었다. 그러나 장욱진은 달랐다. 예술을 향한 작품들이 서구의 미술개념이며 모더니즘이었던 반면 장욱진은 예술을 뛰어넘어 도에 다다르려 한 것이다.[62]

위의 평에 비추어본다면 장욱진이 걷는 길은 존재자의 비밀이 담긴 길이었다. 그는 그 길을 헤집고 다니면서 존재의 근원을 향해 나아갔고, 그곳에서 자아를 발견하고 자신에 대한 방식을 확립했다. 그리고 그 길은 종교적인 신비, 선禪, 혹은 도道에 이르는 길이었다.

문인화와 산수화에 끼친 선 사상의 영향

선은 그 신비주의적인 성향 때문에 여타의 다른 동양사상과도 자연스럽게 어울리는 편리함을 갖고 있다. 존재의 적나라한 진실, 즉

불교에서 말하는 '진아'는 언어로는 포착할 수 없는 체험의 경계이다. 존재의 진실된 모습을 주장하는 것이 개인적인 체험에서 비롯되는 주장[63]일 수밖에 없는 까닭이 여기에 있다. 이것을 언어로 표현하기 위해서는 비구상의 실체인 존재의 진실을 일상적인 언어의 대상으로 고착시켜야 한다. 그리고 이러한 언어 습관은 실체를 왜곡한다는 게 불교와 노장을 비롯한 동양사상의 기본적인 입장이다.

하지만 언어를 통해 사유하고 표현해야 하는 인간의 조건을 생각할 때, 존재자의 진실에 대한 탐구와 그에 대한 언설의 표현은 불가결한 요건이 된다. 이때 그 언어는 대상을 1:1로 지칭하는 표상적인 일상의 언어가 아니라 다차원적이고 다양한 기능을 수행하는 비표상적 언어 기능을 갖는다.

비트겐슈타인의 후기철학처럼 하이데거도 표상적 사유에 대해서 매우 비판적이다. 하이데거에 의하면 표상적 사유는 그 사유의 가능성 자체에 대해서 물음을 던지지 않으며 또한 던질 수도 없다. 하이데거에 의하면 표상적 사유의 극한적 형태가 바로 과학적 사유이며, 그것은 존재자에 대한 사유이다. 존재자들에 대한 사유 속에서 존재에 대한 망각이 이루어지며, 우리는 모든 존재자들을 존재자이게끔 하는 존재에 대한 물음을 배제해 버린다. 이런 문맥에서 하이데거는 엄밀하고 명증한 표상적 사유 대신에 시적 사유(poetic thinking)를 불러내고 있다. … 그것은 표상적 사유에서 보자면 하나의 무의미한 침묵의 언어일 수 있지만, 비표상적 사유, 즉 시적 사유 속에서 그것은 무엇보다도 분명하고 구체적인 언어로서 우리에게 다가올 수 있다. 만약 … 이러한 주장조차 부정한다면

그들의 실제적인 철학적 작업은 단지 자기 파괴적인 것에 지나지 않는다.[64]

불교를 그림과 연결시키기 위해서는 그림이 대상으로 삼는 현실 세계를 긍정할 필요가 발생한다. 중국불교에서 이런 현실 긍정의 과정은 격의불교를 중국적인 토양에 뿌리박은 불교로 탈바꿈시킨 승조에 의해 이루어진다.[65] 그 작업은 인도불교 사상의 개념을 중국인들이 받아들일 수 있는 중국불교 사상으로 변화시키는 개념화 작업을 통해 이루어졌다. 승조가 중국불교에 끼친 영향에 대해 명법은 다음과 같이 말한다.

승조가 세계를 가상으로 해석함으로써 타파한 것은 본체론의 이원론적 사유만이 아니다. 더욱 중요한 전환은 바로 본체론의 세계에 대한 관념, 즉 객체로서의 세계의 존재가 부정되었다는 점이다. 노장사상에서 세계는 대상화된 실체로서의 존재가 아니라 상호 규정적으로 관계 지어진 대립자들 사이의 운동과 변화로 특징 지어지지만, 그럼에도 그 관계와 운동은 객관으로서의 세계를 바탕으로 성립했다. 그러나 승조에 이르면 세계는 더이상 객관적 실체가 아니라 공空이 된다. 객관으로서의 자연은 상대적이고 유한한 반면, 가상으로서의 자연은 시공을 초월한 무한성을 표상한다. 무한성은 노장사상에서는 기껏해야 변화를 통해 표상될 수 있었으므로 시간과 공간의 상대성에 대한 인식에 불과했다. 그러므로 노장사상에서 변화는 순환으로 귀결된다. 그러나 승조가 가져다 준 것은 일찍이 중국인이 이해하지 못했던 '불변'이라는 관념이

다. … 선종은 세계를 공이라고 보는 자연관뿐 아니라 승조가 창안했던 공에 대한 긍정적 진술방식도 이어받고 있다. 현상의 공성을 밝힘으로써 본체의 불변성을 드러내고자 했던 중관철학의 부정적 논증방식과 달리 승조는 본체의 불변성을 적극적으로 서술했다. 이 점은 본체를 중요시했던 현학의 사상적 경향을 이어받은 것이지만 현학의 숭무崇無와 달리 현상에 대한 긍정으로 표현되었다. 이 점은 승조의 또 다른 공헌이며, 그 결과 세계를 공이라고 파악하는 불교의 세계관이 중국불교에서는 현세긍정적인 색채를 띠게 된다.66

현상을 긍정하는 선종 이론을 구체적으로 적용한 그림이 사대부의 문인화와 산수화였다. 명법은 이들 문인화와 산수화를 서구의 인상주의 그림과 비교하면서 그 차이를 다음처럼 설명한다.

인상주의 역시 일체의 이성적 판단을 보류하고 오직 눈에 포착된 순간의 인상을 추구한다. 그 결과 객관적 대상은 주관의 시각적 현상으로 환원되고 이때 시각은 주관적인 규정으로서의 시간과 공간의 찰나성에 한정된다. … 인상주의는 이성적 사유를 배제하고 대상을 주관의 감각적 현상으로 취하지만 그럼에도 불구하고 감각 자체를 하나의 상으로 대상화함으로써 그것을 실체화하게 된다. 모네의 눈이라는 말이 의미하는 바처럼 그것은 한순간의 감각을 절대화하여 감각적 인상에 가능하면 충실하려고 하며, 그리기 위해 주관의 감각에 떠오른 현상의 정확한 묘사에 열중한다. … 문인화에서도 대상은 순수한 현상으로 직관되지만 이때 대상은

주관적 규정에 종속되지 않는다. 그것은 찰나에 경험되지만 시간과 공간의 한 점을 실체화한 찰나가 아니라 시간과 공간이라는 주관의 규정으로 벗어난 찰나의 경험이다. 그러므로 자연은 주관의 대상이지만 객체로서 존재하는 것도 아니며 주관의 현상으로서 대상화되지도 않는다. 이 찰나의 경험 가운데에는 객관도 주관도 실체화되지 않으며 그래서 어떤 지각의 상에도 머물지 않는다. …
사물이 객관적 실체가 아니라 마음의 현현 또는 가상이라면, 그 회화적 표현은 실재하는 대상의 객관적 형상에 대한 정확한 묘사가 아니라 주관에 의해 지각된 상들을 묘사하는 데 치중하게 된다. 그렇지만 그 묘사는 인상주의처럼 주관의 시각을 충실하게 묘사하기보단 그것을 통해 마음을 표현하는 데로 나아가게 된다. 따라서 모든 묘사는 대상의 가상성을 통해 마음을 표현하는 데 집중되며 객체의 묘사든 주관적 시 · 지각의 묘사든 모든 형상을 단순화하는 방향으로 나아가게 된다. 그래서 회화의 가장 중요한 두 가지 요소인 드로잉과 색채 중 우선 색채를 없앰으로써 대상의 가상성을 드러내게 된다.[67]

모든 묘사가 "대상의 가상성假像性을 통해 마음을 표현하는 데 집중되며 … 모든 형상을 단순화하는 방향으로" 나아갔다는 것은, 현상의 공성을 드러내되 본체의 불변을 주장한 승조의 사상적 영향을 잘 보여준다. 승조는 인연 따라 형성된 현상 곧 연생법으로서의 현상을 긍정하면서[有], 다른 한편으로는 현상의 저변에 깔린 형이상학적 실체를 부정했다[無]. 승조의 사상에는 공空과 유무有無의 긴장 관계가 팽팽하게 자리 잡고 있다. 위의 글에는 그런 승조의 현실 긍정

에 숨어있는 팽팽한 긴장감이 마음이라는 주관을 부정당한 주관의 작용에 의해 완전한 주관적인 현실 수용으로 와해되는 모습이 담겨 있다.[68]

선적禪的 자아관의 확립

장욱진에게 있어서 내면세계의 표출 그 자체는 예술적 목표가 아니었으며, "예술을 뛰어넘어 도道에 다다르려 한 것이었다."는 정영목의 평을 보기도 했지만, 이처럼 장욱진의 그림에서 동양 사상의 측면을 언급한 평자는 여럿 있다. 오광수는 소재면에서의 자연주의적 성향을, 정영목은 전통 기법의 현대적 해석과 그 실천을, 최종태는 정신적인 측면을 집중적으로 들여다본 바 있다. 하지만 그 구체적인 모습은 모호한 측면이 있다. 진철문이 지적했듯이 장욱진 그림의 불교사상에 대한 연구는 드물다.[69]

그 이유는 두 가지로 생각해 볼 수 있다. 하나는 정영목의 지적대로 장욱진의 수많은 그림에서 불교와 관련되어 있다고 적시할 수 있는 것은 소수에 지나지 않는다.[70] 따라서 이들 소수의 작품으로 그의 전체적인 작품 세계를 불교적이라고 판단하는 것은 무리일 수밖에 없다. 또 이들 작품의 시기와 기법 등에서 나타나는 비일관성과 비계통성은 일부에 지나지 않는 불교적인 작품들을 따로 떼어내 하나의 작품군으로 분류하기를 주저케 한다. 개념적으로 분류되지 않는 작품들을 하나로 묶어 불교관을 추출하는 것이 억측에 지나지 않을 위험성을 안고 있기 때문이다.

또 하나는 장욱진의 그림이 불교적인 내용을 담고 있다고 평가받는 이면에는 화가의 전기적 측면의 그림자가 강하게 드리워져 있기

때문이다. 청소년 시절의 만공스님과의 만남을 비롯해 그의 삶에서 꾸준히 볼 수 있는 불교와 연관된 일화들이 그의 그림과 결부되기에 알맞은 여건을 제공하고 있는 것이다. 그러나 장욱진은 전통적인 불교미술과 그 도상적 관점에서 불화를 그린 적이 없으며, 불교적 신심信心을 주제로 작품을 제작한 적도 없었다. 그럼에도 불구하고 여전히 장욱진을 불교와 관련지어 다루고자 하는 이유는 작품들의 내적 형식과 의미의 문제라기보다는 자연인으로서의 장욱진과 화가로서의 장욱진, 그리고 그의 작품세계가 불교와의 맥락을 빠뜨리고서는 결코 이해될 수 없기 때문이다.[71]

다만 이러한 시도가 논리적 정합성을 갖추기 위해서는 불교 사상과 신념 체계를 그의 삶의 단계와 일화들에 구체적으로 적용하고, 작품들 또한 불교 사상 안으로 편입시킬 수 있는 합리적 근거를 마련해야 한다. 적은 작품 수에도 불구하고 평자들은 이 두 위험을 하나로 묶어서 그것들을 불교적으로 분석하고, 이를 전기적 요소와 연결하여 하나로 꿰는 일을 시도해 왔다.

그 가운데에서도 진철문은 장욱진의 불교적 그림들을 불교의 논리를 사용하여 불교 사상의 체계 안으로 끌어들이려는 태도를 보였다. 전체를 하나의 논리로 아우르기보다는 개별 작품마다 다른 접근법을 구사하다가 후기의 먹그림을 선의 논리로 해설하였는데, 선을 통해 그의 불교 그림 전체를 하나로 묶는 화선일여, 선화일여라는 명제를 제시한다.

정영목은 장욱진의 그림에서 불교보다는 노장사상뿐만이 아니라 무속巫俗과 민화, 설화 등의 요소가 자전성自傳性을 바탕으로 서로 종합화되어 있음을 주장했다. 그러면서도 한편으로는 장욱진이 불교

와 깊은 관련을 맺고 있다고 보았다. 그 관련성은 작품 자체의 도상이나 주제보다는 작가적 인식과 태도, 그리고 예술 개념에 대한 입장에 있다고 주장한다.[72] 정영목은 선과 노장 및 무속과 설화라는 점을 강조하는 측면에서는 진철문과 달랐다. 그러나 "장욱진에게 있어 그림은 하나의 도구로서 궁극적인 목표는 깨달음, 도에 이르는 것이었다면, 그에게 있어 예술은 깨달음에 도달하는 메시지이자 과정이다. 이 점에서 작품의 화면에 펼쳐 보여진 내면세계는 깨달음을 향하는 메시지라 할 수 있다. 그 깨달음은 '그림을 어떻게 가르쳐, 제가 해야지' 라고 하는 그의 말처럼 선불교의 득도 개념을 닮아 있다."[73]고 평한 것처럼 그 또한 작가적 자아 추구의 측면에서 선을 강조하고 있다.

두 연구자 모두가 장욱진이 선을 통해 자아의 완성을 추구하고 자신에 대한 사고방식을 실현해나갔다고 파악한 것이다. 장욱진이라는 개인의 전 생애와 작품들을 하나의 모습으로 획일화시키지 않으면서도 작품 전체를 관통하여 설명할 수 있는 개념의 틀로서 불교, 혹은 선의 논리는 매혹적이기에 충분하다. 자아의 완성이라는 면에서 보면 특히 그렇다.

여기에서 우리는 장욱진의 자아관에 대해 다시 한 번 생각해보지 않을 수 없다. 평자들이 장욱진의 그림과 불교를 연관시키는 데 매력을 느꼈던 원인을 찾다보면 그가 강조했던 '자아의 발견'이 어른거리기 때문이다.

우리에게 근·현대란 과연 무엇인가? 새삼 떠올려보게 되는 이 문제는 지금의 우리는 도대체 누구인가하는 물음의 차원에서 제

기해 봄 직하다. 이러한 문제 상정은 근대화 과정이라는 게 외래적 요소에 대한 무작정 모방은 아니라는 것을 알게 되어 당연히 전통 내에서 자생적 근대화의 싹을 찾아내어 볼 수도 있다는 가능성을 염두에 두고서이다. 근·현대의 연속적이면서도 불연속적 속성에도 불구하고, 거기에는 무규정적 자아에서 규정적 자아에로의 이행이 분명하게 나타나 있다. 그리고 이 규정적 자아를 향한 노력이 예술을 독자적인 정신작용 또는 의식 활동으로 간주하여 예술의 독자성을 구축하게 만든 한 요인이 되었던 것이다."[74]

인용문에서 예술의 독자성을 구축하는 한 요인으로 꼽은 '규정적 자아'는 장욱진의 '자아의 발견'을 이해하는 데 실마리를 준다.

서성록은 한국 미술의 근대성이 만들어지는 과정에서 자아 개념의 규정은 매우 어려운 문제였다고 보았다. 이는 한국 자생의 그림 유파인 한국 단색화 작가들이 작가적 자아의 성격 규정이라는 본질 문제를 도외시하고 기법상 방법론적 탐구에만 몰두한 것에서 역설적으로 반증된다.

모든 것이 미니멀리즘 안에서 동일한 것처럼 오인되었지만 필시 우리 단색화에는 오랜 역사적 전통과 동양정신의 관통이라는 항목이 덧붙여져 있었던 것으로 보인다. 여기서 말하는 단색화란 … 같은 평면이되 물질 동화, 지고한 정신세계, 자연충동을 뜻하며 서구 모노크롬과 정반대로 색을 부정하여 평면세계로 연역시키는 환원으로서가 아니라 무관심적이면서 합목적적인 미를 구현하는 의미를 띤다. 비록 잭슨 폴록의 액션 페인팅이나 앙드레 마쏭의 오

토마티즘 등 반복적인 행위의 과정을 작품의 본질로 수용하는 경우에 있어서조차 서구 경향이 의식을 되도록 배제한 무의식적 행위를 중시하는 데 반해 이들의 행위는 의지의 통제력이 개입되고 명료한 깨달음의 상태를 목표로 한다. 따라서 여기서 아주 단순한 물음이 제기될 수 있다. 단색은 어떤 유파이기 전에 우리의 정서와 밀착된 것이 아니었나 하는 물음이 그것이다. 그런 사실은 이 회화가 장인과 같은 끈기와 인내를 요하는 치밀한 작업과정 자체를 일종의 자기수양의 계기로 보았거나 선험적 공간, 무한한 평면의 확장을 통해 보편적인 정신세계로 나갔다는 측면에서, 그리고 자아 통찰을 위해 부단히 물감을 쌓아올리는 식의 반복행위를 해 간 사례 등에서 어렵지 않게 파악될 수 있다.[75]

위의 글을 보면 서성록은 한국 단색화의 정신적인 측면을 부각시키면서 단순반복적인 행위에서 자기 수양의 계기를, 화면의 확장을 통한 평면성의 추구를 정신세계로의 확장으로, 물감을 쌓아 올리는 붓질을 자아 통찰을 위한 수도의 과정으로 받아들이려는 시도를 취한다. 하지만 글의 행간 그 어디에서도 자아의 정체는 보이지 않는다. 화가들의 반복적인 작업과정의 순간 그 어디에서도 작가의 자아라는 존재가 등장하지 않는다. 작가적 자아라는 문제를 포기하고 행위를 통해 자기 존재의 근원인 자아라는 대상을 사후적으로 확인하는 모습을 취하고 있는 것이다.

서상록의 글은 종교적인 어법과 내용을 많이 사용하고 있다. 미술비평에서 정신성의 문제를 건드리기 위해서는 철학과 종교, 윤리와 신학의 영역으로 개념을 확장하지 않을 수 없다. 그러나 그림의 탄생

이라는 기원에서 본다면 미술이라는 물질적 생산 행위에서 정신적 의미를 찾는다는 것은 무의미한 일이기도 하다. 정신적 의미가 주목 받게 된 것은 생산 행위에 신화적 의미를 부여하고, 그것이 창조 행위로 인식되기 시작한 뒤의 일일 것이기 때문이다.

1950-60년대의 한국 화가들에게 작가적 자아의 추구는 양날의 검과 같은 명제였다. 화가 자신의 존립 근거를 마련하기 위해서는 자아의 본질에 대한 탐구와 그 성격 규정에 대한 연구가 선행되어야 했으나, 당시 현대 미술의 추세는 자아라는 문제를 전술적으로 포기하거나 방기하는 조류에 휩싸여 있었다. 진퇴양난의 처지에서 한국 작가들이 택한 방법은 근대적 자아의 확립이라는 문제를 한쪽으로 외면하고, 기법적인 방법론의 추구로 나아간 것으로 보인다. 그리고 전통적인 동양의 자연관을 표현기법으로서의 방법론의 정신적 근원으로 삼아, 의미가 배제된 화면을 일종의 신비주의적 외피로 둘러싸게 되었다.

장욱진을 불교, 그중에서도 특히 선과 연관 짓는 경향이 나타난 것은 이러한 한국 화단의 풍토에서 자연스러운 일일 수도 있다. 선이 추구하는 깨달음이란 체험을 전제로 하고 있고, 그것은 말과 글로는 표현할 수 없는 신비주의적 속성을 갖고 있다. 따라서 그림과 선을 연관 짓는다는 것은 결국 신비주의적 경향을 띨 수밖에 없다. 여기에서 신비주의적 경향이라고 칭하고 있는 것은 표상할 수 없는 대상을 체험의 대상으로 바꾸어 실재화實在化하려는 언어 습관을 말한다.

정영목 또한 장욱진의 덕소 칩거의 의미를 설명하며 선과 관련된 말투와 동양적이라고 여겨지는 요소들을 적극적으로 사용하고 있다. 서양미술 작가로서 장욱진의 의식의 바탕을 이루는 작가의 자아

라는 개념을 불교의 진아眞我로 전치傳置시키는 과정에서 자연스럽게 선의 관념과 방법을 차용하는 태도를 보이는 것이다. 다음의 글은 장욱진과 선, 장욱진과 동양사상을 연관 짓는 그의 태도를 분명하게 보여 준다.

가령 그는 덕소 화실에서 화폭을 앞에 놓고 "너는 뭐냐, 나는 또 뭐냐"하는 생각으로 하루 종일 화폭을 들었다 놓았다 하거나, 스스로에 대해 "나는 뭐냐, 너는 뭐냐"는 물음으로 보낸 날들이 많았다고 한다. 이러한 장욱진의 스스로에 대한 물음은 바로 만공 선사의 화두이던 '참된 나'였다. 어지러운 현실 속에서, 혼돈스러운 나의 상태에서 참된 나를 찾는 것은 거짓된 나를 가지쳐 내는 것에서부터 이루어진다. 현실이란 참된 나[眞我]와 거짓된 나[僞我]가 섞여져서 살아가는 것이라면 분별심과 망상을 일으키는 거짓된 나를 털어내는 것이 참된 나를 찾는 길이다. 나라는 존재를 깨우치는 것이 불교의 핵심이라면, 거짓된 나를 잘라내고 참된 나로 나아가는 과정이 불도의 수행이다. 이러한 불도의 진아眞我 개념은 장욱진에게 있어 서구미술을 이해하는 바로미터(barometer)가 되기도 하였다.

… 서구미술에 있어서 근대적 작가 개념을 이루는 것이 바로 작가의 존재적 자아의식을 확인한 것이라 한다면, 장욱진이 인상파 이후의 미술을 자아개념으로 파악한 것은 타당해 보인다. 이처럼 장욱진에게 있어 평생 작품의 화두는 바로 자아의 발견과 자기에 대한 사고방식이었다. 때문에 그의 작품의 출발점은 자신의 생활과 경험이었다. 오랫동안 친밀한 소재들이 다양한 방식으로 어울

려 만들어내는 탈속적이고, 이상화된 풍경, 가족을 그리워하는 모습, 때로는 신선같은 모습, 해와 달이 동시에 뜨고 사물의 크기와 위치가 우주의 자연법칙을 거슬린 채 그려져 있는 화면들은 일견 동화적이고 향토적으로 보인다. 그러나 그렇게 심혈을 기울여 만들어진 화가의 화면들은 한결같이 현세의 나를 벗어난 상태를 보여주는 것들이다. 그만큼 장욱진의 작품은 자전적이며 이상적이다. 그리고 화면에 구현된 세계는 자연과의 합일된 모습을 보여준다는 점에서 무위자연의 도가사상에 가깝기도 하다. 그러나 자연에서의 깨우침이나 나의 내면에서의 깨우침 모두 어떠한 경지의 도道를 지향한다는 측면에서 서로 다를 바가 없다.[76]

장욱진의 덕소에서의 방황을 진아眞我, 즉 자아를 찾는 여정으로 보고 있는 것이다. 또한 정영목은 이것을 서구의 근대적 자아 개념이 확립되는 과정으로 보면서, 그의 작품에 나타나는 탈속적인 화면을 도道를 지향하는 태도로 받아들이고 있다.

2. 작가의 자아와 선적 자아

50년대의 장욱진은 서구 인상주의 회화에서 완성을 보는 작가적 자아의 완성과 자신에 대한 사고방식의 실현에 몰두하였으나, 덕소에 자리를 잡은 60년대에 들어서면서부터는 진아의 탐구에 몰두하는 모습을 보인다. 1950년대의 그는 작가적 자아의 완성을 위해 서구 회화 유파의 방법론을 받아들이고 이를 작품 속에 구현했다. 그렇게

함으로써 서양미술의 길을 따라가며 그 종착점에 있는 자아의 모습을 확인하려 했다.

그러나 60년대초 덕소 시절부터는 점차 서양미술을 뒤쫓는 태도를 버리고 근원적인 자신의 본래 모습을 확인하는 길로 나서기 시작한다. 그러나 자아의 완성을 위해 서양미술이 닦아놓은 길을 걸어가다 장욱진이 마주친 것은 자아가 사라진 서양의 추상표현주의 화가들이었다. 이런 방법론상의 변화가 이루어지는 그 지점에 덕소 시절 초기의 추상표현주의 작품이 놓여 있다.

이미 '자아'를 던져버린 서구 화단의 경향은 그를 번민케 했을 것이다. 추상표현주의의 거장 마크 로스코(Mark Rothko, 1903-1970)가 원했던 것은 작품을 통해 작가의 자아를 표현하는 일이 아니었다. 그가 원했던 것은 작품을 통해 자신의 경험을 관람자들이 체험하는 것이었다. 그 작업은 작품에 스며드는 작가의 개인적인 흔적을 지우고 순수한 회화적 물질과 경험만을 화면에 남겨두는 것을 통해 이루어진다. 이러한 사실은 다음의 글을 통해 짐작할 수 있다.

로스코는 작품 속의 형태들을 스스로의 생명을 가진, 물질을 초월한 어떤 것이라고 보았다. 그는 "나의 미술은 추상이 아니다. 그것은 살아 숨 쉰다."라고 말했다. … 로스코는 한 대담에서 이를 확인했다.

"당신은 내 그림에서 두 가지 특징을 발견했을 겁니다. 화면이 확장하면서 사방을 뻗어가거나 아니면 수축하면서 사방으로부터 밀린다는 점입니다. 이 두 극단 사이에서 내가 말하고자 하는 모든 것을 알 수 있을 겁니다."

로스코는 … 색채주의자로 분류되는 것도 싫어했다. 셀던 로드 먼과의 인터뷰에서 그는 이렇게 말했다.

"한 가지 분명히 말하건대, 나는 추상주의자가 아닙니다. … 나는 색과 형태의 관계 따위에는 관심이 없습니다. 비극, 황홀경, 운명같이 근본적인 인간의 감정을 표현하는 데 관심이 있을 뿐입니다. 많은 이들이 나의 그림을 보고 울며 주저앉는 것은 내가 이러한 근본적인 인간적 감정들을 전달할 수 있다는 것을 보여줍니다. … 내 그림 앞에서 눈물 흘리는 사람들은 내가 그리면서 겪었던 종교적 체험을 똑같이 경험하고 있는 것입니다. 만일 당신이 작품의 색채들 간의 관계만을 가지고 감동을 받았다고 한다면 제대로 작품을 감상했다 할 수 없습니다."[77]

'자아의 소거'라는 단계에까지 다다르면서 서양미술은 원근법적인 체계로 형성되어온 주관적인 시선의 경험 법칙마저 와해시킨다. 그 대신 인간 존재의 본질적인 체험의 가능성이 미술 주제의 전면에 나선다.

장욱진이 서양미술의 방법론과 갈라선 것은 이 지점에서다. 장욱진이 남긴 글을 읽어보면 장욱진은 자아를 포기하지 않는다. 그림에 자신의 모습을 남겨두는 것도 버리지 않는다. 자아를 포기하지 않았을 뿐만 아니라 끝까지 자아의 본 모습을 탐구하고 추구했다. 그런 모습에서 평자들은 선 수행과의 유사성을 보았고, 그의 삶과 작품을 선의 언어로 설명하는 방법을 택하곤 했다.

여기에서 장욱진이 추구하는 자아의 의미를 구분할 필요가 있다. 먼저 50년대의 장욱진이 말한 자아는 서구적인 의미의 근대적 자아

라고 할 수 있다. 그것은 흔히 주체, 주관, 자아라고 불리는 개인의 인격, 정체성을 말한다.

독립적인 인격의 능동적이고 주관적 판단에 근본을 둔 시선을 갖고 있는 주체를 개인이라고 할 때, 그러한 주체는 서양 역사에서 오랜 시간에 걸쳐 사회적으로 형성된 존재라고 할 수 있다. 서구적인 자아의 관념과 개인이라는 개념은 사회와 역사의 점진적 발전이라는 낙관론과 더불어 사회로부터의 속박과 구속에서 해방되는 인간의 모습을 그려왔다. 그러한 인식은 세계를 자신의 힘으로 바꿀 수 있다는 인간의 능력에 대한 자각에서 비롯되었다. 그 자각은 자연을 자신의 눈으로 바라보고, 세계를 자신의 시각으로 판단하고, 세상을 자신의 방법으로 관조하면서 시작되었다.

장욱진은 인상파 이전의 제 미술 유파들을 사실 묘사에만 충실한 그림이며 인상파 이후의 그림을 자아에 충실한 작품들이라고 평가했다. 하지만 자아가 주관의 평가에 의해 형성된 사회에 의해 규정된다는 것을 떠올리면, 장욱진이 60년대에 덕소에서 추구한 자아의 정체 또한 당시의 사회적 경향을 무시하고는 설명할 길이 없다. 지금으로서는 장욱진이 선 수행에 몰두했었는지는 알 수 없다. 그가 덕소에서 고민을 거듭한 게 그림 때문이었는지, 평자들이 말하는 것처럼 참자아, 자아의 본래 모습을 보기 원해서였는지는 알기 어렵다.

여기에서 잊지 말아야 할 게 장욱진이 화가라는 사실이다. 화가가 고민하는 것은 그림이지, 종교인이 추구하는 진아가 아니다. 장욱진이 그림에 표현하기를 원했던 것의 정체가 자신의 '자아'의 어떤 모습이었다면, 그리고 그 모습의 구체적인 형태를 찾기를 바란 것이었다면, 장욱진의 고민은 순수하게 회화의 방법론적인 측면으로 한정

할 수 있는 문제다. 그가 그렇게 고민하며 잠 못 이루고 새벽길을 쏘다닌 것은 그림에 대한 번민 때문이었지, 종교적인 의미의 수행이 아니었다는 것이다.

평자들이 선 수행의 용어를 빌려 장욱진의 그림을 설명하는 것은 화가와 수행자의 차이를 가르는 자아라는 관념의 구분이 명확하지 않았기 때문이다. 화가는 자아의 본 모습이라는 종교적인 관념에는 관심이 없다. 화가가 주목하는 것은 자아라는 것의 현상적인 표현이다.

이것으로 보면 장욱진이 덕소에서 추구했던 자아가 종교적인 의미로 변질된 것은 은연중에 종교의 본체론적인 사고방식이 평자들의 언어에 끼어들면서부터임을 알 수 있다. 종교적인 의미를 없애 버리고 나면, 덕소에서의 장욱진의 '자아의 완성'과 '자신에 대한 사고방식'은 그의 그림에서 아주 자연스럽게 실현되는 양상을 보인다. 그는 자아의 참모습을 찾는 오랜 과정을 거치면서 그림을 그려나갔다. 그 길의 끝에 이르면 평자들이 동양적이고 자연주의적이라고 평하는 작품들이 하나, 둘 모습을 드러내기 시작한다. 그리고 그 작품들이 장욱진의 전체적인 작품 세계의 모습을 결정짓는 듯한 인상을 사람들에게 남기는 것이다.

3. 화풍의 민화적 특징과 선 체험

장욱진의 동양적 화풍은 민화풍, 무속풍, 도가풍, 불교풍 등 여러 가지로 불려 왔다. 그런데 민화가 그 화목畵目 안에 샤머니즘, 도가,

불교, 유교를 모두 소재로 다룬다는 측면에서 보면 그의 화풍은 본질적으로 민화에서 기인했다고 보아야 할 것이다. 이것은 또 장욱진이 각각의 사상에 영향을 받았다기보다는 민화 형태의 그림을 그리면서 자연스럽게 다양한 종교·사상적 색채를 지닌 작품을 산출하게 된 것으로 판단해도 무리가 없을 듯하다.

'민화民畵'라는 용어는 야나기 무네요시(柳宗悦, 1889-1961)로부터 시작되었다. 그가 1937년 『공예』 제73호 「공예적 회화」에서 "민중 속에서 태어나고 민중을 위하여 그려지고 민중에 의해서 구입되는 그림을 민화라 부른다."[78]고 정의하면서 이 용어를 처음으로 내놓았지만, 보편적인 미술용어로 자리 잡은 것은 민화에 대한 관심이 일기 시작한 1960년대 후반의 일이다. 민화는 전문적인 화가[도화서의 화원]가 그린 감상용의 문인화나 산수화와 달리 아마추어 화가에 의해서 그려지고 민중들에 의해서 삶에 사용된 그림이다. 시각에 따라서는 이밖에도 여러 가지로 정의할 수 있지만 조선시대 후기에 나타난 민중성, 실용성이 강한 그림이 민화인 것이다.

민화는 그 용도나 기법, 재질, 주제에 따라 화목畵目이 매우 다양하다. 더구나 학자들에 따라 다양한 기준으로 화목을 분류하기에 일괄적으로 설명하기도 어렵다. 야나기 무네요시는 ① 문자민화 ② 길상과 연관된 민화 ③ 전통적 화제의 민화 ④ 정물민화 ⑤ 유불선儒佛仙의 종교에서 비롯된 민화 등으로 화목을 분류하는 입장이었다. 이에 반해 이우환은 소재의 종류와 주제별로 분류하고 있는데 그 세부 내용을 보면 다음과 같다.

소재의 종류에 따른 분류

① 화조화 ② 산수화 ③ 어류화 ④ 풍속화 ⑤ 수렵도 ⑥ 문자도
⑦ 문방도 ⑧ 사신수도 ⑨ 작호도 ⑩ 신상도 ⑪ 샤머니즘화
⑫ 십장생도 ⑬ 지도화 ⑭ 판화 ⑮ 기타

주제별 분류

① 십장생 등의 도교적인 것.
② 세속화된 불화, 고승상, 사원 벽화 등의 불교적인 것.
③ 샤머니즘적인 것.
④ 문자도, 문방도, 백동자도 등의 유교적인 것.
⑤ 화조, 어류, 산수, 풍속 등.[79]

　이러한 화목의 내용을 보면 장욱진의 동양적 화풍의 소재들이 모
두 다 포함되어 있다. 장욱진의 화풍에 나타나는 무속적, 도가적, 불
교적 분위기뿐만 아니라 소재로 사용되는 상징적 동물들도 이미 민
화의 소재로 쓰이고 있었던 것이다. 소재뿐만 아니라 장욱진의 동양
적 화풍의 조형적 특징들도 민화의 특징과 일치함을 볼 수 있다.
　민화의 조형적 특징은 색채, 필선, 평면성, 다시점, 역원근법, 대
칭, 반복, 동시성을 들 수 있다.[80] 신유진은 장욱진 작품에 나타난 민
화적 조형성을 분석하면서 민화의 조형적 특징을 공간구성, 색채구
성, 형태구성으로 나누어 고찰하고 있다. 공간구성의 측면에서는 역
원근법과 다시점을, 색채구성에는 원색의 사용과 평면적 색채 사용
을 살펴보고 있다. 그리고 형태구성에는 상호비례의 무시와 대칭 나
열 구도를 제시하여 고찰하고 있다.[81]

민화의 공간구성에서 역원근법이나 다시점을 사용한 것은 무엇보다 민화의 생산 주체들이 전문적인 화가가 아니었다는 데 있다. 또 한편으로는 동양의 원근법이 가진 특징이 그러했기 때문으로 생각된다. 공간구성의 이러한 특징은 형태구성에서도 자연스럽게 상호 비례의 무시나 대칭 나열 구도로 나타나고 있다. 이들 조형적 특징 가운데 '다시점多視點'은 특히 동양적 세계관과 밀접한 연관을 갖는 민화의 특징이라 할 수 있다. 임두빈은 민화의 다시점에 대해 다음과 같이 해설하고 있다.

민화의 다시점은 넓게 보면 정통회화에서 볼 수 있는 다시점을 포함하고 있는 것이다. 그런데 민화는 정통회화보다도 더욱 자유분방한 다시점 현상을 보여주고 있다. 이렇게 다시점의 특징을 보이고 있는 근본 원인은 무엇일까? 우리와 다른 서구 문화권의 회화는 르네상스 이래 일시점一視點 원리를 최고의 시점 원리로 존중해 왔다. 그들 문화권의 뛰어난 회화는 일시점에 의거한 대상파악을 기본으로 하는 시형식視形式을 보여 주고 있는 것이다. 그런데 비해 우리의 동양화에서는 시점이 이리저리 이동해 나아가는 다시점을 중요한 시형식으로 존중해 온 역사를 지닌다. 이와 같이 서로 다른 시형식을 보이게 된 데에는 자연과 우주를 바라보는 두 문화권의 사상적 시각의 차이가 절대적인 원인이 되고 있다. 동양은 그 사유 형태의 근원이 불교사상과 노장사상 및 유가사상에서 볼 수 있듯이 신비적 직관에 의거한 통합적이고 종합적인 세계의 전체상을 지향하는 경향을 강하게 보이고 서양은 주객분리의 대립적이고 분석적이며 분할적인 사유형태를 강하게 드러내 보이고 있다. 그로

인해서 동양은 자아의 개별적 주관성보다 세계와 하나 됨으로 있는 전일성全一性 내지 합일성合一性이 중요시되고 현상과 실체의 이분二分을 용납지 않은 전원적 일원론全元的 一元論을 보여주고 있으며 서양은 세계와 자아를 대립 관계 속에 놓여 있는 것으로 보고 자아의 주관성을 강조하는 경향을 보인다. 따라서 서양적인 사고에 의하면 '나'는 우주만물과 별개의 것으로서 존립하면서 만물을 타자他者로서 바라보는 주관성이지만 동양의 사유 속에서 '나는 우주 만물과 하나로서 일체화된' 나인 것이다. 이러한 사고 태도는 그대로 회화 양식에 반영되어 서양에서는 그리는 자의 시점과 자연경관이 어디까지나 대립 관계에 놓여짐으로써 '나'라고 하는 한 시점의 정지된 주관성이 강조되는 일시점 원리의 회화 양식이 이루어졌던 것이며 동양에서는 '나'와 자연과의 합일적 관계 속에 회화에 있어서 그리는 자의 시점이 자연경관 속에 일체가 되어 그 속에서 이리저리 움직여 나아가는 다시점의 유동성을 보이게 되었던 것이다. 그런데 민화에서 볼 수 있는 다시점 현상은 정통회화에서 볼 수 있는 '나'와 우주와의 합일적 관계에서 비롯된 시형식視形式의 일부를 반영하는 것이면서 보다 정확하게는 '나'라고 하는 개별적 주관성이 소실된 데에서 비롯된 주체와 대상과의 미분화未分化상태에서 나온 다시점 현상이라고 보아야 한다. 그렇기 때문에 민화民畵는 정통회화에서보다 훨씬 자유분방한 시점의 이동현상을 한 화면 속에서 드러내 보이고 있다. 좌우 상하로 거침없이 시점을 이동해 가면서 사물을 포착해 내고 있는 것이다. 이렇게 한 그림 속에 여러 개의 시점이 동시에 존재함으로써 그려진 대상물들은 현실적인 물체감 위에 여러 상황의 관념적 공간들이 동시에 펼쳐

져 보이는 기이한 복합상을 연출하게 되는 것이다.[82]

위의 글에 따르면 동양 정통회화에서 다시점은 주체와 객체를 분리한 주객이분의 서구 근대주의 자아관에 기반한 일시점의 원근법과는 달리 주객합일이라는 동양의 자아관 및 세계관에서 기인한다. 특히 민화의 다시점은 주객합일의 자아관과 세계관이라는 동양 정통회화의 관점뿐만 아니라 더 나아가 '나'라고 하는 주관성이 완전히 소실된 주객미분의 상태에서 화면을 구성하는 표현법이다. 더욱 자유분방한 시점의 사물을 드러낼 수 있는 것도 이 때문이다. 주객합일과 주객미분이라는 두 상태가 어떻게 다른 것인지는 논외로 치더라도 동양 정통회화보다 구성적인 면에서 더욱 자유분방한 시점을 드러내는 그림이 민화라는 사실은 분명하다.

이러한 특징은 비록 주객합일의 관점에서 그려진 동양 정통회화라 할지라도 주객합일의 관점이라는 분별이 개입하는 데 비해 민화는 이러한 관점의 분별마저도 소거된 상태에서 그려졌기 때문에 일어난 현상이 아닐까 한다. 민화를 그린 주체들은 정통회화를 생산하는 전문 화가들이 아니었다. 따라서 이들 민화장民畵匠들은 도화서의 전문 화가나 사대부들과는 다르게 문자나 화풍에 대한 전문적인 지식이 부족할 수밖에 없었을 것이다. 그럼으로써 오히려 기존의 화풍에 구속되지 않고 관념에 때 묻지 않은 채, 외부 대상에 대한 자신의 자유로운 심경을 그대로 드러낼 수 있었을 것이다.

민화의 이와 같은 자유분방한 다시점은 한 화면 속에서 가시적 현상계의 공간 질서를 교란시키는 역할을 한다. 그리고 이 교란은 민화를 그린 사람이 상상조차 못했던 철학적 사유의 미묘한 관점을 환기

시켜 주고 있다.[83] 임두빈은 민화의 이러한 공간 질서의 교란이라는 특징을 불교의 중도사상中道思想과 연결시키고 있다.[84]

중도사상은 석가모니 붓다의 첫 설법 이래 초기불교 시대부터 불교 사상의 특징을 보여주는 핵심 사상이다. 붓다는 수행자는 고행이나 쾌락주의에 빠지지 않아야 한다며 고락苦樂중도를, '나'가 있다는 상견常見과 '나'가 없다는 단견斷見에 집착하지 않아야 한다며 유무有無중도의 수행을 강력하게 천명했다. 특히 유무有無의 개념은 나가르주나(龍樹, 150년경 - 250년경)가 연기론의 관계에서 공으로 파악하여 중도사상으로 정립함으로써 대승불교의 대표적인 사상인 반야공관 사상의 기본 논리가 되었다.

중도사상은 선에서도 논리적 기반으로 작동한다. 선의 중도사상은 선어록의 곳곳에 나타나지만 특히 선종의 제3조 승찬(僧璨, ?-606)의 저술인 『신심명信心銘』의 첫 구절은 이를 단도직입으로 제시하고 있다.

지극한 도는 어렵지 않으니
오직 간택함을 버리고
싫고 좋음을 버리면
명백히 드러난다.[85]

도, 즉 진리라는 것은 어떤 특별한 경계, 특정한 경지에서만 얻을 수 있는 깨달음이 아니다. 외부의 대상이든 내부의 대상이든 그것에 대한 간택을 버리면, 다시 말해 분별하는 마음으로 좋고 싫다는 생각을 내지 않으면 지금 바로 이 자리가 그대로 진리라는 것이다. 결국

도를 이룬다는 것은 내 '마음'에서 분별과 집착을 떨어내는 일이다.

"마음이 그들에 앞서가고, 마음이 그들의 주인이며, 마음에 의해서 모든 행위가 일어난다."[86]는 초기불교의 가르침은 대승불교의 세계관을 보여주는 『화엄경』의 '일체유심조一切唯心造'로 이어지며, '마음'은 불교의 형이상학적 기본 원리로 작동한다. 선 또한 일체유심조一切唯心造를 형이상학적 기본 원리로 삼고 있다.

여기에서 말하는 심, 즉 '마음'이란 모든 인식과 존재의 근원이 되는 원리로써, 선에서는 이것을 도, 진리, 불佛이라고 한다. 마음은 우리가 알든 모르든 일체 존재의 바탕 역할을 하는 궁극적 원리로서 늘 눈앞에 존재[現前]한다. 그러나 우리는 늘 현전하는 바탕 위에 나타나는 대상의 상相이나 그 상에 대한 좋고 싫은 감정만 느낄 뿐 그 바탕을 알 수 없다. 이것은 마치 눈이 눈을 보지 못하는 이치와 다를 바 없다. 그러나 눈은 눈을 보지 못하지만 대상을 봄으로써 눈이 있음을 안다. 또 대상이 변하더라도 그 대상을 보는 눈은 변함이 없다. 이와 같이 마음이라는 바탕 위의 대상과 감정은 변하더라도 마음은 항상 그 자리에 있음을 알 수 있다.

이렇게 말하면 마치 선에서의 마음을 상견론자들의 진아, 즉 아트만(Ātman)과 같은 것으로 받아들일 여지가 크다. 상견론자들은 아트만을 영속하는 그 무엇으로 본다. 그러나 선의 마음은 고정된 실체로서의 존재가 아니다. 자기 바탕 속에 일체의 상과 감정들을 창조함으로써만 자기 자신의 존재를 드러내기 때문에 고정된 존재가 될 수 없는 것이다. 이렇듯 마음은 일상적인 존재와는 전혀 다른 방식으로 존재한다. 그러므로 일상적인 존재를 파악하는 분별적 인식으로는 마음을 볼 수 없다. 마음은 오히려 상相으로 파악하려는 의도를 놓았을

때, 즉 분별적 인식을 포기하였을 때 그 순간의 현전으로 드러난다. 이 경계는 우리가 일상적으로 파악하는 이 세계와 다른 게 아니다. 다만 이 경계는 이것이다 저것이다, 혹은 좋다 싫다 하는 관념의 프리즘 없이 그저 그렇게 존재하는 세계라는 점에서 우리가 일상적으로 파악하는 세계와 다를 뿐이다. 요컨대 선의 진리가 존재의 자리에서 그대로 존재를 파악하는 것이라면 우리의 일상적 인식은 그 세계를 관념, 분별, 언어라는 프리즘을 통해 보는 것이다.

그러므로 선에서 말하는 진정한 자아란 마음의 바탕 위에 발생한 개체로서의 육체나 감정이 집합된 덩어리가 아니라 마음의 바탕, 혹은 마음의 바탕에서 현전한 '지금 이 순간[卽今]'의 일체 모든 것을 의미한다. 마음의 바탕을 따로 떼어서 말할 때『대승기신론』에는 이를 진여문眞如門이라 하고, 선에서는 성性이라고 한다. 마음의 바탕에서 현전한 즉금의 일체는『대승기신론』이나 선에서나 공통적으로 '마음[心]' 이라고 말한다.

물론 민화는 이렇듯 정밀한 불교 사상을 토대로 한 그림이 아니다. 그러한 의도조차 없다. 민화를 그린 화공들을 보자면 그들은 전문적인 화가들이 가졌던 분별과 관념하고는 전혀 무관한 삶을 살아 간 사람들이었다. 이러한 그들의 삶에서 탄생한 그림이었기에 원근법이나 이에 기반한 사물 배치, 사실의 정밀한 묘사 대신 주객이 미분된 상태의 화면이 나타난 것이다. 너무도 자연스럽게 분별이 없는, 곧 선에서 말하는 진정한 자아를 드러내는 민화가 된 것이다.

장욱진이 민화풍의 그림을 적극적으로 그리기 시작한 것은 대개 1970년대 이후의 일이다. 이 시기는 사회적으로도 민화에 대한 관심이 높아진 시기였다. 하지만 1970년대 장욱진의 작품에서 민화풍이

많아진 것은 그런 사회적 영향을 받았다기보다는 그의 선적인 개성 때문으로 보인다. 이미 그 이전에도 민화풍의 그림을 그렸던 장욱진 이었다. 이 시기에 이르러 더욱 민화적 특징을 드러낸 것은 1960년대 덕소 시절을 거치면서 서구 모더니즘의 근대적 자아와 결별하면서 본래의 자신의 천부적인 개성이었던 선적 자아로 귀결하였기 때문 이었을 것이다.

4. 선의 자아관과 장욱진의 자아관

선의 자아관

불교의 자아관은 '나'라는 존재는 없다는 무아론을 기반으로 한 다. 그럼에도 불구하고 후대 불교에서 여래장 사상이나 일심一心 등 의 개념이 등장하여 이런 사상들이 비불교적인 것이 아닌가 하는 의 심의 소리도 없지 않다. 이런 점에서 일체중생은 모두 불성을 가지고 있으며(一切衆生 悉有佛性), 마음을 바로 보면 본래 성품을 보아 깨달을 수 있다(直指人心 見性成佛)고 부르짖은 선 사상 역시 일부의 학자들에 게 비불교적인 것으로 매도되기도 하였다.[87]

중국 남종선의 6조 혜능(638-713)은 견성을 다음과 같이 말했다.

선지식들이여, 나는 홍인화상의 처소에서 한 번 듣고 언하에 대 오하여 단박에 진여본성을 보았다. 그래서 이 교법을 후대에 유행 시켜 도를 배우는 이들로 하여금 단박에 지혜를 깨닫고 각자가 스 스로 마음을 보아 스스로의 본성을 단박 깨닫게 하려 한다.[88]

여기에서의 '진여본성'이란 힌두 전통의 아트만이나 푸루샤와 같은 내적인 영원한 자아로서 고정불변의 실체를 말하는 것이 아니다. 진여본성을 본다는 말에서 '본성'을 어떤 실체적인 것으로 오해하기 쉽다. 그러나 임제(?-867)는 다음과 같이 그러한 인식이 얼마나 잘못된 것인지 지적하고 있다.

> 무엇이 법法인가? 법이란 마음법[心法]이다. 마음법은 모양이 없어서 시방세계를 관통하여 눈앞에 드러나 작용한다. 그런데 사람의 믿음이 부족하여 이름과 말로써 이해하려 하고 문자를 통해 구하려 하고 의미로써 불법을 헤아리니 하늘과 땅만큼 어긋난다.[89]

법, 즉 마음법이란 진여본성과 같은 말이다. 선에서는 진리를 가리키는 다양한 용어가 있는데 진여, 도, 지혜 등으로 일컬어진다. 진여본성은 주객으로 이분된 상태에서 절대 변하지 않는 주관의 측면을 말하는 것이 아니다. 시방세계를 관통하여 눈앞에 드러나 작용하는 '지금 이 순간卽今'을 말한다. 이것은 주객합일의 지금 바로 이 순간의 상태를 말한다고 할 수 있다. 주객이분이라는 분별을 떠난 이 순간이기 때문에 이것을 주객으로 나뉜 분별을 통해 알려고 하는 것은 불가능한 일이다.

이러한 상태는 무분별의 상태 그 자체를 말한다. 선종의 언어도단. 심행처멸, 직지인심이 성립되는 것도 이 때문이다. 진리나 진여본성은 특별한 다른 경계에 있는 것이 아니라 지금 눈앞에 존재現前하는 바로 이것이다. 이것은 분별적으로 지시할 수 없을뿐더러 시간적으로도 매 순간 영원히 존재한다. 선적으로 표현하자면 시간도 망상분

별일 뿐이다. 그러므로 불교의 자아론은 단멸론에도 상주론에도 떨어지지 않는 것이다. 순간순간이 변한다고 하나 각 순간은 끊임없이 늘 현전하기 때문에 상주하는 것이라 할 수 있다. 그러나 상주한다고 해도 이 진여본성은 그 자체로 체가 없고 더구나 한순간도 동일한 순간으로 머물지 않기에 상주한다는 말조차 성립되지 않는다. 그러므로 불교의 무아론은 단멸론으로서의 무아론이 아니라 분별 집착된 고정된 실체로서의 자아가 없다는, 단상斷常을 떠난 중도무아론인 것이다.

따라서 선의 자아론에서의 자아 역시 고정된 실체의 자아가 아니라 무분별의 상태에서 드러난 주객미분의 '지금 이 순간卽今'의 상태 그 자체를 말한다. 이러한 자아관은 남전(748-834)의 다음과 같은 말로도 이해할 수 있다.

다른 날 남전에게 물었다.
"무엇이 도입니까?"
남전이 답했다.
"평상심이 도다"
"향하여 갈 수 있습니까?"
"향하려 하면 어긋난다."
"향하려 하지 않을 때에는 어찌 도인 줄을 압니까?"
"도는 알고 알지 못하고에 속하지 않는다. 안다 하면 곧 망령되게 깨닫는 것이고 알지 못한다고 하면 무기이기 때문이다."**90**

평상심이 도란 것은 바로 '지금 이 순간卽今'의 이 마음, 여기서

보이는 바로 이것이 그대로 도란 의미이다. 다만 이것은 분별없는 상태에서 드러난 즉금이기 때문에 이 상태는 분별로서는 알 수 없다. 그러므로 도를 안다고 하면 망령되게 깨달은 것, 즉 망념일 뿐이다. 그렇다고 아무런 생각도, 현상도 없는 텅 빈 상태도 아니다. 아무 생각 없이 텅 비어 아무것도 알 바가 없다고 한다면 마치 돌이나 물 같은 무정물의 상태이다. 선가에서는 이것을 무기無記라 한다.

다시 말해 선의 자아란 주객을 떠난 미분의 즉금, 바로 그 자체이다. 이 즉금의 상태가 먼저 있고 난 다음에야 주와 객, 그리고 이런저런 판단이 있게 되는 것이다. 그러므로 이를 체험한 사람들은 다음과 같이 이야기한다.

"무엇이 부처의 마음입니까?"
혜충국사가 답했다.
"담과 벽, 기와 조각 무정물이 모두 다 불심이다."
선객이 말했다.
"경전과는 크게 다릅니다. 경에는 '담과 벽, 무정을 벗어났기에 불성이라 한다'고 했는데 지금 모든 무정물이 모두 불심이라 말씀하시니 심과 성이 같은지 다른지 모르겠습니다."
"미혹한 사람은 다르고 깨달은 사람은 다르지 않다."[91]

흔히 진리, 도, 지혜, 진여본성 등으로 표현되는 '부처의 마음佛心'은 선 수행자의 지향점이다. 부처의 마음은 분별없는 '지금 이 순간'의 경계이다. 이 경계는 그 자체로 주객미분의 상태이기에 여기에서는 담벼락과 기와 조각 같은 무정물도 그대로 불성의 현현이며, 그

것은 곧 '나'의 불성과 다름이 없다. '나'가 곧 담벼락이고 담벼락이 곧 '나'인 것이다. 그러나 '나'라는 말, 돌·기와란 말에 사로잡히면, 다시 말해 분별이 일어나면 그와 같은 주객미분의 일심이 깨어지고 주객이 나뉘기 때문에 선의 자아를 얻을 수 없게 된다.

이렇듯 선의 자아는 자타불이의 경계에서 구현되는 자아이다. '나'와 '너'를 비롯한 모든 이분법적인 분별을 떨쳐버린 '지금 이 순간'의 '나'가 선의 자아인 것이다.

장욱진 그림에 나타난 선의 자아관

그렇다면 이 자아는 장욱진의 그림 속에서 어떻게 표현되고 암시되어 있을까. 어느 시대든 사물을 바라보는 시각은 그 시대만의 특별한 형식을 갖고 있다. 하지만 그러한 이미 주어진 분별의 틀을 벗어버린 세계를 추구하는 이들이 바로 시인이나 화가와 같은 예술가들이다. 오연경은 "현대 사회에서 통용되는 특정한 시각 양식이 특정한 방식으로 '보는 주체'를 구성한다고 할 때, 현대의 지배적 시각 체제인 원근법은 현대적 주체를 구성하는 근본 원리라 할 수 있다." 면서, "시인과 화가는 시대의 '타락한 눈'을 벗어버리고 자신만의 '순수한 눈'을 갖기를 소망"[92]하는 사람이라며 창작인만의 고유한 시각을 강조하기도 했다.

예술 활동은 이렇듯 분별의 틀을 벗어버리려고 한다는 점에서 선이 추구하는 진아의 세계와 맞닿아 있다고 할 수 있다. 오연경은 특히 오규원이 언급한 장욱진의 그림에 대한 입장을 설명하면서 장욱진의 그림이 현대적 시각 체계인 원근법에 대한 부정에 의해 추동되고 있다고 주장한다. 앞에서도 인용한 바 있지만 파노프스키는 원근

법을 다음과 같이 이해했다.

> 원근법은 예술적 현상을 확고한 규칙, 곧 수학적으로 정밀한 규칙으로까지 가져오기도 하지만, 그러나 그것은 또한 다른 한편 이 현상을 인간에, 아니 더 나아가 개개인에 종속시키기도 한다. … 다시 말해 외부세계의 확립이자 체계화로서뿐만 아니라 자아영역의 확장으로서도 이해되는 것이다.[93]

이와 같이 르네상스 이후 근대의 원근법이란 주체를 중심으로 세계를 분별하고 개인 아래에 종속시키는 예술의 규칙이었다. 그러므로 장욱진 그림이 원근법에 대한 부정으로 추동되었다는 것은 그가 이러한 분별을 기반으로 한 관점에서 벗어나려 했다는 것을 의미한다. 앞에서 '선의 자아'란 어떤 고정불변의 실체적 대상, 즉 원근법의 체제 안에서 인식되는 실체가 아니라 지금 이 순간의 현상이 분별 없는 상태에서 현전하는 즉금일 뿐이라는 것을 알아보았다. 여기에 비추어본다면 장욱진이 원근법의 부정을 의도했다는 것은 다른 말로 선적 자아를 그대로 자신의 그림 속에서 드러내려 했다는 의미로 받아들일 수 있다. 더 나아가 그림 그리는 행위 자체가 그러한 분별 없음 속에서 나왔다면 그의 예술 행위는 그 자체 그대로 선이 되는 것이다.

오연경은 현대인이 원근법을 통해 시각 체제가 분배한 가시성과 비가시성의 배치 속에서 세계를 바라보고 사고한다면, 가시성을 규제하는 원근법적 시각 체제가 하나의 환상임을 인식한 자는 '순수한 눈'을 추구하는 예술가이며, 이 눈은 자신의 눈에 덮인 시각적 무의

식을 성찰하는 눈이라고 한다.[94] 이에 따른다면 예술가가 추구하는 순수한 눈이란 선 수행자의 견성의 견見과 같은 것이라 할 수 있다. 이런 점에서 오연경은 그림의 재현적 기능을 거부하는 장욱진의 아동화적 기법을 언어와 시각에 달라붙어 있는 관습화된 가설을 제거하기 위한 예술적 시도라고 주장한다.[95] 이 말은 아동화적 기법뿐만 아니라 그의 민화풍의 그림도 이와 같은 관습화된 가설, 선적인 표현으로는 '분별'을 지워내기 위한 예술적 노력의 산물이라는 의미를 갖고 있다.

오규원은 장욱진의 〈수하〉(1954)를 평하면서 나무 밑에 누운 소년을 "옷을 벗고 땅에 누워 한 그루 나무의 뿌리 혹은 그늘이 되어 함께 사生는 존재"[96]라고 하였다. 오연경은 이를 오규원이 장욱진의 그림에서 주체 스스로 풍경의 의식이 되고자 하는 시선을 읽어내고 있다고 주장한다.[97] 선의 자아란 주객미분의 분별없는 즉금이다. 그러므로 선에서 진정한 인식의 주체, 시각의 주체는 객관에 대응한 주관이 아니라 주객미분의 그 상태 자체가 된다. 그러므로 이 그림은 바로 그러한 주객미분을 드러냄으로써 선의 경지를 그대로 드러내고 있는 그림이라고 할 수 있을 것이다.

이와 같이 선에서의 자아란 주객이 분별된 주가 아니라 주객이 미분하여 현전한 즉금이므로 주는 객에 대해서 주가 되고 객은 주에 대해서 주가 된다. 나무를 보고 있다고 한다면 일상적 의식에서는 보는 '나'가 주가 되지만 분별없는 상태에서는 나무가 나를 보고 있는 것일 수도 있는 것이다. 물론 선은 이와 같은 복잡한 분별을 떠나 있기에 지금 그대로 주객미분이다. 동시에 주객이라는 분별이 없기 때문에 모든 것이 있으면서도 텅 빈 공의 상태로 현전한다.

여기에서 전통적인 서구 근대의 원근법이 무너지고 민화에서 보는 다시점의 그림이 표현될 수도 있는 것이다. 물론 선의 의식 상태라는 것은 왜곡된 의식이 현전하는 것이 아니다. 단지 분별없는 즉금의 현상과 의식만이 현전하는 것이지만 이것이 2차원의 평면에 재현될 때는 민화나 장욱진의 회화에서 볼 수 있는 형태가 나타날 수도 있다는 것이다.

오규원은 이러한 다시점의 상태를 장욱진의 그림에서 보고 〈그림과 나〉라는 시를 창작하였다. 오현경은 이 시를 〈도인(정자)〉(1984)를 보고 쓴 작품으로 받아들이고 있지만[98] 실제로 그런지는 확실하지 않다. 그의 주장을 신뢰하며 감상해 보자.

그림과 나

허공에 크고 붉은 해를 하나 그렸습니다.
해 바로 아래 작은 산 하나를 매달아 그렸습니다.
해와 산은 캔버스에 바짝 붙어 있습니다.
산 귀퉁이에는 집을 하나 반쯤 숨겨 그렸습니다.
나는 그 집에 들어가 창을 드르륵 엽니다.
지나가던 새 한 마리가
집에 눌려 손톱만하게 된 나를
빤히 쳐다보다 갑니다.[99]

오연경은 1연에서 4연까지의 원근법적 주체였던 5연의 '나'가 6-8연에서는 새한테 보여지는 객체가 된다면서, "지나가던 새 한 마리와 집에 눌려 손톱만하게 된 나는 서로 바라봄과 보여짐의 관계를 주

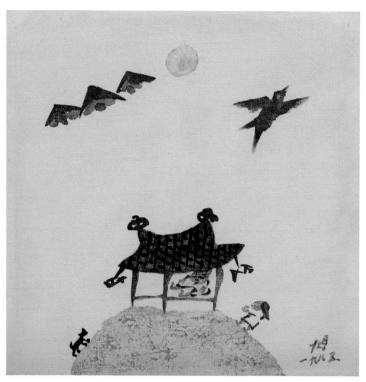

도인(정자)
캔버스에 유채_ 30×30cm
1985

고받는 우주 속 평등한 존재들이 되고 있다."고 분석한다.[100] 그런데
여기서 주의해야 할 점은 보고 보여지는 관계가 서구 개념의 개체 간
의 평등이 아니라 주객의 분별이 사라진 자타불이의 상태라는 점이
다. 장욱진은 주와 객, 자와 타가 하나 된 '지금 이 순간[卽今]'을 화폭
에 담은 것이다. 때문에 저 그림에서 원근법의 주체는 있을 수 없다.
이는 그의 다른 민화풍의 그림에서도 동일한 현상으로 나타난다.

　장욱진은 한국 화단에서 유학 생활을 통해 서구 모더니즘의 영향
을 받은 서양화 2세대이다. 해방 뒤에는 김환기, 유영국 등과 함께
신사실파를 결성하여 당시 세계 화단의 경향이었던 단순성을 추구
하기도 했다. 그러나 김환기와 유영국이 추상을 밀고 나간 데 반해
장욱진은 전근대적인 자연 세계를 도식화하는 방향으로 나아갔

다.[101] 그는 왜 로스코풍의 주체가 빠진 감정과 사물을 계속하여 탐구하는 길로 나아가지 않았던 것일까? 혹 서구 원근법의 주체 대신 선적 주체를 확인하였기 때문은 아니었을까?

다시 말하지만 선적 주체란 결코 고정불변의 아트만과 같은 존재가 아니다. 끊임없이 새로 태어나는 '지금 이 순간의 나', 바로 즉금이다. 장욱진의 그림에서 로스코풍의 기괴함이나 차가움의 색깔 덩어리가 사라진 것은 당연한 과정이었다. '지금 이 순간의 나'를 찾고자 했던 그의 그림에는 생생한 생명력이 불타오르는 아이들과 나무, 새 그리고 인간들이 살아가는 일상인 마을과 매일 보는 해와 달이 단순화되어 나타난다. 장욱진의 선적 자아가 자연으로 표출된 것이다.

'장욱진의 나무'와 십우도

장욱진의 선적 자아는 구체적으로 말하면 특히 나무와 까치를 통해 나타난다. 그의 작품 속에 나무가 나타난 비율은 80% 이상으로 노년에 갈수록 그 비중이 늘어난다.[102] 오규원은 장욱진의 나무를 "자연이라는 존재를 자신의 몸을 부풀려 강조하고 있는 그 나무, 수많은 나무가 한데 모여서 된 그 나무, 장욱진의 그 나무"[103]라고 규정한다. 『조주록』의 선문답을 연상시키는 표현이 아닐 수 없다.

한 스님이 물었다.
"무엇이 진실한 사람의 몸[眞實人體]입니까?"
"봄, 여름, 가을, 겨울이다[春夏秋冬]."
"그렇게 말씀하시면 저는 알아듣지 못합니다."

"그대는 내게 진실한 사람의 몸을 묻지 않았느냐?"[104]

'진실한 사람의 몸'이란 생로병사하는 허망한 4대로 이루어진 몸이 아니다. 영원히 변하지 않는 진정한 주체를 묻고 있는 것이다. 부처가, 진리가, 불성이 무엇이냐고 물은 것과 다름없는 질문이다. 조주(778-897)선사는 춘하추동이라 답하고 있다. 끊임없이 변해가는 이 무상한 시간 그 자체가 바로 불성이라는 것이다. 그렇다고 무상한 대상을 진실한 사람의 몸이라 한 것이 아니다. 변해 가는 그 순간의 분별없는 '지금 이 순간(卽今)'이 바로 불성이라는 의미이다. 춘하추동을 거쳐 변해가는 삼라만상의 자연이 분별이 없다면 바로 그 자리가 불성이고 영원한 주체이다. 이것이 바로 선의 자아이고 장욱진이 나무를 통해 상징한 자아이다.

그런데 이 나무는 1970년대 이후 그림에서 그 구도를 달리하여 나타난다.

70년대 초에 오면 그러니까 60년대 말에 그려진 〈집〉(1969) 이후에는 장욱진의 그 나무는 크게 변한다. 그 나무의 위치는 중심에서 상하좌우의 주변으로 옮겨져 있고 덩치는 작아지고 몸은 기운다. 무슨 일이 있었을까?[105]

1970년대 이전의 장욱진 그림에 나타난 나무는 화면 중앙에 위치하여 다른 풍경을 압도하였다. 이 나무에 대해 오규원은 "자연에 도취한 그가 불러낸 존재"라고 표현하고 있다. 이 말은 1970년대 이전의 장욱진이 표현한 나무가 비록 분별없는 즉금의 자연을 상징한

다 해도 여기에는 다분히 관념적인 분별이 잠재해 있다는 의미일 것이다.

1970년대 이후 나무를 대신하여 그의 그림의 중앙을 차지하기 시작하는 것은 집이다. 오규원은 이 집이 "전처럼 개념적이고 추상적인 것이 아니고 가정과 가족을 연상시켜 주는 구체적인 형태"로 나타난다고 보았다.

그 집은 나무가 중심에 자리 잡고 있을 때 지평선과 함께 멀리 밀려난 하늘 밑에 겨우 그 형체만 옹기종기 남아 있었던 것이다. 그런데 지금은 앞서 예로 든 〈시골마을〉에서처럼 작품의 중심에 불려 와 있고 또한 하늘을 향해 직립해 있던 그 나무가 그 집을 비스듬히 내려다보며 함께 다정하게 서 있다.[106]

선가禪家에는 수행자가 깨달음에 이르는 과정을 보여주는 그림이 있다. 십우도十牛圖 혹은 심우도尋牛圖로 불리는 그림이다. 이 그림에서 '소'는 자성─곧 불성, 진리 등─을 뜻하는데, 선 수행의 전 과정을 목동이 소를 찾아 집으로 돌아가는 과정의 10가지 장면으로 비유해 그리고 있다.

선 수행의 과정을 소를 찾고 길들이는 것에 비유한 심우도는 여러 종류가 있지만, 그중에서도 가장 많이 알려진 것이 12세기 송대의 인물인 양산곽암梁山廓庵의 『십우도』이다.[107] 『십우도』는 심우尋牛, 견적見跡, 견우見牛, 득우得牛, 목우牧牛, 기우騎牛, 망우존인忘牛存人, 인우구망人牛俱忘, 반본환원返本還源, 입전수수入廛垂手 등 10단계의 그림으로 구성되어 있다. 장순용은 이 단계를 "제1의 심우부터 제7의 망우

존인의 경지까지는 자기실현의 향상 과정이며, 제8의 인우구망은 절대무의 경지, 제9의 반본환원은 절대무로부터 부활하여 끝없는 부정으로부터 단적인 긍정으로 대전환을 이룬 것을 보여주며, 제10의 입전수수는 괴롭고 복잡한 인간세계에 들어가는 이타행을 의미한다."[108]고 해석한다. 제10 입전수수의 송頌을 보면 다음과 같다.

가슴 풀어헤치고 맨발로 저자에 들어오니
재투성이 흙투성이라도 얼굴 가득 함박웃음이라.
신선이 지닌 비법 따위 쓰지 않아도
당장에 마른 나무 위에 꽃을 피게 하누나."[109]

'입전수수入鄽垂手'란 글자 그대로 "저잣거리에 들어가 손을 드리운다."는 말이다. 보다 불교적으로 표현한다면 자신의 깨달음과 공덕을 세상 사람들에게 나누어주는[회향] 보살행이 입전수수이다. 이미 수행을 완성한 그이기에 그가 가야 할 곳은 오로지 한곳, 중생들의 세상이다. 마음을 열어 가슴을 풀어헤친 그에게는 두려움이 없다. 마음에 분별이 없으니 행하는 일마다 즐겁고 자비심이 넘쳐 흐른다. 그러하니 언제나 얼굴 가득 함박웃음이다. 마른 나무라 하더라도 꽃을 피우지 못할 까닭이 없다.

이렇듯 깨달음을 구하고, 깨달음을 얻고, 깨달음 후에는 보임保任을 하여 마침내 완전의 단계에 이르러 회향하는 과정을 그림으로 나타낸 것이 십우도이다. 완전의 단계란 수행을 통해 이룬 깨달음도 다버리고 원래의 자리로 돌아오는 것이다. 수행의 완성이란 곧 본래의 그 자리를 바르게 보는 것이다. 불성의 자리, 즉 진리의 자리는 이

'지금 이 순간(卽今)'을 떠나 있는 것이 아니다. 즉금 그 자체가 진리의 자리이다. 이런 점에서 선이란 어딘가 멀리 있는 진리를 찾는 것이 아니라, 지금 이 자리가 그대로 진리의 자리임을 철저히 깨닫는 것이다. 내가 서 있는 지금 이 자리가 진리임을 깨닫는 것이 바로 수행의 완성이다. 수행의 완성인 제10 입전수수에서 깨달았다는 생각마저 다 버리고 원래의 저잣거리로 돌아가는 것도 이 때문이다.

그러나 이 자리는 처음의 그 자리와는 다르다. 처음의 그 자리가 그곳에 있으면서도 다른 곳에 진리가 있다고 생각하는 자리였다면, 입전수수의 자리는 그 자리가 진리임을 한 점 의심 없이 깨달은 경계이다. 모든 분별이 사라진 이 자리에는 깨달음이니 부처니 중생이니 하는 분별이 있을 수 없다. 그 순간 그대로가 진리이다.

선 수행의 과정과 득과 후의 일상을 청원유신(靑原惟信, ?-1117)은 다음과 같은 법어로 설명하고 있다.

노승이 30년 참선하기 전에는 산을 보면 산이요 물을 보면 물이었다. 나중에 선지식을 친견하여 깨침에 들어선 후에는 산을 보면 산이 아니었고 물을 보면 물이 아니었다. 지금 쉼을 얻고 나서는 산을 보면 여전히 산이요, 물을 보면 여전히 물로 보인다. 대중들이여, 이 세 가지 견해가 같은가 다른가? 이것을 가려내는 사람이 있으면 노승을 친견할 것을 허락한다.[110]

소를 찾기 위해 그토록 애를 썼지만, 찾고 난 뒤에는 정작 소를 버리고 함박웃음 지으며 저잣거리로 들어서는 목동과, 쉼을 얻고 보니 산은 여전히 산이라는 청원선사의 법문은 '지금 이 순간'의 자리를

역설적으로 보여주는 경계가 아닐 수 없다.

장욱진의 나무가 화면의 중앙에 우뚝 솟은 형태로 나타난 것은 마치 선 수행자가 깨침에 들어선 후와 같다. 그러나 1970년대로 들어서면 그의 나무는 화면의 가장자리로 밀려나고 집이 그 자리를 대신한다. 마치 입전수수의 상태와 같다고 할 수 있다. 그가 1960년대의 덕소 시절에 어떤 구체적인 종교적 체험을 했는지는 알 수 없는 일이다. 그러나 1970년대 장욱진의 그림에서 나타난 변화는 분명 그의 정신세계에 변화가 있었음을 보여주고 있다.

그의 그림에서 자연을 상징하는 나무, 주객미분의 즉금의 상징인 거목이 관념적인 형태에서 자연스러운 형태로 변화하여 화면의 가장자리로 밀려난 것이다. 또한 그 나무를 대신하여 일상, 혹은 세속의 상징이라 할 가정과 가족을 상징하는 집이 구체적으로 나타나고 있다.

그림에서의 변화와 함께 그의 일상 생활도 달라졌다. 모든 일에 여유가 생기고 의도적인 노력이 사라진 모습이 보인다. 그러한 태도는 1983년 수안보 시절을 회상한 그의 글에서도 읽을 수 있다.

여기서는 좀 이상한 습관이 생겼다. 머리가 텅 빈다. 그리고 되나 안 되나 붓이나 뭘 손에 들면 좀 생기가 생긴다. 전에는 아닌 게 아니라 붓을 드는 게 의무적인 것도 있었는데, 요새는 붓 들면 그냥 붓 드는가 보다 하는 식이다. 요즈음의 건강법은 붓장난이고 뭐고 움직여보는 것이다. 뭐 일이랍시고 하고 있으면 옆에서 굿을 하거나 뭘 하거나 상관없다. 그러면 좀 맑아진다. 습관대로 일하는 게 아니라 그저 되어지는 대로 목판도 해보고 붓장난도

해 본다.111

그의 자세가 이전과는 확연히 달라졌음을 알 수 있다. 선 수행자가 아닌 그가 선자禪者들의 돈오頓悟를 얻었는지는 알 수 없다. 그러나 덕소 시대를 거치며 나타난 그의 그림에서의 변화는 많은 것을 암시한다.

그의 화폭에 나타난 나무는 분명 주객미분의 분별없는 세계를 그림 속에 구현하고 있다. 그림의 중요 소재였던 나무는 중앙에서 가장자리로 위치를 바꾸면서 이전의 관념성이 사라지고, 보다 구체적이고 일상적인 가족과 가정을 상징하는 집이 그 자리를 차지한다. 이 과정은 십우도를 통해 알 수 있듯이 선 수행자의 의식 변화와 거의 다름없어 보인다.

장욱진은 스스로 의도했든 의도하지 않았든 그는 자신이 체험했던 자아를 그리려 했다. 그의 그림에서 그것은 나무로 표현되었다. 분별없는 '지금 이 순간[즉금]'의 세계인 자연 그 자체를 나무로 상징했던 것이다. 그리고 이러한 즉금의 상징인 나무는 선적 자아와 일맥상통하고 있다. 그림을 그리는 행위가 그 자신도 모르는 사이에 선 수행자의 의식 변화를 따르고 있었던 것이리라.

다섯째 마당

목판화집에 나타난 선의 미학

'선의 미학'이라는 용어

장욱진의 회화가 가운데 표면적으로 선 사상을 드러내는 그림은 찾아보기 힘들다. 그런 중에 선 사상을 드러낸 일군의 작품들을 남겼으니, 그것이 바로 1973년부터 1975년 사이에 생산된 목판화 밑그림 50여 점이다.

1970년대 초, 김철순이 한국의 선 사상을 세계에 알릴 수 있는 판화집을 구상했는데 이 기획에 동참하여 그린 밑그림이었다. 이때 장욱진은 화집의 첫 장에 들어갈 작품 1매와 중계中繼 3점을 포함하여 25점의 작품을 골랐다고 한다. 하지만 이 기획은 당대 문화계의 판화에 대한 편견을 이기지 못해 판각까지 마친 상태에서 중단되었다. 그 뒤 1990년 늦가을, 다시 판화집을 간행하고자 일본에 안료를 주문하는 등 작업을 진행하던 중에 장욱진이 일흔넷의 나이로 삶을 마친다. 사장될 뻔했던 이 목판화집은 1995년 4월, 장욱진기념사업모임의 주도로 그의 제자 윤명로가 감수하고 가나공방이 제작에 참여함으로써 비로소 완성을 볼 수 있었다.[112]

이후 2015년 8월 장욱진 미술관에서 〈장욱진의 목판화 선과 마음〉이란 표제로 전시회를 개최하였으며, 2017년 100주년 기념전시회에서 다시 목판화 작품을 전시하면서 그의 선 사상의 한 단면을 드러내는 계기가 되었다. 이 글에서는 2017년 전시회에 출품되었던 목판화 작품을 중심으로 그의 선적 미학의 세계를 살펴보려고 한다.

이에 앞서 '선의 미학'이라는 용어와 관련하여 약간의 언급을 하려 한다. 잘 알고 있다시피 미학이라는 학문과 방법론은 서구 근대

이후에 발생한 것이다. 학문이란 본래 어떤 대상에 대한 것이다. 그런데 일체의 분별을 거부하는 선禪에 있어서 미학이란 용어가 성립될 수 있을까?

미란 선에서 어떤 의미를 가질 수 있는가? 또 그것을 대상으로 연구하는 학문, 특히 서구 근대 이후 주객을 이분하여 바라보는 관점에서 대상의 실재성을 암묵적으로 인정한 상태에서 연구되는 분과학문으로서의 학문(science)이 선에서 어떤 의미를 가지는 것일까? 이것은 비단 선의 관점에서뿐만 아니라 전통적 서구철학의 관점에서도 문제가 되는 것이다. 화학이나 물리학과 같은 구체적 대상이 아닌 미美라는 주관적 경험의 현상이 과연 과학(즉, 분과학문)의 연구 대상이 될 수 있는 것인가? 이것은 미학 그 자체의 정체성을 묻는 물음이며 그 자체로 미학의 큰 주제 가운데 하나이다. 철학이나 미학과 같이 대상으로서의 실체가 아닌 것들을 연구하는 것이 과연 근대적 학문의 개념인 science에 합당한 것인가 하는 질문은 선학禪學에도 그대로 적용된다.

만약 철학이나 선학을 진리 그 자체와 같은 것이라고 한다면, 특히 진리를 대상에 대한 분별을 통해서는 알 수 없는 선에서 선학이란 성립될 수 없는 개념일 것이다. 그러나 선을 통해서 진리를 파악하려는 인간들의 구체적 행위에 대한 연구, 즉 선의 구체적 방법론, 선의 역사와 같은 것들은 선학의 범주에 들어갈 수 있게 된다. 다시 말해 선 그 자체는 학문의 대상이 아니다. 그러나 선에 관련된 대상의 상태는 선학의 대상으로서 과학적 연구 대상이 될 수 있을 것이다.[113]

이런 관점에서 본다면 선禪이 미美라는 것을 어떻게 이해하고, 또 선이나 미에 대한 선의 입장이 예술가들에게 어떤 영향을 미쳤는지

에 대한 사적史的인 연구는 과학적 학문의 대상으로서 결격 사유가 없다. 예를 들어 당나라 때의 선종禪宗이 그 당시나 후대의 예술정신에 어떤 영향을 끼쳤는가 하는 것은 문헌을 통해 충분히 과학적으로 설명될 수 있다. 다시 말해 철학이나 선학, 미학이 진리나 미 그 자체를 드러낼 수는 없다. 하지만 진리나 미를 추구하는 인간의 행위라는 구체적인 대상이 있는 한 그것을 대상으로 하여 타 학문과 구분되는 독자적인 과학(분과학문)으로서의 학문이 성립되는 것은 아무런 문제가 없다는 것이다.

선의 미학이나 선종 미학, 혹은 선미학禪美學은 아직 국내나 국외에서 구체적인 명칭을 가진 학문으로 나타나고 있지 않다. 그러나 향후 이 명칭의 학문을 정립시키려는 다양한 연구들이 시도되고 있다.[114] 아쉬운 것은 이들 연구들이 김대열이 지적한 것처럼 "대부분이 선종 미학의 외부 연구로 선종 사상의 외부만을 변함없이 맴돌고"[115] 있는 경우가 많다는 것이다.

그만큼 아직은 선종 미학의 정의나 그 구체적 방법론이 확정되지 않은 상황이다. 이러한 때 '선의 미학'이란 용어를 쓰는 것은 시기상조인 것이 분명하다. 하지만 이러한 용어를 통해 장욱진의 목판화를 분석함으로써 향후 이러한 '선의 미학' 혹은 '선종 미학'이라는 새로운 길이 열렸으면 하는 마음으로 이 글을 쓴다.

1. 목판화의 내용

2017년 장욱진 '탄생 100주년 기념전' 도록 〈인사동 라인에 서다〉에는 '선이란 무엇인가'를 주제로 한 목판화 작품 24점이 8폭의 병풍으로 편집되어 실려 있다.[116]

여기에서는 이 병풍에 실린 작품을 왼쪽에서 오른쪽으로 가면서 임의의 번호를 붙여 알아보고자 한다. 왼쪽 첫 작품을 ①번으로 시작해 내려오면서 번호를 붙이면 ③번으로 끝나므로, 계속하여 오른쪽으로 번호를 매겨 나가면 마지막 열은 ㉑번에서 시작해 ㉔번으로 끝난다. 구체적인 제목이나 내용을 알 수 없는 도판은 번호만 두기로 한다. 이상의 번호에 따라 목판화에 실린 내용을 보면 다음과 같다. 단, 이들 판화는 제목이 판각된 작품과 그렇지 않은 것들이 뒤섞여 있는데, 제목이 판각되지 않은 작품의 경우 100주년 기념전 당시 임의로 붙인 제목을 준용하였다. 당시에도 제목을 붙이지 않았던 ㉒와 ㉓은 번호만 병기하였다.

① 婆子燒庵 : 노파가 암자를 태워버리다
② 日日是好日 : 날마다 좋은 날
③ 무엇이 선인가?
④ 一中一切 : 하나 속에 모든 것이 있다
⑤ 禪 아님이 있는가?
⑥ 부처와 돼지
⑦ 心遠地自偏 : 마음이 멀어지면 선 자리도 멀어진다
⑧ 應無所住 : 마땅히 머무는 바가 없다

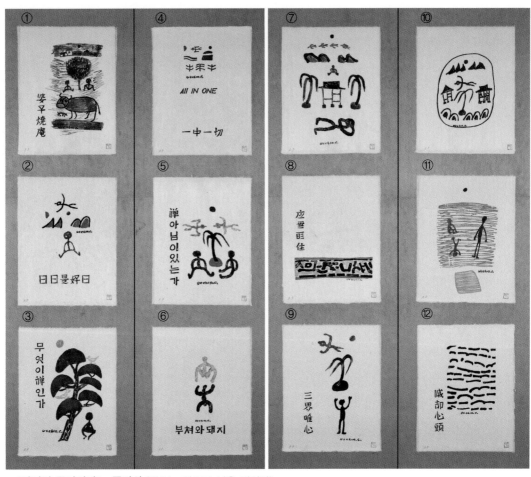

〈선이란 무엇인가〉 _ 목판화 (번호는 임으로 넣은 것이다)

⑨ 三界唯心 : 삼계는 오직 마음뿐

⑩ 平常心是道 : 평상심이 도다

⑪ 物我一體 : 나를 잊고 하나가 되다

⑫ 滅却心頭 : 마음의 흐름을 없애 버리다

⑬ 自燈明 法燈明 : 스스로를 등불로 삼고, 법을 등불로 삼는다

⑭ 不思善 : 착한 것을 생각하지 않는다

⑮ 本來無一物 : 본래 한 물건도 없다

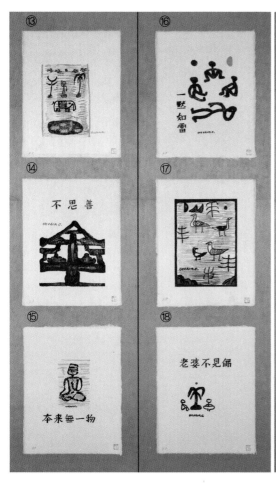

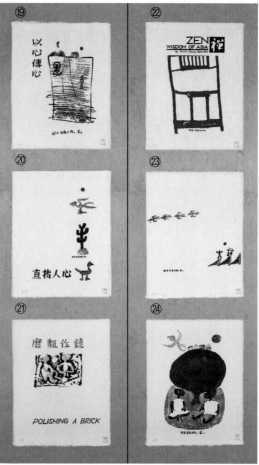

⑯ 一默如雷 : 천둥같은 침묵

⑰ 迷己逐物 : 자신에 미혹하여 대상에 빠지다

⑱ 老婆不見佛 : 노파가 부처를 보지 않다.

⑲ 以心傳心 : 마음으로 마음을 전하다

⑳ 直指人心 : 바로 사람의 마음을 가리키다

㉑ 磨磚作鏡 : 벽돌을 갈아서 거울을 만들다

㉒

㉓

㉔ 庭前柏樹子 : 뜰 앞의 측백나무

위에서 알 수 있듯이 목판화의 내용을 정확히 알 수 없어 제명을 붙이지 않은 ㉒와 ㉓을 제외한 나머지 제목들은 모두가 선의 주제들이다. 지금부터는 이들 제목이 구체적으로 어떠한 내용과 의미를 담고 있는가를 살펴보기로 하자. 전체적으로 선과 직결된 제목이지만 각 작품의 출전出典을 살펴보면 그것이 함축하고 있는 사상의 지향점을 알 수 있을 것이다.

2. 목판화에 나타난 선 사상과 도상의 구성

① 파자소암婆子燒庵

파자소암은 노파가 암자를 불태웠다는 뜻을 가진 화두이다.

신앙심이 깊은 한 노파가 조그만 암자를 지어 젊은 선객禪客을 모셨다. 노파는 20년을 한결같이 의복과 음식 등 온갖 생활용품을 공급해 선객이 공부하는 데 불편이 없도록 했다. 20년이 흘러 선객의 공부가 이루어졌으리라 생각되었을 무렵이었다. 노파는 선객의 공부가 어느 정도 진전이 되었는지 시험해 보기로 하고 딸에게 저녁 공양을 올리도록 하면서 어찌어찌하라고 일러주었다. 딸은 노파가 시킨 대로 선객의 공양이 끝나자 그의 무릎에 앉아 애교를 떨며 물었다.

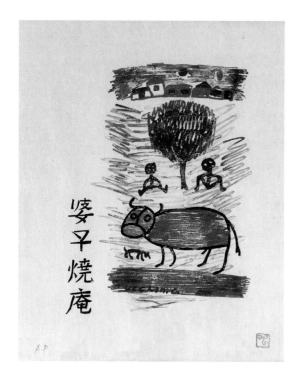

"스님 기분이 어떻습니까?"

선객은 아무런 동요가 없었다. 그러자 선객의 품속에 안기면서 다시 물었다.

"저는 스님에게 안기니 무척 기쁘고 즐겁습니다. 스님은 어떠신지요?"

"마른 나무가 찬 바위에 기댔으니 삼동 추위에도 따뜻한 느낌이 없다고나 할까."

선객을 유혹하던 딸이 마지막으로 물었다.

"저는 오랫동안 스님을 사모했습니다. 저를 한 번만 안아주세요. 제 청을 받아주시면 안 됩니까?"

그러자 선객이 고함치듯 소리를 질렀다.

"나는 수도를 하는 도승道僧이네. 나한테 여인은 사마외도일 뿐, 썩 물러나라!"

집으로 돌아온 딸은 선객을 칭찬하며 노파에게 낱낱이 고했다.

그러나 딸의 말을 들은 노파는 오히려 화를 내며 소리쳤다.

"내가 사람을 잘못 보고 20년이나 얼간이 같이 저속한 자俗漢를 공양했구나. 흑산귀굴黑山鬼窟 속에 앉아 있는 선객을 더 받들다간 나도 그와 같이 지옥에 떨어지겠다."

노파는 그날로 선객을 내쫓고 암자를 불태워 버렸다.

이 이야기가 『지월록指月錄』에 실린 파자소암婆子燒庵이라는 이야

기이다. 선가에서는 보통 이 이야기를 들려주고, "노파의 딸이 안겼을 때 어떻게 해야 쫓겨나지 않고 암자도 불타지 않겠는가?" 하는 화두로 전개되는 선화禪話이다. 고목선枯木禪이라고도 한다. 고목은 문자 그대로 마른 나무를 뜻한다. 선은 선이되 따뜻한 사람 냄새가 있는 살아 있는 선이 아니라 마른 나무처럼 메마르고 죽어 있는 선을 가리키는 것이다.

그렇다면 노파는 왜 선객을 날 속인 속한俗漢이라 비난하면서 암자를 태워버린 것일까? 선객은 20년 동안 계율을 지키는 수행에는 철저했지만 한 점의 자비심도 익히지 못했던 것이다. 자리自利만 추구하고 이타利他는 몰랐다고 설명할 수 있다. 여인을 하나의 인격체로 대하며 불쌍히 여기는 마음을 갖지 못하고 마귀와 같은 존재로 생각했던 것이다. 비록 도를 이루었는지 모르지만 그 도는 메마른 고목처럼 인정 없고, 형식적인 계율이나 따지고 법도나 헤아리는 죽어 있는 도였다. 노파가 이를 간파하고 암자를 태워버린 것으로 이해하는 것이 '파자소암' 화두의 일반적인 해석이다.

⇒

〈파자소암〉은 선禪의 일상성을 마치 회화의 화폭처럼 보여주는 판화이다. 선은 현실을 버리고 도피하는 것이 아니다. 20년간 공양해온 선객이 일상성을 이해하지 못하였기에 노파는 암자를 태웠다. 드라마틱한 요소를 갖고 있는 이 에피소드는 현실을 중시하는 중국인의 심성이 잘 드러나 있다. 그런데 이 내용을 화가는 대지, 동물, 나무와 그 아래의 두 사람, 마을과 태양 등으로 표현하고 있다. 편안한 일상의 광경이 다 들어가 있다. 굳건해 보이는 대지 위에 서 있는 넉넉하게 살찐 소와 나무 그늘 아래 쉬고 있는 듯한 두 사람은 푸근한

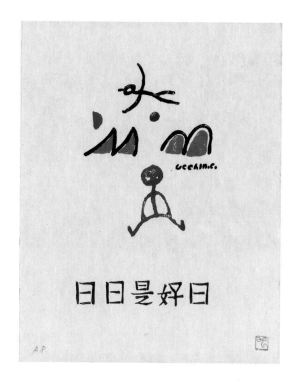

정경을 더욱 푸근하게 만든다. 멀리 물러나 있는 마을은 선도 세속과 사람을 떠나서는 존재할 수 없음을 암시하는 듯도 하다. 일상성을 통해 선의 본질을 표현한 작품이라 하겠다.

② 일일시호일日日是好日

날마다 좋은 날이란 의미이다. 선어록으로 유명한 『벽암록』에 나오는 화두로 운문스님(864-949)의 말씀이다. 운문스님은 당나라 때의 선승으로 운문종雲門宗을 개창한 선지식이었다.

운문스님이 어느 날 대중들에게 말했다.

"그대들에게 15일 전의 일은 묻지 않겠다. 그러나 앞으로 15일 이후의 일에 대해 한마디씩 해 보아라."

그리곤 스스로 말했다.

"일일시호일日日是好日!"

즉 '하루하루가 날마다 좋은 날'이라고 자문자답한 운문스님은 대중들의 답은 듣지도 않고 그대로 자신의 방으로 들어갔다.

여기에서 15일이라는 숫자는 말 그대로 숫자일 뿐이다. 중요한 것은 과거는 따질 필요가 없고 미래의 일을 말하라는 것이다. 시간을 이야기할 때 대개는 과거, 현재, 미래로 나누지만 그 어느 시간도 별

개로 존재하지 않는다. 현재라는 시간도 그 순간 이미 과거가 되고 만다. 그러기에 과거, 현재, 미래라는 시간적 구분은 어느 시점을 기점으로 하는가에 의해서 결정될 뿐이다. 운문스님은 15일 뒤라고 했으나 그것도 따지고 보면 15일 뒤의 현재, 다시 말해 '지금 이 순간 [卽今]'이 연장된 어느 한순간이라고 보아야 한다. 15일 이후의 일을 물었으나 사실은 '지금 이 순간'의 일을 묻고 있는 것이다.

선사는 대중들의 대답을 들을 필요도 없다는 듯 하루하루가 그대로 좋은 날이라고 잘라 말한다. 제자들은 묵묵부답, 유구무언이다. 그렇다면 지금 이 순간 우리는 어떠한가? 우리는 하루하루, 아니 언제나 늘 현재를 살아간다. 그렇게 수없이 이어지는 현재, 하루하루가 어떻게 좋은 날만 있을 수 있을까. 때로는 비 오고 바람 불며, 슬프기도 기쁘기도 한 게 삶이 아니던가.

그러나 한마음 돌려먹고 보면 나날이 좋은 날을 만들 수 있다. 길일에 나쁜 짓 하면 흉일이고, 흉일에 좋은 일을 하면 길일이 된다. 길일과 흉일은 무엇을 어떠한 마음으로 행하느냐에 달려 있다. 매 순간 좋은 일만 생각하고 좋은 일을 행하면 나날이 좋은 날이 될 수밖에 없다. 일을 함에 좋은 일만 해서 하루하루를 좋은 날로 만들면서 살라는 뜻이 있다는 것이 통속적인 해석이다.

⇒

〈일일시호일〉의 도판은 새가 날고 있는 아래로 해와 달, 산과 사람이 군더더기 없이 배치된 도상을 하고 있다. 시간의 흐름을 상징하는 해와 달이 동시에 떠 있다는 것은 과거, 현재, 미래가 모두 '지금 이 순간'이란 것을 의미한다. 또 산과 사람을 밝은색으로 처리함으로써 '날마다 좋은 날'임을 나타내고 있다.

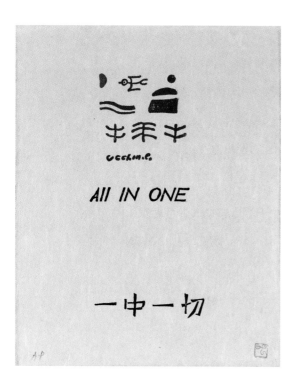

④ 일중일체一中一切

본래 일중일체다중일一中一切多中一이
란 구절을 생략한 것으로, 신라 화엄종
의 개창자 의상스님(625-702)의 『법성게』
에 나오는 말이다. 여기에 대구를 이루
는 구절이 '일즉일체다즉일一卽一切多卽
一'이다. 두 구절을 같이 보면 "하나 가
운데 일체가 들어있고 일체 가운데 하나
가 들어있으니, 하나가 곧 일체요 일체
가 곧 하나이다."란 뜻을 갖는다.

중중무진의 연기론을 표현한 화엄사
상의 핵심으로, 모든 존재는 무한대의
상관성 속에서 존재한다는 점을 일깨우는 구절이다. 개체는 전체 속
에서 그 존재의 의미를 찾을 수 있고, 전체는 개체가 없이는 성립할
수 없다. 통합과 개성을 잘 이해하고 현창할 때 전체와 개체가 동시
에 행복할 수 있다는 것을 알려준다. 융합과 통합을 중시하는 중국
전통사상이 잘 표현되어 있다고 할 수 있다.

⇒

화엄사상의 정화를 표현한 〈일중일체〉는 나무, 시내, 마을, 새, 해
와 달을 매우 단순하게 원과 선으로 표현하고 있다. 그림은 본질을
표현하는 수단이란 점에서 본다면 그것은 분명 그림의 한계가 아닐
수 없다. 그러나 그림이 본질의 표현이며, 표현을 통해 본질의 세계
를 이해할 수 있다면 지극히 단순하게 표현한 일상성을 통해, 지향하
고자 하는 본질의 세계를 인식할 수 있다. "하나 가운데 일체가 들어

있다"는 것은 통일성 속의 다양성을 의미한다. 다양성은 현실이며, 그 현실도 오염되거나 치장된 세계가 아닌 말 그대로 진여가 현현한 세계여야 할 것이다. 따라서 단순함 속에서 지극함을 표현하고, 지극한 깨침의 세계를 단순한 다양성으로 표현하고 있다고 볼 수 있다.

⑥ 부처와 돼지

조선을 창업한 태조 이성계와 무학대사가 주고받은 유명한 일화이다. 무학대사(1327-1405)는 조선왕조의 창업을 지원하고 조선 건국 직후 왕사王師로 책봉되어 숭유억불 정책이 전개되던 시기에 불교계를 이끌었던 인물이다. 개국과 관련하여 여러 일화를 남기고 있어 언뜻 왕권과 결탁한 인물이란 느낌을 주기도 한다. 하지만 젊은 시절 원나라에 유학하면서 지공(?-1363)선사의 가르침을 받았으며, 나옹(1320-1376)화상과 더불어 수년간 수행한 이력을 갖고 있다. 또 고려로 돌아온 뒤에는 나옹화상이 양주 회암사를 중건하자 수좌로 보필했을 만큼 선승으로서의 입지도 뚜렷한 인물이다.

조선을 창업한 뒤의 어느 날 무학대사와 농을 주고받던 이성계가 한마디했다.

"당신은 어쩌면 그렇게 돼지 같이 생겼소이까?"

이에 무학대사가 말했다.

"임금께서는 어쩌면 그렇게 부처님 같이 생기셨습니까?"

"허허허, 대사! 나는 그대에게 돼지 같다고 했는데, 나한테는 부처님이라니…?"

그러자 무학대사가 답했다.

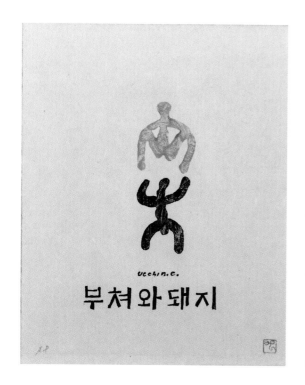

부쳐와 돼지

"돼지의 눈에는 돼지가 보일 뿐이지만, 부처의 눈으로 보면 모두가 부처인 것이지요."

보는 관점에 따라 사물은 달라지게 마련이다. 사물의 고정적 속성은 본래부터 존재하지 않는다. 마음을 어떻게 먹느냐에 따라 받아들이는 사물도 다르다는 것을 일깨워 준다.

⇒

〈부처와 돼지〉는 하얀 바탕에 오직 마주 보고 있는 두 사람만 있다. 먹선으로 표현된 두 사람을 먹의 농담으로 구별하고 있을 뿐이다. 마주 보는 사람을 구별하고 있다는 것은 대립과 견해의 차이를 시각적으로 표현한 것이라 할 수 있다. 무학대사와 태조 이성계의 대화를 통해 드러나듯이 보는 시각에 따라 사물을 이해하는 방식도 극명하게 다를 수 있다. 그렇게 본다면 극단적으로 마주 보고 있는 두 사람을 통해 자기 시각의 한계가 어디에 있는가를 밝힘과 동시에 또한 어떠한 시각을 가지는 것이 필요한가를 간결하게 표현하고 있다고 말할 수 있다.

⑦ 심원지자편心遠地自偏

〈심원지자편〉은 시구詩句 겸 화두를 표현한 목판화이다. "마음이 멀어지니 선 자리도 멀어진다."는 이 주제는 동진시대를 대표하는 시인인 도연명(365-427)의 〈음주飮酒〉 20수 가운데 제5에 나오는 구절을 차용한 것이다. 시의 전문을 감상해 보면 다음과 같다.

마을 안에 초가집 지었는데
시끄러운 수레 소리 들려오지 않네.
그대에게 묻노니 어찌 능히 그러한가?
마음이 멀어지니 땅이 절로 외지구나.
동쪽 울타리 밑 국화 송이 꺾다가
묵연히 남산을 바라보네.
산 기운 날 저물어 아름다운데
날던 새는 서로 더불어 돌아가네.
이 가운데 참뜻이 있건마는
말로 이르고자 해도 이미 말을 잊었네.117

진정 세상일에 초탈하여 전원으로 들어간 도연명다운 시가 아닐 수 없다. "마음이 멀어지니 땅이 절로 외지다."는 구절의 본래 의미는 마음이 떠나면 외경外境에 무심해진다는 의미이다. 마을 안에 있어도 사람의 소리, 수레의 소리가 들리지 않는다. 세상에 살지만 마음은 이미 세상을 벗어나 있다. 스스로의 심경이 속세를 초탈했으니 그가 서 있는 그곳 또한 저절로 세간을 떠나 있을 수밖에 없다. 자연의 법칙만이 남아있는 그 청아한 세계를 어떤 언어로 표현하겠는가.

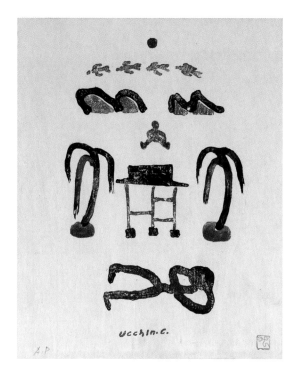

언설조차 끊긴 그 자리인지라 시인은 입을 다물고 만다.

⇒

〈심원지자편〉은 누워 있는 사람과 나무, 집, 앉아 있는 사람, 산과 새, 그리고 태양이 한 화면 가득 차지한 도상으로 구성되어 있다. 온통 밝고 푸른 색상은 근심 걱정 하나 없는 전원을 연상시킨다. 그러한 전원을 배경으로 앉거나 누워 근심을 떨어낸 그에게 세상일은 멀기만 하다. 아니 세간에 살며 세속에 찌들었다 해도 그의 마음이 저 낙원에 가 있다면 그는 이미 세속의 사람이 아닐 것이다. 부처의 눈, 즉 본성에 입각하면 세상은 유토피아이다.

부정적 시각으로 보면 이 그림은 매우 왜곡된 세상을 묘사하고 있는 것이 될 수도 있다. 그러나 인간과 세상이 없다면 신도 부처도, 철학도, 예술도 불필요한 것이다. 이런 입장에서 작가는 유무상즉의 세계나 평상심이 도라는 선 사상의 핵심을 멋지게 표현하고 있다.

⑧ 응무소주應無所住

『금강경』 제10 장엄정토분에 나오는 응무소주이생기심應無所住而生其心을 축약한 제목이다. 남종선의 창시자로 추앙받는 육조 혜능스님이 이 글귀를 듣고 깨달음을 얻었다고 하여 선가에 널리 알려졌는데, 게송 전문을 보면 다음과 같다.

마땅히 형상에 머물지 말고 마음을 일으키며

마땅히 소리·냄새·맛·감촉·마음에도 머물지 말고 마음을 일으킬 것이니

마땅히 어떤 것에도 머물지 말고

그 마음을 일으켜라.[118]

경에서는 보살이 불국토를 장엄하지만, "장엄한다는 것은 장엄이 아니기에 장엄이라 한다."고 말한다. 그리고 "마땅히 이와 같이 청정한 마음을 내어야 한다."며 위의 게송을 들려주고 있다. 어떤 것에도 머물지 않는 '청정한 마음'을 낼 때 국토를 장엄할 수 있으며, 그때에는 장엄한다는 생각조차 없으므로 그것이 참된 장엄이라는 것이다.

경에서 말하는 국토는 세계를 지칭하므로 불국토란 부처가 사는 세계이다. 그러나 부처 또한 중생이 없이는 그 존재 이유가 없으므로 불국토는 부처와 중생이 함께 엮어나가는 세상일 수밖에 없다. 따라서 불국토를 장엄한다는 것은 우리가 살아가는 이 사바세계를 부처의 국토, 즉 불국토처럼 만드는 것이다. 그렇다면 어떻게 장엄하는가?

불교에서 말하는 국토는 과거세의 업에 따라 태어난 사람인 정보正報와 그 사람이 의지해 살아가는 공간, 즉 이 세계인 의보依報로 이루어져 있다. 정보와 의보는 불가분의 관계를 맺고 있다. 사람과 사람이 사는 세상이 모두 장엄되었을 때 국토의 장엄이 완성되는 까닭이 여기에 있다. 이 장엄은 내 마음속의 탐욕과 성냄, 어리석음[貪瞋癡]의 삼독三毒을 떨쳐내어 신·구·의 삼업을 청정케 함으로써 성취할 수 있다. 이렇게 나를 청정케 함으로써 두루 주변을 이롭게 하고 마침내는 내가 기대어 살아가는 이 세상을 청정케 하는 것, 그것이 곧

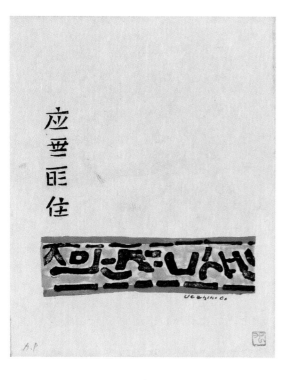

국토를 장엄하는 일이다. 그러나 이미 탐·진·치 삼독을 떠나 있기에 눈으로 보는 형상은 물론이고, 귀·코·입·몸으로 느끼는 감각이나 마음의 움직임에 아무런 걸림이 없다. 주변을 이롭게 한다는 마음, 세상을 청정케 한다는 생각, 장엄한다는 생각조차 없다. 바로 이러한 보살행이 국토를 장엄하는 참 장엄이라는 것이다.

어떠한 대상에도 끌리지 않고 자기의 정체성을 유지하는 마음 자세가 중요함을 일깨워주는 화두이다.

⇒

〈응무소주〉는 백지에 제목만을 판각하였다. 마음이 머문다는 것은 무엇엔가 집착한다는 것이다. 변함없이 한자리에 있는 '나'가 없으므로 '나'에 대한 집착을 버리라는 게 불교의 가르침이다. 집착할 것이 없다면 무엇인가를 표현하는 것도 집착이다. 이것을 단적으로 표현한 작품이다. 생각해 보면 인연 따라 존재하는 모든 것은 본질적 속성을 지니고 있지 않다. 해체론에 입각한 분석이지만 무엇인가 존재하는 것처럼 인식되는 현실도 사실은 한시적이고 끊임없이 변해 간다. 그 자리에 멈추어서 영원히 변하지 않는 것은 존재하지 않는다. 선禪이 추구하는 세계는 그런 현상을 직관直觀하고 현실을 충실하게 살아가는 것이라 할 수 있다. 그런 점을 아주 단순한 구도와 상징을 통해 표현하고자 한 것으로 볼 수 있다.

⑨ 삼계유심三界唯心

삼계유심 만법유식三界唯心 萬法唯識에서 따온 것으로 화엄사상을 대변하는 말이다. "삼계는 오직 마음이요 만법도 오직 의식일 뿐이다." 존재의 세계는 마음의 반영일 뿐, 실체적으로 존재하는 것은 아무것도 없다는 의미이다.

삼계란 사전적 의미로는 욕계, 색계, 무색계를 말하지만 불교에서는 보통 우주 삼라만상, 천지만물을 통틀어 일컫는 말로 쓰인다. 또 만법萬法이란 일체의 모든 법을 가리킨다. 여기에서 '법法'은 진리, 이치, 사물, 현상은 물론 인간 개개의 존재와 그 행위까지도 다 포괄하는 다양한 개념을 갖고 있다. 결국 이 세상을 구성하는 모든 것이 다 내 마음에 달려 있다는 시각인 것이다. 그렇다고 해서 외부 세계의 객관적 실체를 부정하는 것이 아니다. 오히려 불교는 객관적 실체를 분명하게 긍정하고 받아들인다. 다만 불교가 관심을 갖는 것은 그 객관적 실체 그 자체가 아니라 그것을 어떻게 수용하고 해석할 것인가의 문제이다. 그렇게 인간에 의해 재구성되는 세계를 『대승기신론』은 "마음이 일어나면 갖가지 법이 생겨나고, 마음이 멸하면 갖가지 법이 사라진다(心生則種種法生, 心滅則種種法滅)."[119]고 표현하고 있다.

삼계유심과 관련해서는 신라 원효스님(617-686)의 일화도 빼놓을 수 없다. 원효가 의상과 함께 당나라 유학을 꿈꾸며 밀입국을 시도할 때의 일이다. 압록강 근처에 이르러 무덤 속에서 하룻밤을 보냈다. 전날은 굴속에서 잔 터라 아무렇지 않았는데 무덤에서 자려니 마음이 몹시 뒤숭숭했다. 이때 문득 마음자리를 깨닫게 된다.

알겠도다! 마음이 일어나니 갖가지 법이 일어나고, 마음이 멸하니

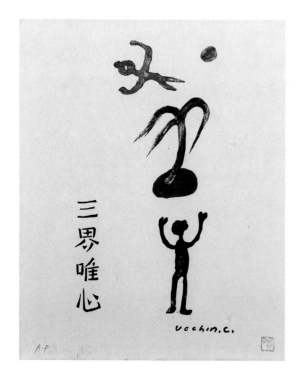

굴속과 무덤이 둘이 아니구나. 삼계는 오직 마음이요, 만법은 오직 의식일 뿐이니, 마음 밖에 법이 없는데 어찌 따로 구하겠는가."[120]

원효는 곧장 당나라 유학을 접고 신라로 돌아와 대중교화 힘쓰며 수많은 저술을 남겼다. 삼계유심은 남종선의 발전에도 막대한 영향을 미친다. 『마조록』의 시중示衆 제1에는 다음과 같은 대화가 나온다.

마조가 대중에게 말했다.

"그대들은 각자 자기의 마음이 곧 부처임을 믿어라. 이 마음이 바로 부처다. 달마대사가 인도에서 중국으로 와 상승의 일심법을 전하여 그대들을 깨닫게 하였다. 그리고 다시 『능가경』을 인용하여 중생의 마음을 확인시킨 것은 그대들이 잘못 알아 이 일심법이 각자에게 있다는 사실을 믿지 않을까 염려했기 때문이다. 그러므로 경에서는 부처가 말한 마음을 근본으로 삼고 문 없는 문을 진리의 문으로 삼는다. 무릇 진리를 찾는 자는 찾는 것이 없어야 한다. 마음 밖에 따로 부처가 없고 부처 밖에 따로 마음이 없다. 그러므로 선이라고 취하지도 말고 악이라고 버리지 말며, 깨끗함과 더러움, 어느 쪽에도 의지하지 말라. 죄의 자성이 공이라는 사실을 깨달으면 어느 순간에도 죄는 있을 수 없나니 자성이란 없기 때문이다. 그러므

로 삼계는 오직 마음이며 삼라만상은 한 개 마음의 흔적이다."121

⇒

〈삼계유심〉의 도판은 해와 새, 나무와 사람이 거의 일직선상에 위치한 구성을 취하고 있다. 다른 도상과 달리 맨 아래에 서 있는 사람이 두 손을 번쩍 들고 있다. 마치 모든 걸 다 떠나보낸 듯, 혹은 다 내려놓은 듯한 모습이다. 마음먹기에 따라 '나'가 상승하여 나무가 되고 새가 되고 마침내 해와 하나가 되는 듯한 구도를 보여준다.

⑩ 평상심시도平常心是道

앞에서는 남전스님과 조주스님의 문답으로 보았으나, '평상심이 도'라고 처음 설파한 인물은 마조선사(709-788)이다. 『경덕전등록』「마조도일」장은 다음과 같이 전한다.

도는 수행을 필요로 하지 않는다. 다만 오염시키지만 마라. 무엇을 오염이라 하는가? 나고 죽는 마음을 일으켜 꾸며대고 취향을 갖는 것은 모두 오염이다. 곧바로 말하면 평상심이 도이다. 평상심이란 꾸밈도 없고, 옳음과 그름도 없고, 취함과 버림도 없고, 연속과 단절도 없고, 천함과 성스러움도 없는 것이다. 다만 지금 가고 머물고 앉고 눕는 행위가 다 도이다.122

평상심이 도란 것은 '지금 이 순간[卽今]'의 이 마음이 그대로 도란 의미이다. 거기에는 꾸밈이 없고, 옳고 그름이 없고, 취하고 버림이 없고, 천하고 성스러움도 없다. 지금 이 순간, 가고 머물고 앉고 눕는 행위가 다 도라고 말한다. 심오하고 거창할 줄 알았던 도를 너무나도

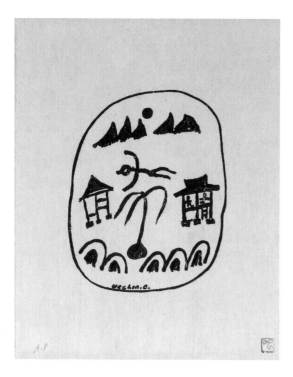

소박하게 단순화시키고 있다. 그러나 그것은 연속됨도 단절됨도 없다고 말한다. 순간 아득해진다.

마조의 '평상심이 도'라는 화두는 불성 사상의 세속화라 말할 수 있다. 불성佛性을 도道로 표현하면서 불성 사상의 현학화玄學化, 중국화가 이루어짐을 볼 수 있는 것이다. 이는 또한 일체개공一切皆空, 곧 필경공畢竟空을 종지로 삼은 우두선牛頭禪 위주의 강동 불교와 마조 사이의 밀접한 관계를 보여준다고 할 수 있다. 강동 불교는 지역적 배경 때문에 위진 이래 현학이 발달했는데 이 영향을 받아 우두선이 노장화老莊化, 현학화玄學化되며, 8세기 전반 이래 남종선과 긴밀한 영향을 주고받았다. 우두선은 도본허공道本虛空, 무심회도無心會道, 상기망정喪己忘情을 주장했으며, 우두선의 명승 남양혜충, 도흠道欽은 마조와 긴밀한 관계를 유지하면서 상호 자양분을 흡수했을 것으로 본다.[123]

이런 점에서 공리공담보다는 실천을 중시하고 관념적인 세계보다는 현실을 중시하는 '평상심시도'의 가풍이 형성된 것으로 보인다. 뿐만 아니라 불교 본연의 정신을 상실하고 귀족화, 지주화 되어 가던 당시의 사찰 환경, 다시 말해 영리 위주의 공·상업을 통해 얻은 이익에 기반한 집단 이기주의에 빠져 있었던 불교에 대한 비판을 담고 있는 것으로 보이기도 한다. 불교의 장원화와 지주화, 귀족화는 당시 불교가 지니고 있었던 사회적 순기능에 비해 많은 폐단을 지니고 있

었다. 어떤 방식으로든 절제와 자기반성이 필요했지만 당시는 이미 승려들 사이에서도 계층화되는 양상이 보이고 있었다.[124]

마조의 '평상심시도'에는 이렇듯 불교의 타락과 일탈을 반성하고 계층화에 일침을 가하면서도 사회 전체에 만연된 계급 모순을 논리적으로 해결하고자 하는 의도가 내재되어 있었던 것으로 판단된다. 이것은 융합과 새로운 모색을 통해 중국 대중 일반에게 친화적인 종교로 변신하고자 했던 노력의 일환이었을 것이다. 마조는 수행의 전통에 일침을 가하는 혁신을 기하고자 했다. 여기서 등장하는 것이 "도는 수행에 속하지 않는다[道不屬修]."는 논리이다.

『경덕전등록』 권28에 의하면 마조는 다음과 같이 선언하고 있다.

도는 수행을 필요로 하지 않는다. 다만 오염되지 않도록 하라. 무엇인 오염인가? 다만 생사의 마음을 내고, 조작하여 취향趣向하려고 하는 것은 모두 오염이다.[125]

마조는 조작하는 마음과 분별심, 생사심을 버리라고 말한다. 그러한 것은 오염일 뿐 도는 그러한 것으로 얻어지는 것이 아니라고 말한다. 그 이유에 대해 마조는 다음과 같이 말하고 있다.

마음 및 경계를 요달한다면 망상은 생기지 않는다. 망상이 이미 생기지 않으면 이것이 무생법인無生法忍이다. 본래 있었으며, 지금도 있기 때문에 수도修道와 좌선坐禪에 의지하지 않는다. 불수不修, 부좌不坐가 바로 여래청정선如來淸淨禪이다.[126]

인용문에서 눈길을 끄는 것은 도道란 본래부터 있었던 것이며 지금도 있다는 말이다. 물론 마조가 말하는 도는 진여, 법성法性, 불성佛性 등을 뜻하며 선종에서 중시하는 자성自性, 심성心性을 표현하는 용어이다. 마조는 그러한 도가 현실을 떠나면 아무런 의미도 지니지 않는다는 점을 깨우쳐 주고자 했다. '평상심이 도'라는 화두는 바로 이러한 마조선사의 사상을 아주 명료하게 보여주고 있다.

⇒

〈평상심시도〉는 해와 산, 새, 집과 나무 등이 방형의 원 안에 가득 판각되어 있다. 원 안의 하단은 형상을 가늠키 어려운 반원형의 구조물 다섯 개가 무게중심을 잡아주고 있다. 언뜻 보면 무덤 같기도 하다. 한 집은 빈집이지만 다른 한 집은 두 개의 다른 창문 안으로 사람의 모습이 어른거린다. 하나의 세상, 하나의 세계가 방형의 원 안에 모두 들어가 있는 구성이다.

집 안에 있는 나 또한 그 세계 속의 하나일 뿐이니, 세계와 나는 둘이 아님을 표현하기 위해 선을 두른 것일까. 일상의 세상, 일상의 삶 속에서 꾸밈도 없이 시비 분별과 취사 선택이 없는 그 마음이 바로 도道라는 것을 방형으로 두른 원으로 상징하는 듯도 하다. 앞에서 보았던 '일중일체다중일 일즉일체다즉일一中一切多中一 一即一切多即一'의 세계를 떠올리게 하는 작품이다.

⑪ 물아일체物我一體

물아일체는 나와 외부 사물이 하나가 된 경지를 말한다. 선에서는 주객미분의 최상승의 경지를 의미한다. 사상적으로는 노장사상에서 근원을 찾을 수 있다. "천지와 나는 함께 생겨났으며, 만물과 나는

하나이다(天地與我並生 而萬物與我爲一)." **127**
라는 『장자』 제물론齊物論의 구절에서 비
롯된 말이다. 이를 승조(374-414)스님이
『조론』에서 인용했는데 이후 많은 불교
사상가들이 인용하면서 선가에 막대한
영향을 미친다. 만물이 평등하여 하나도
다름 없으며[平等一如] 분별 이전의 존재
는 그 자체로 존재하는 실상일 뿐이란
점을 일깨워 준다.

⇒

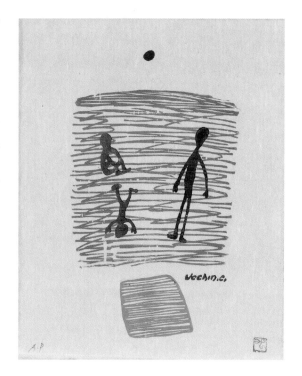

〈물아일체〉는 앉고 눕고 서 있는 듯,
가는 듯한 세 사람이 한 공간에 함께 있
고 위에는 해가 떠 있는 구성을 취하고 있다. 사람들이 있는 공간으
로는 아래로부터 넓은 길이 오다가 뚝 끊어진다. 진리를 상징하는 해
를 향해 이어져야 할 넓은 길이 사람에게까지 이르지 못한 채 끊어진
것이다. 주객미분의 물아일체를 이루었으므로 진리도, 수행도 구할
필요가 없다는 것일까?

⑫ **멸각심두**滅却心頭
『벽암록』 제43칙 '동산은 춥고 더움이 없다[洞山無寒暑]'에서 가져온
제목이다.

동산스님에게 어떤 스님이 물었다.
"추위와 더위가 오는데 어떻게 피하시겠습니까?"

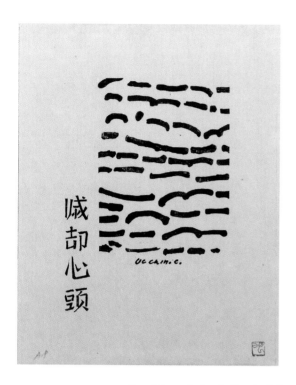

"왜 추위도 더위도 없는 곳으로 가지 않느냐?"

『벽암록』은 이 문답에 대해 황룡오신 스님의 평을 인용하고 있다.

"선을 함에는 굳이 산수山水를 필요로 하지 않는다. 마음이 사라지면 불이 저절로 시원해진다.(安禪不必須山水 滅却心頭 火自涼)"**128**

번뇌와 망상을 없애버리면 불 속에 있어도 저절로 시원해진다는 뜻으로, 마음에 걸림이나 얽매임 없이 자유자재한 삶을 사는 것이 가장 즐거운 삶이라는 말이다. 오신스님의 이 평 또한 당 말기의 두순학杜筍鶴의 시 〈여름날 오공상인의 집에 제함(夏日題悟空上人院)〉에서 3, 4구를 가져와 화두로 활용한 것이다. 이 시의 1, 2구는 "삼복더위에 문 닫아걸고 기운 옷을 한 벌 / 방과 행랑엔 송죽松竹의 그늘도 없노라." 하여, 오공상인이 찌는 듯한 더위에도 문을 닫고 좌선하고 있는 모습을 그리고 있다.

망상을 없애 바깥 대상으로부터 도피하지 않을 뿐만 아니라, 거기에서 한 걸음 더 나아가 그 대상과 합일하여 대상과 내가 일체가 되는 모습이 아닐 수 없다. '멸각심두화자량'이란 이렇듯 '나'와 대상이 하나가 될 때 이루어지는 경계이다.

⇒

〈멸각심두〉는 이 판화 시리즈에서 가장 난해한 작품 가운데 하나

이다. 길이가 엇비슷한 10개 가량의 선을 중첩하여 쌓아 올린 듯 표현한 작품이다. 각각의 선은 길고 짧고, 휘어지고 뻗은 불규칙적인 선과 점들이 연속되며 하나의 선을 이룬다.

마음은 한순간도 멈춤이 없이 작용한다. 멸각심두는 그러한 마음을 멈추고 놓아버리라고 말한다. 하지만 그 마음을 놓아버리기가 쉬울 까닭이 없다. 불규칙적인 선과 점은 이렇게 시시각각 변하는 마음을 표현한 것인 듯도 하다. 그리하여 끊긴 선처럼 그 마음을 쉬고 또 쉬어 끊어내고 끊어내다 보면 대상과 내가 하나 되는 마음의 작용을 표현한 것인 듯도 하다.

⑬ 자등명법등명 自燈明法燈明

석가모니 붓다가 아난다에게 남긴 마지막 유훈 가운데 하나이다. 부처님이 죽림촌竹林村에서 마지막 안거를 날 때였다. 병에 걸려 심한 고통을 겪고 난 뒤, 아난다는 부처님께서 아무런 언질도 없이 열반에 드실 리가 없다고 생각하며 안심하고 있었다고 말씀드린다. 그러자 부처님은 감춰 놓은 가르침은 아무것도 없다며, "너희들은 자기 자신을 등불로 삼고 자신을 귀의처 삼아 머물고(自燈明 自歸依), 남을 귀의처로 삼아 머물지 마라. 법을 등불로 삼고 법을 귀의처로 삼아 머물고(法燈明 法歸依), 다른 것을 귀의처로 삼아 머물지 마라."고 설하신다. 나 스스로 갖추고 있는 밝은 등불인 자성自性, 곧 불성佛性을 귀의처로 삼고 부처님이 밝혀 놓은 가르침[法]을 귀의처로 삼아 정진하라는 말씀이다.

⇒

〈자등명법등명〉은 언뜻 보아도 제목과 전혀 어울리지 않는 도상

이다. 해와 새, 두 나무 사이에 있는 탄생불과 그 아래의 코끼리, 연꽃이 피어있는 연못까지 그 어느 것도 관련이 없어 보인다. 오히려 부처의 탄생설화를 그대로 재현한 모습이다. 중생 교화의 시기를 기다리며 도솔천에 머물던 호명보살이 때가 이르자, 흰 코끼리를 타고 마야부인의 태중에 들었다가 룸비니 동산의 무우수無憂樹 나무 아래에서 태어나, 천상천하 유아독존을 선언하는 모습을 재현하고 있기 때문이다.

하지만 석가모니 붓다야말로 스스로를 의지해 깨달음을 이루었으므로, 작가가 부처님의 행이야말로 '자등명법등명'의 표본이라 생각했던 것은 아닐까 조심스럽게 추측해 본다.

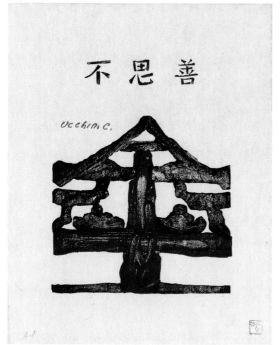

⑭ 불사선不思善

육조 혜능선사(638-713)의 법어집 『육조단경』에 나오는 불사선불사악不思善不思惡을 축약한 구절이다.

오조 홍인선사가 한밤중에 혜능에게 법을 전하며 그 증거로 옷과 발우[衣鉢]를 주고 당장 떠나게 하였다. 그러자 대중

들이 오조의 법이 혜능에게 넘어감을 알고 의발을 빼앗으려고 혜능의 뒤를 쫓았다. 그 가운데 혜명慧明이란 자가 있어 끝내 대유령까지 쫓아 왔다. 그때 혜명을 절복시키고 혜능이 물은 것이 바로 이 구절이었다.

"선도 생각지 않고 악도 생각지 않는[不思善不思惡] 바로 그때에 혜명 상좌 그대의 본래 모습[本來面目]은 무엇인가?"[129]

이 물음에 혜명은 그 자리에서 깨달음을 얻었다고 한다.

분별과 집착을 멀리하라는 뜻이다. 이것은 『무문관』 제23칙에서 불사선악不思善惡이란 항목으로도 나온다. 내용은 같다. 선도 악도 생각하지 않는 바로 그때 그대의 본래 모습이란, 선악이란 개념이 생기기 이전의 분별과 망상이 떨어진 궁극적인 자리를 의미한다. 무상無常한 현실 속에서 보면 궁극적인 의미에서 선악이란 절대 개념이 아니다. 시대와 문화적 환경에 따라 끊임없이 변해왔으며, 앞으로도 계속 변할 수밖에 없다. 그런데도 인간은 선악의 개념에 빠져 휩쓸리거나 부림을 당하고 있다. 존재의 본질적 모습을 통찰하지 못하기 때문이다.

⇒

〈불사선〉은 나무와 산, 나뭇가지에 앉아 좌선하는 모습을 마치 한 그루의 나무를 표현한 것처럼 융합하고 있다. 혹은 외기둥의 정자를 묘사한 듯도 한데 둘 다 좌우대칭을 취하고 있다. 선도 생각지 않고 악도 생각지 않으므로 어느 한쪽으로도 치우침이 없다는 작가의 의중이 보이는 듯하다.

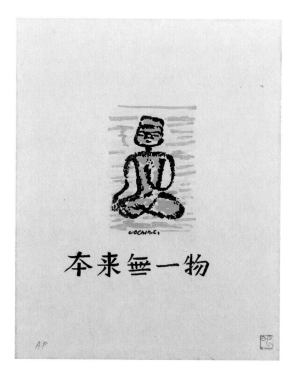

本来無一物

⑮ 본래무일물本来無一物

본래 하나의 물건도 없다는 뜻으로, 아무것에도 집착하지 않는 청정한 마음 상태를 말한다. 육조 혜능의 게송에서 유래되었다. 앞의 '⑭ 불사선'이 나오기 이전의 이야기이다. 오조 홍인선사가 자신의 법을 물려줄 때가 되었음을 알고, 제자들에게 각기 깨달은 바를 게송으로 지어 벽에 붙여 놓으라고 일렀다. 이에 교수사教授師로 제자들을 이끌고 있던 신수 스님이 게송을 올렸다.

몸은 보리수요
마음은 명경대明鏡臺와 같으니
부지런히 털고 닦아
먼지와 때가 끼지 않도록 해야 하리.
(身是菩提樹 心如明鏡臺 時時動拂拭 勿使惹塵埃)

신수의 게송을 본 제자들은 다 같이 찬탄하며 감히 글을 지어 올리지 못했다. 그러자 이때까지도 무명의 행자로 방아나 찧고 있던 혜능이 나섰다.

보리는 본래 나무가 아니요
명경 또한 대臺가 아니다.

본래 하나의 물건도 없는데

어느 곳에서 먼지와 티끌이 일어나리오.

(菩提本無樹 明鏡亦非台 本來無一物 何處惹塵埃)

근본 성품을 보았다면 불성의 자리가 본래부터 공적空寂함을 보았을 것이니 그대로 한 물건도 없다[無一物]. 공적한 본래의 자리는 집착과 분별, 망상과 헤아림이 사라진 자리이다. 명경이니, 먼지니, 때니 하는 분별이 일어날 까닭이 없다. 먼지와 때[塵埃]가 모여 대臺를 이룸이니 우리 마음속의 분별[受想]이 고정관념[臺]을 이룸과 같다. 분별을 내려놓으면 공적이 절로 온다.

오조 홍인선사는 이 게송으로 혜능의 법기法器를 보았다. 그리고 교수사였던 신수 대신 무명의 행자였던 혜능에게 의발을 전한다.

⇒

〈본래무일물〉은 가부좌한 불상만 덩그러니 표현되어 있다. 노란 색상을 입힌 것을 보면 진금색의 상호와 후광을 표현한 것으로 보인다. 그러나 '본래무일물'의 경계에서 본다면 부처란 분별도 망상일 뿐이다. 불상은 더욱 그렇다. 그럼에도 불상을 그려 넣은 것은 무슨 까닭일까? 부처란 생각, 깨달음이란 분별까지도 떨쳐 버리는 게 참다운 깨달음이라는 것을 역설적으로 보여 주려는 의도인 듯하다.

⑯ 일묵여뢰一默如雷

한 번의 침묵이 천둥과 같다는 의미이다. 『유마경』 「입불이법문품」은 보살이 '둘이 아닌 법문[不二法門]'에 들어가는 길에 대한 문답으로 이루어진다. 자리에 함께한 삼십여 명의 보살들이 차례로 자신

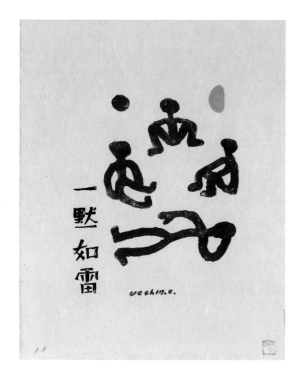

이 생각하는 불이법문을 말하고 나자, 마지막으로 문수보살이 불이법문에 대한 자신의 견해를 밝힌다.

"일체의 법에 있어서 말로 주고받음이 없으며, 보일 것도 없고 알릴 것도 없어 모든 문답을 벗어나는 것, 이를 불이법문에 들어감이라 하겠습니다."

그리고 문수보살이 유마거사에게 묻는다.

"인자仁者께서는 어떠한 것을 보살의 불이법문에 들어가는 것이라고 하겠습니까?"

유마힐은 묵묵히 말이 없었다. 그러자 문수보살이 찬탄하여 말하였다.

"훌륭하고 훌륭합니다. 문자와 언어까지 있지 아니함, 이것이 참으로 불이법문에 들어가는 것입니다."

유마거사는 대답 대신 침묵을 택했다. '둘이 아님[不二]'을 말하는 순간 이미 이분법으로 분별할 수밖에 없는 언어의 역설을 알기에 입을 닫은 것이다. 그러자 문수보살은 '유마의 침묵'을 극찬한다. 많은 대중들이 각자가 생각하는 불이법문의 내용에 대해 밝혔지만 유마거사가 대답하지 않고 침묵함으로써 논리와 사변의 함정을 초월한 이 내용이 『벽암록』 제84칙에서 화두로 제시되고 있다. 불이법문을 들려준 설두화상이 물었다.

"유마거사가 무슨 말을 했는가!"

설두화상이 다시 말했다.

"완전히 파악[勘破]해 버렸다."[130]

불이법문을 체득한 견해와 안목을 점검하는 문답이다. 불이란 선악, 시비, 생사 등 일체의 상대적이고 이원론적인 차별심을 없애는 것이다. 불이법문은 세상을 이분법적으로 보지 않는다는 내용과 그것을 인식하는 것은 가능하지만 논리적으로 설명하면 언어라는 함정에 빠지게 된다는 점을 알려 준다. 세상은 천차만별이지만 불성의 입장에서는 분별이 있을 수 없다. 모든 것은 인연 따라 생겼다가 인연이 다하면 사라지는 연생연멸緣生緣滅이다. 공적空寂한 이 불성의 경계를 분별과 집착의식으로는 체득할 수 없다. 구분 없는 본질의 평등성을 인식하는 불이不二의 깨달음만이 무분별의 이치에 부합한다. 불이의 세계는 열반의 세계이며 자유의 세계이다. 공空과 중도中道를 체득하고 이를 통해서 반야의 지혜로 일체의 자취나 흔적이 없는 깨달음의 삶을 사는 것, 이것이 보살이 불이법문에 들어가는 것이라 하겠다.

⇒

〈일묵여뢰〉는 누워 있는 한 사람과 제각각의 자세로 앉아 있는 세 사람, 그리고 해와 달이 양쪽에 떠 있는 도상이다. 시간의 흐름[해와 달]과 그 시간 속에서 편안하고 자유로운 상태에 있는 인간 군상을 표현한 것으로 보인다. 혹은 해와 달을 한 화면 속에 나란히 배치함으로써 '지금 이 순간'을 상징한 듯도 하다. 분별이 떠난 세계에서는 시간의 흐름조차 무의미하다. 나와 너의 분별이 없고 옳고 그름

이 사라진 공간은 누구나 다 평등한 세계이다. 『유마경』 「제자품」에서 유마거사는 말한다.

"인자여, 마음에 높고 낮음이 있고, 부처님의 지혜에 의지하지 않기 때문에 이 국토가 청정하지 않다고 보는 것입니다. 사리불이여, 보살은 일체중생에 대해서 평등합니다. 깊은 마음이 청정하여 부처님의 지혜에 의지하면 이 불국토가 청정함을 볼 수 있습니다."131

분별하는 마음은 경계를 만든다. 경계가 있으면 부딪힌다. 부처님의 지혜에 의지할 때 일체중생에게 평등할 수 있다는 것은 성심聖心과 무심無心의 경지에 들어서 분별심을 내지 않는 것이다. 마음에 걸림이 있으면 평등할 수도 비울 수도 없다. 분별심을 없애는 것이 성심과 무심이고, 높고 낮음이 있는 마음은 분별심과 세속심이다. 분별심과 세속심으로는 자유로울 수 없으며, 일체를 포용할 수 없다. 〈일묵여뢰〉는 이것을 그림으로 표현하고 있다. 자유와 무심, 성심과 포용의 정신이 나타나 있다.

⑰ 미기축물迷己逐物

스스로 혼미하여 바깥의 사물을 쫓는다는 뜻으로 『벽암록』 제46칙 '경청선사의 빗방울 소리(鏡淸雨滴聲)'에 나오는 구절이다. 경청은 도부선사(868-937)와 동일 인물이다. 경청스님이 수행자에게 물었다.

"문밖에서 들리는 소리가 무슨 소리인가?"
"빗방울 소리입니다."
그러자 경청스님이 말했다.
"중생이 전도되어 스스로 혼미하니 사물[빗소리]만 쫓아다니는구

나(衆生顚倒 迷己逐物)."[132]

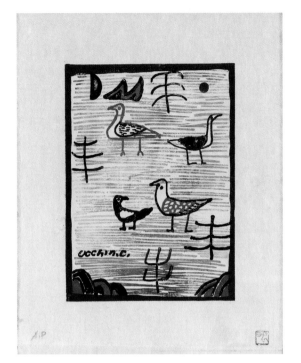

물질인 대상에 정신이 팔려 자기를 잃고 헤맨다는 뜻이다. 다른 말로는 미진 축망迷眞逐妄이라고 한다. 망상에 빠지면 진리를 잃고 헤맨다. 중생들은 전도된 생각에 사로잡혀 살기 일쑤다. 자기 자신을 잘 알지 못하는 것은 물론 주객이 뒤죽박죽되어 한낱 객에 불과한 대상의 노예가 되어 있는 것을 의미한다.

⇒

〈미기축물〉의 도상은 사각형의 굵은 테두리 안에 해와 달, 산과 나무가 있고 두 쌍의 세가 위, 아래에서 노니는 모습을 회화처럼 구성하고 있다. 위의 쌍은 서로 다른 방향으로 가고 있는데, 아래의 한 쌍은 사랑을 나누며 한쪽으로 나란히 걷는 모습이다. 사랑을 나누는 새와 다툰 듯 헤어지는 새의 모습, 사물의 겉모습만 보고 그들을 판단하는 인간의 미혹함을 표현하고자 한 것일까? 사각형의 굵고 진한 테두리는 인간의 굳은 고정관념을 드러낸 듯도 하다.

⑱ 노파불견불老婆不見佛

노모불견불老母不見佛이라고도 한다. 인도 사위성舍衛城의 모든 사람들이 부처님을 보려고 물밀 듯 한길로 나오는데, 성城 동쪽에 있는 한 노파가 부처님을 안 보려고 문을 닫고 두 손으로 눈을 가렸다. 그

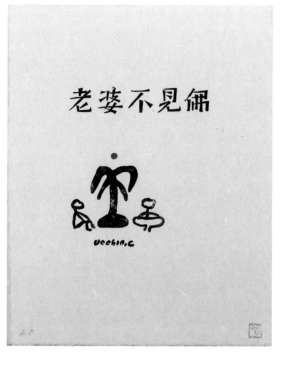

랬더니 열 손가락 끝마다 부처님이 뚜렷이 나타났다고 한다. 참 부처[불성]를 누구나 다 갖고 있다는 것을 알려주는 이야기이다. 자성불自性佛에 비추어보면 석가여래의 형상으로 된 몸은 참 부처가 아니다. 손가락 끝마다 부처님이 나타났다는 것은 마음으로 부처의 가르침을 따르고 몸으로 부처의 행을 행하면, 눈을 감고 뜨는 것이나 손가락을 들고 내리는 것 모두가 참 부처의 일이란 것을 의미한다. 부처의 일이 일어났다는 것은 그의 몸에 그대로 부처가 출현한다는 것을 뜻한다.

⇒

〈노파불견불〉은 해와 나무, 그리고 나무 양쪽에 앉아 있는 두 사람으로 간략하게 표현되어 있다. 자신을 바라보는 인물을 외면하며 오로지 선정에 들어있는 듯한 노파(?), 아마도 위 이야기에서 부처님을 보지 않았던 그 노파일 것이다. 노파가 보든 안 보든 여느 때와 다름없이 해는 솟아올랐고, 자연[나무] 또한 그대로이다. 억지로 찾아가 본다 해도 다름없는 세상, 다름없는 부처일 뿐이다. 눈 감으나, 눈을 뜨나 내 마음속 부처를 찾으면 그뿐, 달리 부처가 없으니 수고하여 부처를 볼 까닭이 없다.

⑲ **이심전심**以心傳心

마음으로 마음을 전한다는 뜻이다. 중국 송宋나라의 도언道彦이라는 사문이 지은 『전등록』에 처음 나타나는 이야기이다. 석가모니불이래 조사들의 법맥과 법어를 기록하며, 석가모니불이 마하가섭에게 말이 아닌 마음으로 불교의 진수眞髓를 전했다는 것인데, 『무문관』이나 『육조단경』에도 같은 이야기가 있다. 특히 송나라의 사문보제普濟가 저술한 『오등회원五燈會元』은 다음과 같이 기록하고 있다.

어느 날 석가세존이 제자들을 영취산에 모아놓고 설법을 하였다. 그때 하늘에서 꽃비가 내렸다. 세존은 손가락으로 연꽃 한 송이를 말없이 집어 들고[拈華] 약간 비틀어 보였다. 제자들은 세존의 그 행동을 알 수 없었다. 그러나 가섭만이 그 뜻을 깨닫고 빙그레 웃었다[微笑]. 그제야 세존도 빙그레 웃으며 가섭에게 이렇게 말했다.
"나에게는 정법안장正法眼藏과 열반묘심涅槃妙心, 실상무상實相無相 미묘법문微妙法門, 불립문자不立文字 교외별전敎外別傳이 있다. 이것을 너에게 주노라." **133**

이렇게 하여 불교의 진수는 가섭에게 전해졌다. 선불교의 법맥을 정당화하기 위해 꾸며진 이야기란 비판도 있지만 세존이 가섭에게 마음 법을 전한 '삼처전심三處傳心'의 대표적인 일화이다.
⇒

〈이신전심〉은 마치 회화를 연상케 하는 구성을 보인다. 방형의 긴 사각형 밖 위에는 산이 있고 그 위에 해와 달이 떠 있다. 사각형의 아래로부터 꼭대기까지 넓게 난 큰길을 사이에 두고 왼쪽 위에는 불상

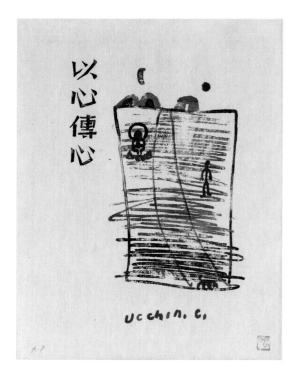

이 있고, 우측 중간쯤에서는 사람이 길을 향하는 듯 걸어 나오고 있다. 둘이 아닌 하나의 진리를[해와 달] 향하는 길은 늘 넓게 열려 있다. 도상에서의 그 길은 부처에게도 나에게도 똑같이 진리를 향해 곧장 열려 있다.

다만 우리 인간은 미혹에 빠져 있어 볼 수 없는 길이다. 부처의 마음과 나의 마음이 하나가 된다면, 다시 말해 이심전심이 되는 순간 우리는 당당하게 그 길의 주인공이 될 것이다. 그러나 아직은 중생이기에 저 길에 들어서지 못하고 있는 모습, 무명에 쌓인 중생의 실상을 표현한 것이 아닐까 싶다.

⑳ 직지인심直指人心

사람의 마음을 곧바로 가리킨다는 뜻으로, 눈을 외계로 돌리지 말고 자기 마음을 곧바로 잡을 것, 즉 생각하거나 분석하지 말고 직관으로 파악하라는 것이다. 교외별전, 불립문자, 견성성불과 함께 선종의 주요 교리를 이루는 용어이다. 흔히 직지인심 견성성불로 표현된다. 모든 중생은 불성을 갖추고 있어 직

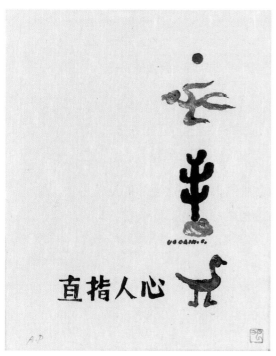

접 마음을 수행하면 누구나 부처가 될 수 있다는 뜻이다. 선종의 초조 달마와 2조 혜가慧可와의 문답에서 유래하였다.

혜가가 달마에게 불도를 얻는 법을 묻자 달마는 한마디로 마음을 보라고 대답하였다. 마음이 모든 것의 근본이므로 모든 현상은 오직 마음에서 일어나고 마음을 깨달으면 만 가지 행을 다 갖추게 된다는 것이다.

⇒

〈직지인심〉은 백지의 화폭의 우측 맨 위부터 해, 새, 나무, 새가 일직선으로 판각된 구성을 취하고 있다. 보는 순간 생각할 필요도 없이 해는 해, 날고 있는 새는 나는 새, 나무는 나무, 새는 새의 형상이 그대로 마음에 새겨진다. 보는 이의 마음에 어떤 생각이 들어있다 해도 눈에 들어오는 현상을 속일 수 없는 담백한 구도다. 눈에서 속임이 없으니 마음 또한 실상으로 곧장 들어간다. 직지인심을 화면 속에 그대로 구현한 모습이 아닐 수 없다.

㉑ 마전작경磨磚作鏡

마전성경磨磚成鏡이라고도 한다. 벽돌을 갈아서 거울을 만든다는 뜻으로, 본질을 외면하고 형식에 치우치면 뜻을 달성할 수 없으며, 헛수고에 불과하다는 점을 깨우쳐 주는 선화이다. 마조선사와 그의 스승 남악회양(677-744)의 대화로 『마조록』에 실려 있다. 마조스님이 젊은 날 회양선사의 회중에서 수행할 때였다. 회양선사가 좌선에 몰두하고 있는 마조스님에게 물었다.

"좌선은 무엇을 하려 하는가?"

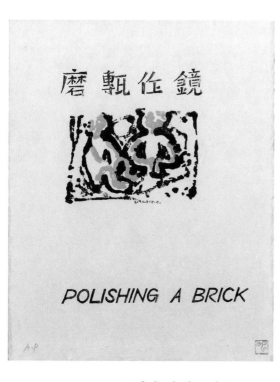

磨塼作鏡

POLISHING A BRICK

AP

"부처가 되려고 합니다."

회양선사는 더 묻지 않고 벽돌을 가져와 갈기 시작했다. 마조가 이 모습을 보고 어이가 없어 물었다.

"벽돌을 갈아서 어쩌려 하십니까?"

"거울을 만들려고 하네."

"벽돌을 간다고 거울이 되겠습니까?"

"벽돌을 갈아 거울이 되지 못한다면 좌선을 해서 어떻게 부처가 되겠는가?"

"그러면 어떻게 해야 합니까?"

"소가 수레를 끌고 가다가 가지 않는다면 수레를 때려야 하겠는가, 소를 때려야 하겠는가?"

마조스님은 이 말에 크게 깨우치고 자리에서 일어났다.

⇒

〈마전작경〉의 도판은 마치 벽돌 같은 사각형의 테두리 안에 두 인물이 앉아 있는 모습을 하고 있다. 한 사람은 좌선의 형태를, 또 한 사람은 그를 바라보는 형상이어서 선화 속의 마조스님과 회양선사를 그대로 구현한 듯한 느낌이다.

㉔ 정전백수자庭前柏樹子

한자 그대로, '뜰 앞의 측백나무'란 뜻이다. 일반적으로 '뜰 앞의 잣나무'로 번역되고 있지만 여기서는 원어에 맞추어 뜰 앞의 측백나

무로 번역했다. 의미상에는 차이가 없다. '끽다거喫茶去'와 더불어 조주스님(778-897)의 유명한 공안으로 『조주록』 12화에 나온다. 조주스님이 상당하여 법문을 설할 때 한 스님이 물었다.

"달마대사께서 서쪽에서 오신 뜻[祖師西來意]이 무엇입니까?"
"뜰 앞의 측백나무이니라."
"화상께서는 경계로 사람을 가르치십니까?"
"나는 경계로 사람을 가르치지 않는다."
그러자 학인이 다시 물었다.
"달마대사께서 서쪽에서 오신 뜻이 무엇입니까?"
"뜰 앞의 측백나무이니라."

달마대사가 서쪽에서 온 뜻을 물으니 조주스님은 '뜰 앞의 측백나무'라 답한다. 학인은 경계(= 뜰 앞의 측백나무)로 가르치냐며 다시 똑같은 질문을 던진다. 그러자 조주스님은 자신은 경계로 사람을 가르치지 않는다며 다시 '정전백수자'라 답한다. 지말경계가 아닌 본분사로 보아도 '뜰앞의 측백나무'란 것이다.

그러나 '측백나무[경계]'에 매이면 본분사는 볼 길이 없다. 불교의 본질이 무엇인가, 다시 말해 불법의 대의大意가 무엇이냐에 대한 질문과 대답이다. 논리적으로는 이해하기 어렵지만 조주스님의 또 다른 화두인 '끽다거'와 함께 '평상심이 도'라는 마조스님의 사상을 잘 계승하고 있다고 평가되는 화두이다.
⇒
〈정전백수자〉를 작가는 해와 새, 중앙의 둥근 나무와 그 아래 두

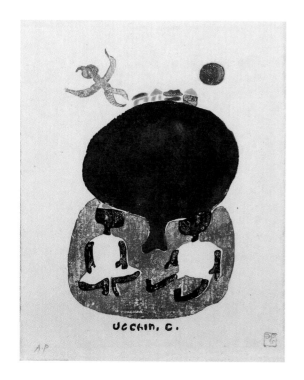

사람, 그리고 둥근 대지로 표현하고 있다. 정전백수자라는 화두가 만들어지는 그 순간을 표현한 것으로 생각되는 도상이다.

지금까지 살펴본 바와 같이 목판화의 주요 내용은 주로 경전과 선사어록에서 가려 뽑은 주제들이다. 경전은『아함경』을 비롯해 남종선의 소의경전으로 대중적인 지지를 받은『금강경』과『유마경』그리고 동북아 불교사상의 전개에 막대한 영향을 미친『화엄경』등의 대승경전이 활용되고 있다. 조사어록으로는『육조단경』과『전등록』·『무문관』·『벽암록』·『오등회원』·『조주록』·『지월록』등이 활용되었다. 무학대사와 이성계의 설화인 '부처와 돼지'도 소재로 쓰이고 있는데 이 또한 유심론적 선사상과 직결되어 있다.

각각의 도상에서 드러나듯이 장욱진은 원융과 자유, 일상성 속의 통일성, 통일성 속의 다양성이라는 선의 본질을 자연을 소재로 표현하고 있다. 선의 세계는 형식을 무시하는 것이 아니라 본질이 무엇인가를 통찰하는 것이다. 때문에 늘 깨어 있는 의식으로 세상을 관조하는 것을 중요시한다. 또 그러한 정신을 회화로 드러내기 위해서는 일상적인 표현 방식만을 고집할 수 없다.

이런 점에서 본다면, "선화禪畵의 본질은 깨달음의 과정인 동시에 깨달음의 표현인 것이다. 이러한 점에서 선화를 그린다는 것의 의미

는 결국 진리의 세계에 맞닿아 있다. 장욱진에게 그림이란 바로 이런 맥락이었다. 내면세계를 표현한다는 점에서 서구 모더니즘의 미학과 맥을 같이 하면서도 모더니즘의 예술개념과는 다른 점이 이 부분인 것이다."라는 평가에 동의하지 않을 수 없다.[134] 그는 구도자적 정신세계를 지니고 그 속에서 노닐고 있었지만, 그 정신세계를 표현하는 수단이 바로 그림이었던 것이다.

3. 목판화에 나타난 선적 표현

유무상즉有無相卽

장욱진 탄생 100주년 기념전에서 '선이란 무엇인가'를 주제로 전시했던 목판화 작품들을 보면 몇 가지 특징이 있다. 이는 그의 작품 전체에서 나타나는 경향이라고 말할 수도 있지만, 특히 선화禪畵의 성격을 지닌 작품들에서 더 두드러지는데, 화면의 소재들이 사람, 나무, 산, 새, 해와 달 등으로 구성된다는 것이다.

〈선이란 무엇인가〉란 판화는 나무 아래의 사람과 나무 위의 해를 단순하게 표현하고 있으며, 〈선 아님이 없다〉는 나무 아래의 두 사람과 나무 위의 두 마리 새, 그리고 태양으로 처리하고 있다. 표현형식은 조금 다르지만 〈삼계유심〉 역시 사람, 나무, 새, 해가 등장한다. 〈미기축물〉은 나무와 새, 그리고 산과 해를 지극히 단순하게 표현하고 있으며, 〈일일시호일〉은 사람, 산, 새, 해를 단순하게 묘사하고 있다. 이들 판화는 모두가 마치 어린아이가 그린 듯한 단순함과 얇은 선으로 묘사하고 있다는 점이 특징이다.

장욱진의 이와 같은 묘사 기법은 서구적인 방법을 주체적으로 수용해 자기화시켰다는 평가를 받고 있다. 이러한 평가는 목판화를 통해서도 여실하게 살펴볼 수 있다. 목판화에 나타난 장욱진의 정신세계가 매우 동양적이면서도 선적인 직관과 단순함, '지금 이 순간'이라는 현재성을 중시하고 있다는 점을 쉽게 발견할 수 있는 것이다. 이러한 장욱진의 세계를 정영목은 "깨달음을 얻기 위해 붓을 든 선승" 같다고 표현하고 있다.

예술을 향한 작품들이 서구의 미술 개념이며 모더니즘이었던 반면 장욱진은 예술을 뛰어넘어 도에 다다르려 한 것이다. 이 점에서 장욱진은 불법佛法에 연결되어 있다. 도를 이루기 위해 출가를 하고 수행을 하거나 깨달음을 얻기 위해 붓을 든 선화의 선승처럼 장욱진에게 있어 그림은 깨달음을 얻는 자신에게 가장 적합한 방법이었던 것이다.[135]

자신의 사상을 화폭으로 표현하는 수행자와 같다고 바라본 것이다. 뿐만 아니라 정영목은 여기에서 한 발 더 나아가 장욱진이 청소년 시절 만공선사와 친밀한 관계를 가졌었다는 점에 주목하여, "'그림을 어떻게 가르쳐, 제가 해야지'라고 하는 그의 말처럼 선불교의 득도개념을 닮아 있다. … 이러한 장욱진의 스스로에 대한 물음은 바로 만공선사의 화두이던 '참된 나'였다."[136]고 단정하였다.

장욱진에 대한 이러한 평가들은 무엇보다도 그의 작품이 동양적 세계관에 기반하고 있다는 점에서 기인할 것이다. 그리고 이러한 정신은 노장사상의 영향을 받은 '도법자연'이란 문구나 선불교의 극치

라 평가받는 '평상심이 도'라는 구절에 함축적으로 표현되어 있다고 생각한다. 중국철학에서 궁극적 형이상학으로 인식되는 도道는 현실세계나 자연의 법칙을 벗어나 존재하지 않는다는 것이 노장사상의 입장이었다. 이러한 사상은 불교의 반야사상과 융합하여 유무상즉有無相卽의 불교사상으로 완성된다. 이것이 남종선에 이르러 '평상심이 도'라는 수행철학으로 꽃을 피운 것이다.

장욱진의 목판화에 많이 나타나는 화두는 주로 공안집『무문관』에서 나온 것인데, 이 책은 특히 유무상즉의 논리가 중핵을 이루고 있다. 그렇다면 선불교의 유무상즉의 개념은 장욱진의 목판화에 어떻게 투영되어 있을까?

유有란 범어 bhāva의 한역으로 '존재'를 뜻한다. 불교에서는 이 존재로서의 유를 매우 다양한 의미로 사용한다. 첫째는 이숙異熟의 과체果體를 이끄는 업의 의미로 쓰고 있으며,137 둘째 중동분衆同分과 유정有情의 오온의 의미로, 셋째 일체의 유위법의 총칭으로, 넷째 결생심 및 그 권속들을 유라고도 하며, 다섯째 후유後有를 이끌 수 있는 생각을 유라고 하며, 여섯째 업과 이숙을 유라고 하기도 한다.138 업에 의해서 윤회하는 모든 존재의 각양각색의 모습에 유라는 단어139를 붙이고 있는 것이다.

이에 반해 무無의 개념은 범어에서 비유非有와 무無, 무소유無所有 등으로 표현된다. 주로 존재하지 않는 것, 즉 존재하지 않음을 나타낼 때 쓰인다. 이러한 무의 개념은 지멸止滅, 또는 열반(nirvāna)을 의미할 때 종종 쓰인다.『중론』에서는 생生 또는 생기生起의 반대가 되는 무생無生이라 하여 일어날 수 없는 것, 또는 성립할 수 없는 것을 의미할 때 사용된다.

그러나 선에서 주로 쓰는 무의 개념은 앞에서 말한 윤회하는 모든 존재란 의미의 유有에 반대되는 개념의 무위법無爲法과 무루법無漏法, 열반을 총칭한다. 또 오관으로 경험하기 이전의, 또는 언어로 개념화되기 이전의 순수한 인간의식의 상태를 의미하기도 한다. 그런데 이러한 순수의식의 상태는 의식이 주관[見分]과 객관[相分]으로 나누어지기 이전의 무분별의 체體를 의미하는 무자성無自性140의 상태이다.

이는 화두 즉, 공안의 요체가 무분별지에 의한 답을 요구하는 것임을 짐작케 한다. 선의 공안에서 유무를 분별하는 의식의 타파와 고정된 법에 대한 인식의 타파를 적극적으로 유도하고, 이어서 상즉相卽의 논리로써 유무의 복원이 가능한지 질문하는 것도 이 때문이다.

상즉이란 서로 대립하는 2개의 사실과 현상이 서로 융합하여 차별 없이 일체가 되는 것을 의미한다. 법계의 본체[體]와 작용[用]인 절대[一]와 현상[多]이 서로 녹아서 장애 없이 관계하면서 작용하는 것이다.141 이런 유무의 상즉 관계는 초기불교 이래 대승불교에 이르기까지 중도로 표현되어 왔다. 중도는 2개의 대립적인 현상이 대립하지 않고 관계緣를 갖고 있음을 밝힌 불교사상이다. 단斷과 상常의 두 가지 견해와 유와 무의 2변을 떠나 치우치지 않는 중정中正의 도道가 중도인 것이다.

선종은 이러한 단상 2견과 유무의 2변을 떠난 중도의 논리를 도, 또는 대도라고 표현한다. 또한 이 도를 이미 갖추어진 불성, 즉 본래면목이라고 본다. 선이 번뇌를 털어내어 부처의 성품을 드러내는 것이 아니라, 본래 부처인 자기의 성품을 보라고 강조142하는 것도 이 때문인 것이다.

본래 부처인 자신의 성품을 직시하라는 선종의 풍토는 중국 선종의 초조인 달마대사로부터 시작된다. 달마는 『이입사행론二入四行論』에서 다음과 같이 말하고 있다.

무릇 도에 들어감에는 이理로 들어가는 것과 행行으로 들어가는 두 가지의 길이 있다고 한다. 이치[理]로 들어가는 것은 가르침을 담고 있는 전적의 이치를 깨닫는 것으로 이치로 들어가는 길은 범부와 성인이 모두 진리의 성품을 지니고 있지만 단지 객진의 번뇌에 의해서 덮여 있을 뿐이니, 언교言敎에 떨어지지 않으면 진리의 명상冥狀을 곧 깨달아 무분별의 고요한 명칭 없음에 들어가는 것이다.[143]

언교에 떨어지지 않아야 이理로 들어간다는 것은 언설에 분별심을 갖지 말라는 뜻이다. 앞에서 본 혜능선사의 "보리는 본래 나무가 아니요/ 명경 또한 대臺가 아니다/ 본래 하나의 물건도 없는데/ 어느 곳에서 먼지와 티끌이 일어나리오."라던 게송과 일맥상통한다. 청정한 불성이 본래 구족되어 있기 때문에 그것을 바로 깨치면 모든 것을 이루게 된다는 의미이다.

후대의 황벽선사(?-850)는 상당법어에서 다음과 같이 말하고 있다.

마음 그대로가 부처다. 위로는 모든 부처님으로부터 아래로는 꿈틀거리는 벌레에 이르기까지 다 부처의 성품이 있으니, 마음의 본체는 한 가지이다. 그러므로 보리달마께서 서쪽으로 오시어 오직 일심의 법만을 전하셨으니 일체중생이 본래 부처임을 바로 들

어 보여주셨다. 그것은 선禪을 수행하는 것으로 얻어지는 것이 아니다. 다만 지금 그대의 마음을 돌이켜 자신의 본성을 보아야 할 것이되 특별히 다른 것은 구할 것이 없다.[144]

황벽스님은 회광반조廻光返照하여 본래 갖추어져 있는 본래의 성품을 바로 보아야[卽見] 할 것을 강조하고 있다. 이와 같이 깨달음 또는 본래 마음이란 중도 상즉의 이치를 보는 것이며, 정正과 계합하는 것이라는 게 선사들의 한결같은 주장이다. 달리 말하면 유무의 분별이 사라진 자리에서 대상을 보는 것이라 할 수 있다. 유무 분별을 떨쳐낸 자리에서는 절대와 현상 그대로가 절대가 된다. 조사선의 평상심시도平常心是道를 가르친 마조선사는 다음처럼 말한다.

도란 닦을 필요가 없다. 오직 오염되지만 말라. 어떤 것이 오염인가? 나고 죽는 마음으로 취하거나 향하거나 조작하는 이것 모두가 오염이다. 도를 알고자 하는가? 평상심이 바로 도이다. 왜 평상심이 도라고 하는가? 여기에는 조작과 시비, 취사와 단상, 범성凡聖이 없기 때문이다.[145]

마조스님이 제시하는 도란 특별히 다른 곳에 존재하는 성스러운 것이 아니다. 마조는 일상성으로부터 떠나 있는 것이 아닌 평범한 현재 그대로의 마음을 보라고 강조한다. 분별이 떨어진 정正과 중中의 마음을 평상심이라고 본 것이다.

목판화에 나타난 선의 세계

이런 유무상즉론을 고려하면 장욱진의 판화에 나타난 선의 세계는 현상과 본질을 구분하는 것과는 거리가 멀다. 오히려 미학의 본질을 추구하는 화가의 사상이 극단적이고 단순하게 표현되어 있다.

⑰〈미기축물〉(자신에 미혹하여 대상에 빠지다)을 보면 산과 태양, 새와 나무만으로 표현되어 있다. 이러한 내용은 얼핏 보아서는 난해하기 그지없다. '미기축물迷己逐物'이란 자신의 정체성을 망각하고 대상에 이끌려 사물을 있는 그대로 보지 못하는 것을 의미한다. 더 나아가서는 인간들이 지니는 인식세계는 이분법적인 분별력에 의해 오염되어 있기 때문에 사물을 그대로 볼 수 없다는 의미를 내포하고 있다. 그런 점에서 이 목판화는 산은 산이요, 물은 물이란 청원유신 선사의 법어를 연상케 한다. 나무는 나무고 새는 새다. 그런데 오염된 인간들은 그것을 있는 그대로 보지 못한다. 자기의 오염된 인식체계로 사물을 판단하려고 한다. 대상의 본질적 가치를 보지 못한 채 수단적 가치에만 매몰된 삶을 살아가는 것이다. 이런 점을 이해하면 〈미기축물〉이 무엇을 표현하고자 했는지 분명해진다.

장욱진의 그림에서 지극히 단순한 선線을 중심으로 미학적 구도를 완성하고 있는 것은 목판화만의 특징이 아니다. 이것은 선禪의 단순성과 상통한다. 붓질을 더하면 더할수록 단순함은 사라진다. 선禪의 본질은 논리에 의지하지 않는다. 선의 본질은 단순함이 지극해졌을 때 도달할 수 있는 경계이다. 직관에 의해 본질에 직입直入하는 것도 이 때문이다. 이렇듯 선에 도달하는 길은 논리를 버리고 단순함에 의지함으로써 가능해진다. 그렇다고 해서 선의 단순함이 일상성을 포기한다는 개념은 아니다. 단순함과 직관 속에서 본질의 세계를 탐미

하면서도 일상의 가치를 포기하지 않는 것이 선이다. 이것을 표현하는 선가禪家의 용어가 불이법문不二法門 혹은 유무상즉有無相卽인 것이다.

그리고 유무상즉의 이 일상성은 선을 주제로 한 장욱진의 목판화에서 사람으로 나타난다. 그의 그림에서 언제나 자리 잡고 있는 사람은, 본질과 현실을 동시에 포용하되 세속적 가치에 매몰되지 않겠다는 작가의 정신과 일상성의 의지가 표현된 것으로 볼 수 있다.

이렇게 볼 때 ㉒ – 아마도 처음 판화집을 구상할 때 표제화로 선정했던 작품으로 보이는 이 도상은 100주년 기념전의 주제 '선이란 무엇인가'를 아주 적절하게 표현했다고 볼 수 있다. 이 작품은 선禪을 문門으로 표현하고 있다. 선은 본질의 세계로 들어가는 문이자, 동시에 본질과 현실을 동시에 포용할 수 있는 안목을 열어주는 문이다. 이 문을 통해 인간은 욕망과 번뇌에 오염된 자신의 한계를 인식할 수 있다. 번잡한 세속에 살면서 존재의 본질과 자아정체성을 망각하지 않는 길은 오직 이 문밖에 없기에 선을 문으로 표현했다고 이해할 수 있는 것이다.

4. 목판화의 핵심 기호와 상징성

선 사상을 그림으로 나타낸다는 것은 언설이 미칠 수 없는 세계를 그리는 작업이다. 이런 점에서 목판화 또한 표현 불가능한 세계를 그림이란 수단을 통해 표현해야만 하는 자가당착 속에 빠지게 된다. 절대의 세계를 인식이 가능한 범위 안에서 표현해야 하기 때문이다.

이것을 불교적으로는, 제일의제第一義諦는 표현과 논리를 초월한 세계이지만 그 세계를 표현하지 않으면 중생들과 소통할 수 없다고 말한다. 가능한 범위 안에서 표현의 수단을 찾아 제일의제를 표현하지 않을 수 없다는 것이다. 표현 불가능한 궁극적인 본질의 세계를 제일의제 혹은 무無라 한다면, 표현의 수단은 세속적인 진리를 의미하는 세제世諦 혹은 유有라 한다. 세속적인 진리인 세제를 통해 제일의제의 세계를 표현하는 것이다. 제일의제가 논리와 사유를 초월한 세계라면 세속제는 논리와 언어, 감정과 기호 등등을 포괄한다.

이러한 불교 논리에 따른다면 작가가 의식세계를 그림으로 표현하는 것은 제일의제를 세속제라는 징검다리에 의지해 다가가는 것과 같다. 이런 점에 기반하여 이인범은 장욱진의 작품 세계를 "초기의 건축적 수사학에서 공空과 무언無言의 세계로, 인위성에서 무위無爲의 자연성으로, 있음[有]에서 없음[無]으로 가고 있는 화가 장욱진의 삶과 예술 역정은 도대체 무슨 말로 다가설 수 있는 것일까."라고 전제하며, 그럼에도 불구하고 "전쟁과 궁핍, 현실과 세속의 질곡을 단호히 거부하는 자존과 자유정신으로 받아들여진다."고 평가하고 있다.[146]

이러한 평가처럼 그의 삶은 자유[해탈]와 궁극적 본질을 추구하고 있었다. 장욱진이 수행자와 같은 구도적 역정을 그림으로 표현하고 있다면, 그의 그림은 단순한 그림이 아니라 깨달음을 표현하는 것이다. 그림이란 도구를 활용해 내면의 본질을 표현했다고 보아야만 한다. 그런 점에서 작가가 표현하는 방식은 그의 본질적인 내면세계를 엿볼 수 있는 통로로써 작용한다고 볼 수 있다. 선의 세계를 목판화로 표현하고 있는 그의 작품에 나타난 공통분모는 해와 달, 산, 사람,

도형, 나무, 새, 불투명한 사람의 모습 등이다.

필자는 이러한 공통분모를 장욱진이 자신의 내면을 표현하기 위해 활용하는 몇 가지의 독자적인 기호로 이해하고 싶다. 이들 기호를 통해 작가의 내면세계가 표출된 것으로 보이기 때문이다.

그런데 이러한 기호들은 선의 세계를 표현한 목판화 작품에만 나오는 것이 아니다. 목판화를 작업하기 이전부터 그의 작품에 등장하는 주요 주제는 고향, 가족, 사람, 나무, 해와 달, 산 등이다. 그 대표적인 것이 1962년 작 〈해, 달, 산, 아이〉이다. 한편 1987년 작 〈강변풍경〉이나 1989년 작 〈자화상〉은 강변에 집을 짓고 풍류를 즐기며, 배 내밀고 자연을 감상하는 선비의 모습으로 재현되어 있다.[147] 그런데 이런 목가풍의 그림 속에도 장욱진은 역시 자연스러운 초가집과 그 속에 앉아 있는 사람, 전통의 비천문양을 닮은 나무와 그 위의 새, 배와 노 젓는 사람, 붉은 태양 등을 통해 매우 한가롭고 평화스러운 모습을 연출하고 있다.

장욱진 그림의 특징에 대해 정영목은, "대상을 생략, 압축해 가는 것은 대상의 본질, 즉 스스로의 본질을 찾아가는 과정이었다고 보며, 이러한 조형방법은 서구 모더니즘의 영향인 것으로 생각해 왔다. 그러나 생략과 압축이 서구 모더니즘의 영향을 받은 것이라 하더라도 장욱진은 그것을 자신의 것으로 체화시켰으며, 그런 것은 장욱진이 지니고 있었던 불교적 세계관과 어울렸기 때문에 가능한 것이었다. 이러한 지속성과 내면화의 과정을 통해 동서의 만남이 그의 작품 속에서 이루어졌던 것"[148]이라고 평했는데, 이러한 평가는 장욱진이 이미 불교적 사유체계를 수용해 서구의 미학이론을 소화시키고 있다는 점을 의미하는 것이기도 하다.

이런 점을 고려하면 그의 작품에 나타난 특정한 기호들이 그의 미학을 상징하는 용어임을 알 수 있다. 그렇다면 그가 중시했던 기호들에 대한 불교적 의미는 무엇일까? 장욱진 작품에 자주 등장하는 해와 달, 산, 사람, 도형, 나무, 새, 불투명한 사람의 모습 등이 의식적이든 무의식적이든 그의 정신세계를 표현한 중요한 열쇠라는 점은 다시 말할 필요가 없을 것이다. 하지만 이에 대한 연구는 깊지 않다. 정형민은 나무와 새에 대한 견해를 다음과 같이 간략하게 피력하고 있다.

> 장욱진의 그림에 항상 등장하는 나무와 새 역시 장례의식 미술에서 주로 그려지던 소재이다. 나무는 장례의식나무인 부상扶桑나무를 상징하는데 이 나무는 새로운 생명으로 이어지는 통로로서의 의미도 갖고 있다. 한대漢代의 화상석에서는 이러한 상징적 의미가 명료하게 표현되어 있다. 반면 새는 부상나무에서 떠오르는 해를 상징하기도 하는데 장욱진의 의도도 이러한 고대미술의 내세사상적인 의미와 일치하는지는 확실하지 않다. 해와 달, 그리고 나무, 새는 이후 작가의 그림에서 끊임없이 그려졌다.[149]

동양사상과 무속의 이론을 차용해 그의 그림을 이해하려는 태도를 취하고 있는 것이다. 하지만 그 역시 그러한 해석에 대해 자신 있게 결론 내리지는 않는다. 장욱진의 정신세계가 동양적이고, 자연적이며, 불교적이란 점에는 별다른 이견이 없는 듯하다. 많은 미술평론가들도 이 점에 대해 많은 의견을 밝히고 있다. 그러나 구체적으로 그의 작품에 나타난 핵심 기호들이 무엇을 상징하는가에 대해서는 섣부른 판단을 유보하고 있다. 이 글 또한 장욱진의 작품에 나타난

핵심 기호들에 대해 불교적 해석을 시도하고자 하는 것일 뿐 그 기호들의 상징을 확정코자 하는 것은 아니다. 다만 이러한 작업이 그의 세계를 다 설명할 수는 없을지라도 적어도 그의 그림에 대한 이해의 폭을 넓혀주는 데 기여하리라 본다.

장욱진의 기호와 본향

장욱진의 작품 세계를 대표하는 기호는 '해와 달, 산, 사람, 도형, 나무, 새, 불투명한 사람의 모습' 등이다. 필자는 이러한 기호를 포괄할 수 있는 개념어로 '고향'을 떠올려 본다.

"그의 그림 속에 단순하지만 수없이 반복되고 있는 아이, 가족, 사람들, 개, 새, 나무, 집, 마을, 길들이 매번 새로운 방식으로 새롭게 태어나는 것이 특징"[150]이라는 견해도 있지만, 목판화에 보이는 목가풍이나 전원, 혹은 자연을 그린 장욱진의 많은 작품에서 고향을 연상하는 것은 필자만의 시선이 아닐 것이다, 그의 그림에 등장하는 산과 사람, 나무, 새 등은 고향의 산하와 추억을 대변하는 소재들이다. 이러한 소재들은 보통 인간의 본원적 향수와 회귀본능을 자극하는 것으로 알려져 있다.

장욱진의 작품 전체에 흐르는 고향의식은 다양한 기호로 구상화되어 나타나고 있다. 그리고 그가 표현한 고향은 생물학적인 고향인 동시에 존재의 본질을 의미하는 고향이기도 하다. 수행자들처럼 본향本鄕으로 회귀하려는 부단한 노력이 장욱진의 작품에서 보이는 것이다.

불교에서의 본향은 깨달음의 세계이다. 선시에 다양한 형태의 고향의식이 녹아 있는[151] 것도 이 때문이다. 불교에서 본향은 무위無爲

나 불성佛性으로 표현된다. 무위의 세계나 불성의 경지로 들어간다는 것은 너와 나의 구분이 없는 자연의 세계를 완성하는 것이다. 다양한 모습의 중생들은 궁극적으로 본향에 회귀해야만 한다.[152] 본향으로 돌아간다는 것은 또한 천지만물과 내가 같은 뿌리이기에 나와 세상이 일체一體라는 것을 체험했다는 것을 의미한다. 근원의 도, 혹은 깨달음의 경지에 도달한 것이다.

이런 점을 고려하면 장욱진의 목판화 중에서 ⑦ 〈심원지자편心遠地自偏〉과 ⑰ 〈미기축물迷己逐物〉이 근원의 도라는 세계, 즉 고향의 모습을 표현한 것으로 이해할 수 있다. 이들 작품은 이 세상의 모든 존재가 자타 구별 없이 어울리는 대동大同 세상이며, 열반의 세계라는 것을 표현하고 있다. 고향이라는 포괄적 개념을 기반으로 자신만의 특별한 기호들을 활용한 미학 세계를 구축하고 있는 것이다.

장욱진은 본향을 인식하고 고향으로 돌아가는 귀소 본능의 모습, 혹은 귀향했다고 인식하는 모습을 다양한 기호를 통해 보여준다. 그의 미학세계를 드러내는 기호는 '해와 달, 산, 사람, 도형, 나무, 새, 불투명한 사람의 모습' 등이다.

그렇다면 불교적 시각에서 이 기호들이 갖는 의미는 무엇일까? 전제할 것은 화폭(캔버스)을 일정한 공간으로 인식할 수 있다는 점이다. 그러한 공간 속에서 특정 기호가 어떠한 의미를 지닐 수 있는가를 추론해 보자.

먼저 이들 기호들 중에서 해와 달을 보면 불교에서의 그것들은 무엇보다도 '밝음'과 '광명'을 의미한다. 광명은 어둠으로 상징되는 번뇌와 망상, 집착과 오염의 반대 개념이다. 해와 달은 희망이며, 궁극적인 본질 세계로 회귀하는 징검다리이다. 광명이 없다는 것은 본

질을 망각하고, 오욕五欲으로 자신의 정체성을 상실한 상태를 의미한다. 따라서 해와 달은 부처를 의미하기도 한다. 햇빛과 달빛은 중생을 이끄는 보살이며 중생들에게 새벽을 가져다주는 화신불化身佛이다.

또 해와 달은 음양陰陽을 상징한다. 『주역』은 생멸을 반복하는 현상세계는 음양이 감응하는 상호작용을 통하여 이루어진다고 본다.[153] 음양의 상호작용으로 생기고, 생기며 변화하는 것이 도라고 본다.[154] 이것은 시간의 흐름에 따라 변화하는 존재의 세계를 의미하며, 그 속에서 역사가 전개된다는 것을 말한다.

이렇게 본다면 장욱진의 해와 달에는 음양론에 의거한 시간의 전개, 광명을 통해 근원에 회귀하려는 의식이 중첩되어 있는 것으로 볼수도 있다. 존재의 세계는 생주이멸의 법칙을 벗어날 수 없다. 본질의 세계는 변화와 운동을 통해 존재의 본질을 알려준다. 그러므로 운동과 시간을 통해 생성과 소멸을 반복하지만 그것은 도의 본질적인 모습과 다르지 않다.

다음으로 나무와 새를 살펴보자. 이미 앞에서 장욱진에게 나무와 새는 깨달음을 의미하는 '지금 이 순간[卽今]'의 자연을 상징하는 것이라고 말한 바 있다. 그런데 정형민은 나무를 새로운 생명으로 연결되는 통로로, 새를 그 나무 위의 태양으로 이해한다. 무속의 논리에서는 나무가 신과 인간을 연결해 주는 통로로 인식되며, 새는 이승과 저승 혹은 신과 인간의 세계를 연결해 주는 메신저로 인식된다. 하지만 장욱진의 새를 향토색 짙은 무속의 논리로만 해석하기에는 의문이 따른다. 장욱진의 무의식에 무속 또한 영향을 미쳤으리라고 생각할 여지는 충분하다. 그러나 단순성과 현실성, 우상과 관념의 타파,

일상을 중시하되 일상에 간히지 않는 창의성의 중시라는 선의 성격을 고려해보면 그의 그림에 선의 영향이 더욱 강하게 작용했다는 것을 쉽게 알 수 있다.

산과 사람은 선 사상의 중심이 사람에게 있음을 상징하는 것으로 읽힌다. 도형학에서는 해와 달을 하늘, 산을 대지로 본다. 인간은 그 사이에 존재한다. 중국철학의 삼재三才는 하늘과 땅과 사람이다. 삼재 없이 삼라만상은 없다. 삼재를 중심으로 모든 생명이 하나가 되는 것이 원융의 세계이다. 삼재의 원융한 관계 속에서 자연과 도는 하나가 된다. 장욱진 그림에는 둥근 원이나 타원형이 많이 나타나는데 이 또한 원융을 미학적으로 구축한 것으로 보인다.

이러한 상징은 이미 중국불교에서 활용되어 온 것이기도 하다. "불교에서 보면 원만圓滿의 원圓은 일종의 아름다움[美]이고, 원융圓融의 원도 일종의 아름다움이다. 원융은 다시 원통이라 하기도 한다."고 한 말이나 "고대 미학에서는 예술경계에서 원통의 아름다움을 매우 중시했다."[155]는 말은 이러한 시각을 잘 보여준다.

장욱진 그림의 원도 이런 관점에서 해석할 수는 없을까? 이렇게 본다면 자신의 미학 세계를 원이란 기호로 표현한 것도 동양적 원융 정신의 무의식적인 표출로 읽을 수 있을 것이다.

글을 마치며

장욱진은 그림을 그리기 위해 살았고, 그림과 같은 삶을 살았으며, 그림이 되어 살다 간 화가이다. 그림이 곧 삶이었으며 삶이 곧 그림이었다. 그림 그리기는 그에게 있어서 자아를 찾는 과정이었고 고향으로 돌아가는 여정이었다.

장욱진은 50대 이후에 더욱 왕성한 작품 활동을 한 작가이다. 그래서인지 후기에 생산된 작품일수록 '장욱진 그림'의 성격을 뚜렷이 드러내고 있다. 그의 자연주의적이고 동양적인 작품 세계는 토속적, 향토적, 무교적, 한국적, 동양적, 도가적, 불교적인 등의 온갖 수식어로 표현되곤 했다. 그러나 그가 특정한 심미적, 종교적 견해를 일관되게 추구하지 않은 것을 보면 그의 자연주의적이고 동양적인 세계는 소위 통합주의라는 보편적 자연주의인지도 모른다.

장욱진이 남긴 작품에는 풀, 나무, 개, 닭, 새, 소, 해, 달, 구름, 물, 바람, 산과 강, 집과 사람 등 그가 들길을 헤매면서 마주쳤던 온갖 자연물들이 등장한다. 그들은 서로의 자리를 지키면서 자신만의 소리를 내며 한가롭게 서로를 마주 보고 있다. 이러한 작품 세계를 평자들은 도교의 무위자연을 빌려오거나, 불교의 견성성불을 차용하여 해석해 왔다. 더 나아가서는 선의 진면목을 드러내는 선 수행의 개념으로 장욱진 그림의 불교적 세계를 해석하기도 했다.

이 글 또한 지금까지 장욱진의 작품 세계에 나타난 선 사상을 살펴보았다. 장욱진이 선천적으로 선적 근기를 타고난 작가였는지는 모

르지만, 1950−60년대 작가적 자아를 찾기 위해 고뇌했던 그의 행적을 보면 마치 은산철벽을 마주한 선승의 수행을 보는 듯하다. 그리고 그 시기를 지나면서 그의 작품은 자연주의적인 화풍으로 변모하기 시작한다. 이러한 변화들은 마치 『십우도』에서 깨달음을 완성한 선 수행자가 다시 입전수수하여 저잣거리로 나오는 듯한 양상으로 나타난다.

'선이란 무엇인가'의 목판화 작품은 이러한 그의 세계를 여실히 보여주는 결과물이 아닐 수 없다. 오랜 갈등 끝에 도달한 장욱진의 자아는 마침내 선禪으로 귀결되었고, 그럴수록 그의 화면은 더욱 단순하고 간결해지고 있었다.

부록

장욱진 연보

1918 - 01세 충남 연기군 동면 송룡리에서 부 장기용, 모 이기재의 차남으로 출생.

1923 - 06세 부친 별세.

1924 - 07세 경성사범부속보통학교(현 서울사대부속초) 입학.

1926 - 09세 일본 히로시마 고등사범학교 주최 '전일본소학생미전'
　　　　　일등상 수상.

1930 - 13세 경성제2고등보통학교(현 경복고등학교) 입학.

1932 - 15세 일본인 교사의 불공정 처사에 항의한 데 대한 징계로
　　　　　경성제2고보 중퇴.

1933 - 16세 수덕사(충남 예산) 만공선사 선실에서 6개월간 정양.

1936 - 19세 체육특기생으로 양정고등보통학교 3학년에 편입학.

1937 - 20세 동아일보 주최 '학생미전'에서 두 차례의 가작상 수상.

1938 - 21세 조선일보 주최 '제2회 전조선학생미술전람회'
　　　　　특선 및 사장상 수상.

1939 - 22세 양정고보 졸업. 일본 동경의 제국미술학교(현 무사시노미술학교)
　　　　　서양화과 입학.

1940 - 23세 '제19회 조선미술전람회'(이하 선전)에 〈소녀〉로 입선.

1941 - 24세 이병도 박사의 장녀 이순경과 결혼.

1943 - 26세 일본 제국미술학교 졸업. '선전'에 〈언덕〉이 입선.

1945 - 28세 해방 후, 국립박물관 진열과에 취직하여 도안과 제도 담당.

1947 - 30세 국립박물관 사직. 덕수상고 미술교사로 재직.
　　　　　김환기 · 유영국 · 이규상 등과 '신사실파' 결성.

1951 - 34세 종군화가단(중동부전선 제8사단)으로 활동, 종군작가상 수상.

1954 - 37세 서울대학교 미술대학 대우교수 취임.

1957 - 40세 '동양미술전'(미국 샌프란시스코)에 출품.

1958 - 41세 동경제국미술학교 동문전 '백우회 제1회전'에 〈수하〉 출품.

1960 - 43세 서울대학교 교수 사임. 명륜동 초가집을 양옥으로 개조.

1961 - 44세 경성제2고보 동문화가 권옥연·유영국·이대원·김창억·임완규
 등과 '2·9동인회' 조직. '제1회 2·9동인전'에 〈산수〉 등 유화 2점
 출품.

1963 - 46세 덕소(경기도 양주)에 화실을 짓고 홀로 칩거.
 '덕소 시절'(1963-1975) 시작.

1964 - 47세 제1회 개인전(반도화랑) 개최.

1970 - 53세 아내의 초상화 〈진진묘〉 제작.

1972 - 55세 '한국근대미술 60년전'에 〈모기장〉 등 4점 출품.

1973 - 56세 '한국 현역 화가 100인전'과 '제11회 앙가주망전'에 출품.

1975 - 58세 덕소 생활을 청산하고 명륜동 본가로 돌아옴.
 '명륜동 시절'(1975~1979) 시작.

1977 - 60세 양산 통도사에서 경봉스님을 만나 법명 비공(非空)을 얻음.

1979 - 62세 '화집발간 기념전시회'에 유화 25점, 판화 13점, 먹그림 18점 출품.

1980 - 63세 수안보(충북 충주)의 농가를 고쳐 화실로 사용.
 '수안보 시절'(1980~1985) 시작.

1981 - 64세 '장욱진 개인전'에 유화 20여 점, 에칭판화 5점 출품.

1985 - 68세 수안보 화실을 정리하고 서울로 이주.
 '한국 양화 70년전'에 출품.

1989 - 72세 신갈(경기도 용인)에 양옥을 짓고 입주.
 '한국현대화전'(미국 뉴저지주 버겐 예술·과학박물관)에
 유화 8점 출품.

1990 - 73세 12월 27일 점심식사 후 갑자기 발병, 오후 4시 타계.

주석 모음

01 이흥우, 「덕소의 화실」, 『장욱진이야기』(서울: 김영사, 1991), pp. 119 - 120.

02 김형국, 『그 사람 장욱진』, p. 35.

03 김형국, 『그 사람 장욱진』, p. 226-227.

04 김철순, 「금강석처럼 단단한 지혜-장욱진의 마음, 삶, 그림」(『장욱진이야기』,
 서울: 김영사, 1995), p. 223.

05 김형국, 『그 사람 장욱진』, p. 229.

06 박정기, 「작은 그림의 대가 장욱진의 회화세계」(『장욱진 화집』,
 서울: 호암미술관, 1995). p. 13.

07 김형국, 『장욱진 모더니스트민화장』, p. 95.

08 김철순, 「금강석처럼 단단한 지혜-장욱진의 마음, 삶, 그림」, p. 242.

09 김형국의 책과 이순경의 회고에는 1937년으로 언급되어 있으나 조선일보 주최
 제2회 전조선학생미술전람회는 1938년에 개최되었다.

10 김형국, 『그 사람 장욱진』, p. 68.

11 김형국, 『그 사람 장욱진』, p. 249.

12 장욱진, 『장욱진』(서울: 호암미술관, 1995), p. 34.

13 장욱진, 『장욱진』(서울: 호암미술관, 1995), p. 34.

14 김현숙, 「장욱진의 초기작품 연구-1940년대 초-1950년대 초중반」, p. 49.

15 김형국, 『그 사람 장욱진』, p. 154.

16 김영나, 「장욱진의 작품에 나타난 인간과 자연」, p. 66.

17 김형국, 『그 사람 장욱진』, p. 248

18 김영나, 「장욱진의 작품에 나타난 인간과 자연」, p. 66.

19 쥘 바르베 도리비이, 『멋쟁이 남자들의 이야기 댄디즘』, 고봉만 옮김,
 서울: 이봄, 2014.

20 김형국, 『그 사람 장욱진』, p. 304.

21 김형국,『그 사람 장욱진』, p. 309.

22 김현숙,「장욱진의 초기작품 연구 - 1940년대 초 - 1950년대 초중반」, pp. 44-49.

23 장욱진,『강가의 아틀리에』, 2017, 열화당, p. 24.

24 정영목,「장욱진 作品論」, p. 319.

25 알랭 밀롱,『도시의 이방인』, p. 17.

26 김형국,『그 사람 장욱진』, p. 84.

27 김영나,「장욱진의 작품에 나타난 인간과 자연」, p. 60.

28 김영나,「장욱진의 작품에 나타난 인간과 자연」, pp. 61-62.

29 김현숙,「장욱진의 초기작품 연구 - 1940년대 초 - 1950년대 초중반」,
 pp. 447-448.

30 김영나,「장욱진의 작품에 나타난 인간과 자연」, p. 64.

31 정영목,「장욱진 作品論」, p. 318-319.

32 정영목,「장욱진 作品論」, p. 322.

33 장욱진,『강가의 아틀리에』, 2017, 열화당, p. 133.

34 장욱진,『강가의 아틀리에』, 2017, 열화당, p. 149.

35 최종태,「그 정신적인 것, 깨달음에로의 길」, p. 37.

36 정영목,「장욱진 作品論」, p. 325.

37 장욱진,「예술과 생활」,『강가의 아틀리에』, pp. 145.

38 장욱진,「발상과 방법」,『강가의 아틀리에』, pp. 132-133.

39 오광수,「조형의 초극, 장욱진론」, pp. 220 - 221.

40 정영목,「장욱진 作品論」, p. 323.

41 Wayne Enstice, Melody Peters, *Drawing: Space, Form, and Expression*(3rd ed.,
 New Jersey: Pearson Prentice Hall, 2003), pp. 25 - 26.

42 에르빈 파노프스키,『상징형식으로서의 원근법』, p. 65

43 에르빈 파노프스키, 『상징형식으로서의 원근법』, pp. 67-68.

44 가라타니 고진, 『일본 근대문학의 기원』(박유하 옮김, 서울: 민음사, 1999),
pp. 48-49.

45 정형민, 『한국 근현대 회화의 형성 배경』(서울: 학고재, 2017), pp. 25-26.

46 정형민, 『한국 근현대 회화의 형성 배경』, pp. 29-30.

47 홍대용, 『산해관 잠긴 문을 한 손으로 밀치도다. 홍대용의 북경 여행기 〈을병연
행록〉』(김태준, 박성순 옮김, 서울: 돌베개, 2001), pp. 195-196.

48 진조복, 『동양화의 이해』(김상철 옮김, 서울: 시각과 언어, 1999), pp. 44-46.

49 마이클 설리반, 『중국의 산수화』(김기주 옮김, 서울: 문예출판사, 1994), p. 110.

50 리차드 에드워즈, 『중국 산수화의 세계』(한정희 옮김, 서울: 예경, 1992), p. 31.

51 김영나, 「장욱진의 작품에 나타난 인간과 자연」(『장욱진, 화가의 예술과 사상』,
서울: 태학사, 2004), p. 74.

52 박정기, 「작은 그림의 대가 장욱진의 회화세계」, pp. 18-19.

53 송주현, 『1960년대 한국 현대소설의 유목민적 상상력』(서울: 혜안, 2014),
pp. 194-195.

54 박찬효, 『1960-1970년대 한국소설에 나타난 탈향과 귀향의 서사』(서울: 혜안,
2013), pp. 96-97.

55 송주현, 『1960년대 한국 현대소설의 유목민적 상상력』, pp. 198-199.

56 전광식, 『고향』(서울: 문학과 지성사, 2010), p. 33.

57 전광식, 『고향』, pp. 34-35.

58 장욱진, 『강가의 아틀리에』, pp. 97-102.

59 박찬국, 『들길의 사상가, 하이데거』(서울: 그린비, 2013), pp. 233-236.

60 최종태, 「한국적이라고 하는 것에 관하여」(『장욱진, 나는 심플하다』,
서울: 김영사, 2017), pp. 124-126.

61 이광표, 「장욱진-전쟁이 낳은 탈속의 경지」(『그림에 나를 담다, 한국의 자화상 읽기』, 서울: 현암사, 2016), p. 297.

62 정영목, 「장욱진과 불교」, pp. 104-106.

63 김영건, 『동양철학에 관한 분석적 비판』(서울: 라티오, 2009), p. 108.

64 김영건, 『동양철학에 관한 분석적 비판』, p. 115

65 명법, 『선종과 송대 사대부의 예술정신』(서울: 씨 · 아이 · 알, 2009), p. 167.

66 명법, 『선종과 송대 사대부의 예술정신』, pp. 172-174.

67 명법, 『선종과 송대 사대부의 예술정신』, pp. 218-221.

68 "승조는 한편으로는 인연에 따라 형성된 현상 곧 연생법으로서의 현상을 긍정하면서[有], 다른 한 편으로는 현상의 배후에 또는 저변에 깔린 형이상학적 실체를 부정한다[無]. 공(空)과 유무(有無)의 팽팽한 긴장 관계가 여기에 자리 잡고 있으며, 본질주의자의 유무에 대한 부정, 공사상가의 유무에 대한 긍정이 승조의 사상으로서 정착해 있다." 이종철, 『중국 불경의 탄생, 인도 불경의 번역과 두 문화의 만남』(서울: 창비, 2008), p. 89.

69 진철문, 「장욱진의 그림에 나타난 불교적 미학의 세계」, p. 108.

70 정영목, 「장욱진과 불교」, p. 84.

71 정영목, 「장욱진과 불교」, p. 84.

72 정영목, 「장욱진과 불교」, p. 103.

73 정영목, 「장욱진과 불교」, pp. 107-108.

74 서성록, 『현대미술의 쟁점』(서울: 재원, 1997 , pp. 135-136.

75 서성록, 『현대미술의 쟁점』, pp. 161-162.

76 정영목, 「장욱진과 불교」, pp. 107-109.

77 제이콥 발테슈바, 『마크 로스코』(윤채영 옮김, 서울: 마로니에북스, 2006), pp. 50-57.

78 홍선표, 「치장과 액막이 그림, 조선 민화의 새로운 이해」(『월간미술』 2005.10.), p. 104에서 재인용.

79 남영록, 「민화의 현대적 변용 연구」(동방대학원대학교 박사학위논문, 2018), pp. 12-14.

80 남영록, 「민화의 현대적 변용 연구」, pp. 45-56.

81 신유진, 「장욱진 작품에 나타난 민화 요소의 조형성 정신성 분석 연구」 (경희대학교 교육대학원 석사학위논문, 2011), pp. 21-52.

82 임두빈, 『한국의 민화 Ⅰ』(서울: 서문당, 1993), pp. 11-12.

83 임두빈, 「민화(民畵)의 미학적 분석을 통한 정신미(精神美) 연구」 (『예술과 미디어』 12권 4호, 한국영상미디어협회, 2013), p. 42.

84 임두빈, 「민화(民畵)의 미학적 분석을 통한 정신미(精神美) 연구」, p. 47.

85 僧璨, 『信心銘』(大正藏 48, p. 376b) "至道無難 唯嫌揀擇 但莫憎愛 洞然明白"

86 『담마파다』(법구경) 게송 1.

87 마쓰모토 시로(松本史朗)는 1989년 『연기와 공: 여래장사상 비판』을 통해, 하카마야 노리아키(袴谷憲昭)는 1989년 『본각사상 비판』, 1990년 『비판불교』를 통해 본각(本覺) 사상을 비불교적인 것으로 주장하면서 아울러 선의 불이사상을 비불교적이라고 비판하였다.

88 『六祖壇經』(大正藏 48, p. 340c) "善知識 我於忍和尙處所 一聞 言下大悟 頓見眞如本性 是故將此敎法 流行後代 令學道者 頓悟菩提 各自觀心 令自本性 頓悟"

89 『鎭州臨濟慧照禪師語錄』(大正藏 47, p. 498a) "云何是法 法者是心法 心法無形 通貫十方 目前現用 人信不及 便乃認名認句 向文字中求 意度佛法 天地懸殊"

90 『景德傳燈錄』 卷10(大正藏 51, p. 276c) "異日問南泉 如何是道 南泉曰 平常心是道 師曰 還可趣向否 南泉曰 擬向卽乖 師曰 不擬時如何知是道 南泉曰 道不屬知 不知 知是妄覺不知是無記"

91 『宗鏡錄』(大正藏 48, p. 418c) "阿那箇是佛心 師曰 牆壁瓦礫無情之物 並是佛心 禪客曰 與經大相違也 經云 離牆壁瓦礫無情之物 名爲佛性 今云 一切無情之物 皆是佛心 未審心之與性 爲別不別 師曰 迷人卽別 悟人不別"

92 오연경, 「탈원근법적 시각장과 단순성의 미학-오규원의 〈그림과 나〉 연작과 장 욱진 회화의 상관성을 중심으로」(『비평문학』 제60호, 서울: 한국비평문학회, 2016), pp. 156-157.

93 에르빈 파노프스키, 『상징형식으로서의 원근법』, pp. 67-68.

94 오연경, 「탈원근법적 시각장과 단순성의 미학-오규원의 〈그림과 나〉 연작과 장 욱진 회화의 상관성을 중심으로」, p. 158.

95 오연경, 「탈원근법적 시각장과 단순성의 미학-오규원의 〈그림과 나〉 연작과 장 욱진 회화의 상관성을 중심으로」, p. 159.

96 오규원, 「장욱진의 나무」, 『가슴이 붉은 딱새』, p. 86.

97 오연경, 「탈원근법적 시각장과 단순성의 미학 - 오규원의 〈그림과 나〉 연작과 장욱진 회화의 상관성을 중심으로」, p. 161.

98 오연경, 「탈원근법적 시각장과 단순성의 미학 - 오규원의 〈그림과 나〉 연작과 장욱진 회화의 상관성을 중심으로」, p. 165.

99 오규원, 『새와 나무와 새똥 그리고 돌멩이』, 서울: 문학과지성사, 2005.

100 오연경, 「탈원근법적 시각장과 단순성의 미학-오규원의 〈그림과 나〉 연작과 장 욱진 회화의 상관성을 중심으로」, p. 164.

101 오연경, 「탈원근법적 시각장과 단순성의 미학-오규원의 〈그림과 나〉 연작과 장 욱진 회화의 상관성을 중심으로」, pp. 173-174.

102 박상언, 「장욱진 그림에 나타난 나무의 원형성 해석」, p. 34.

103 오규원, 『가슴이 붉은 딱새』, p. 86.

104 「趙州語錄」, 『古尊宿語錄』 卷14(卍續藏 68, p.84c) "問如何是眞實人體 師云 春

夏秋冬 云與麼卽學人難會 師云 儞問我眞實人體"

105 오규원, 『가슴이 붉은 딱새』, p. 95.

106 오규원, 『가슴이 붉은 딱새』, p. 97.

107 오용석, 「명상과 사회의 관계성에 대한 禪的 고찰-곽암선사의 『십우도』를 중심으로」(『동아시아불교문화』 제23호, 서울: 동아시아불교문화학회, 2015), p. 493.

108 장순용, 『십우도』(서울: 세계사, 2000), pp. 307-318.

109 『續傳燈錄』卷30(大正藏 51, p. 677c) "露胸跣足入塵來 抹土塗灰笑滿腮 不用神仙眞秘訣 直教枯木放花開"

110 『續傳燈錄』卷22(大正藏 51, p. 614b) "僧三十年前未參禪時 見山是山見水是水 及至後來親見知識有箇入處 見山不是山 見水不是水 而今得箇休歇處 依然見山秖 是山 見水秖是水 大衆這三般見解是同是別 有人緇素得出 許汝親見僧"

111 장욱진, 「탑동리의 단상들」, 『화랑』 1983년 겨울호(오규원, 「장욱진의 나무」, 『가슴이 붉은 딱새』, p. 97에서 재인용).

112 가나문화재단, 『장욱진 백년 인사동 라인에 서다』(서울: 가나문화재단, 2017), p. 222.

113 이에 대한 논란은 이미 호적과 스즈키 다이세쯔의 선연구 방법론에 대한 갈등에서도 보이고 있다. 이에 대해서는 김대열, 「선종미학연구의 초보적 탐색」(『한국선학』 30호, 서울; 한국선학회, 2011), pp. 510-511 참조.

114 동양미학이나 선의 미학이나 예술론에 대한 국내외 여러 연구들이 있지만, 최근의 특기할 만한 국내 연구자로는 김대열을 들 수 있는데, 「선종미학연구의 초보적 탐색」(『한국선학』 30호, 서울; 한국선학회, 2011) ; 『수묵화-출현과 선종의 영향』(경기도: 헥사곤, 2017, 그의 박사논문을 단행본으로 출판한 것임) 등이 그의 최근의 연구이다. 이 외에도 이찬훈, 「선종미학연구」(『철학연구』 99호, 대한철학회, 2006) ; 주성옥(명법), 「송대 예술관에 끼친 선종의 영향 : 意境과 詩書

畵一律論을 중심으로」(서울대학교 대학원 박사학위논문, 2007) 등이 선종과 관련한 최근의 예술론 연구들이다.

115 김대열, 「선종미학연구의 초보적 탐색」, p. 509.

116 도록에는 '24폭 병풍'으로 소개되어 있으나 사진으로 보아서는 3점 1폭으로 구성된, 총 8폭의 병풍으로 보인다.

117 도연명, 〈음주〉 제5수, "結廬在人境 而無車馬喧 問君何能爾 心遠地自偏 採菊東籬下 悠然見南山 山氣日夕佳 飛鳥相與還 此中有眞意"

118 『금강경』, 不應住色生心 不應住聲香味觸法生心 應無所住而生其心

119 『대승기신론』(大正藏 32, p. 577b3), "是故一切法 如鏡中像無體可得 唯心虛妄 以心生則種種法生 心滅則種種法滅故"

120 『송고승전』, 「의상전」(大正藏 50, p. 729a4), "則知 心生故 種種法生 心滅故 龕墳不二 又 三界唯心 萬法唯識 心外無法 胡用別求"

121 「馬祖道一禪師廣錄」, 『四家語錄』 卷1(卍續藏 69, p. 2bc) "祖示衆云 汝等諸人 各信自心是佛 此心卽佛 達磨大師 從南天竺國 來至中華 傳上乘一心之法 令汝等開悟 又引楞伽經 以印衆生心地 恐汝 顚倒不信 此一心之法 各各有之 故楞伽經 以佛語心爲宗 無門爲法門 夫求法者 應無所求 心外無別佛 佛外無別心 不取善不捨惡 淨穢兩邊 俱不依怙 達罪性空 念念不可得 無自性故 故三界唯心 森羅及萬象 一法之所印"

122 『景德傳燈錄』 제28권, 「馬祖道一章」(大正藏 51, p. 440a3) "江西大寂道一禪師示衆云 道不用修但莫汚染 何爲汚染 但有生死心造作趣向皆是汚染 若欲直會其道平常心是道 謂平常心無造作無是非無取捨無斷常無凡無聖 經云 非凡夫行非賢聖行是菩薩行 只如今行住坐臥應機接物盡是道"

123 吳立民, 『禪宗宗派源流』(中國社會科學出版社, 1998), pp. 146-147.

124 황민지, 『중국 역사상의 불교와 경제』(임대희 역, 서울: 서경, 2002), pp. 222-231.

125 『景德傳燈錄』(大正藏 51, p. 440a) "道不用修但莫汚染 何爲汚染 但有生死心造作趣向皆是汚染"

126 『景德傳燈錄』(大正藏 51, p. 440b) "了心及境界 妄想卽不生 妄想旣不生 卽是無生法忍 本有今有不假修道坐禪 不修不坐卽是如來淸淨禪"

127 『장자』, 「제물론」 5. 승조는 이 구절을 조론에서 인용하고 있으며, 만물의 평등 일여를 나타내는 구절로 활용하고 있다. 이후 많은 불교사상가들이 인용했다.

128 『벽암록』(大正藏 45, p. 180a), "四三, 擧 僧問洞山 寒暑到來如何迴避 山云 何不向無寒暑處去 僧云 如何是無寒暑處 山云 寒時寒殺闍黎 熱時熱殺闍黎 龍新和尙拈云 洞山袖頭打領腋下剜襟 爭奈這僧不甘 如今有箇出來問黃龍 且道如何支遣 良久云 安禪不必須山水 滅却心頭火自凉"

129 『六祖壇經』(大正藏 48, p. 349b14), "惠能云 不思善不思惡 正與麼時 那箇是明上座本來面目 惠明言下大悟"

130 『벽암록』(大正藏 48, p. 209b21), "八四 擧 維摩詰問文殊師利 何等是菩薩入不二法門 文殊曰 如我意者 無言無說 無示無識 離諸問答 是爲入不二法門 於是文殊師利問維摩詰 我等各自說已 仁者當說 何等是菩薩入不二法門 雪竇云 維摩道什麼 復云 勘破了也"

131 『維摩經』(大正藏 14, p. 538c), "仁者心有高下 不依佛慧 故見此土爲不淨耳 舍利弗 菩薩於一切衆生 悉皆平等 深心淸淨 依佛智慧 則能見此佛土淸淨"

132 『벽암록』(大正藏 48, p. 182b19), "四六 擧 鏡淸問僧 門外是什麼聲 僧云 雨滴聲 淸云 衆生顚倒迷己逐物"

133 『五燈會元』(卍續藏 80, p. 28b) "世尊在靈山會上 拈華示衆 是時衆皆默然 唯迦葉尊者破顏微笑 世尊曰 吾有正法眼藏 涅槃妙心 實相無相 微妙法門 不立文字 敎外別傳 付囑摩訶迦葉"

134 정영목, 「장욱진과 불교」, p. 105.

135 정영목,「장욱진과 불교」, p. 106.

136 정영목,「장욱진과 불교」, p. 107.

137 『阿毘達磨俱舍論』卷9(大正藏 29, p. 48c) "因馳求故積集能牽當有果業此位
名有"

138 『望月佛敎大辭典』第1卷, p. 202bc.

139 유(有)에 대한 개념에 대해서는『阿毘達磨集異門足論』권4와『阿毘達磨大毘婆
沙論』권192와『阿毘達磨俱舍論』권19에 자세하게 기술하고 있다.

140 S. Daisetz, Studies in The Lankavatara sutra(London: George Routledge &
Sons, LTD, 1930), p. 287.

141 화엄은 상즉에 상입(相入)을 더 첨가하여 상즉상입의 사상을 발전시켰다.『華
嚴五敎章』권4는 "공(空)과 유(有)의 뜻이 있기 때문에 상즉문(相卽門)이 있으
며, 역(力)과 무력(無力)의 뜻이 있기 때문에 사입문(相入門)이 있으며, 연(緣)을
기다리고 연을 기다리지 않음이 있기 때문에 동체이체문(同體異體門)이 있다"
고 하여 상즉을 더욱 발전시켜 설명하고 있다. 또한 상즉문에 대해서는『華嚴經
探玄記』권4에서 "체(體)에 의하면 공과 유의 뜻을 갖추기 때문에 상즉이다. 말
하자면 만약 하나가 없으면 일체의 연은 모두 자체를 잃는다"라고 한다.

142 黃檗,『宛陵錄』(大正藏 48, p. 386b) "上堂云 卽心是佛 … 本來是佛 不假修行 但
如今識取自心見自本性 更莫別求"

143 『楞伽師資記』(大正藏 85, p. 1285a) "未入道多途 要而言之 不出二種 一是理入
二是行入 理入者 謂藉敎悟宗 深信含生 凡聖同一眞性 但爲客塵妄覆 不能顯了
若也捨妄歸眞 凝住辟觀自他 凡聖等一 堅住不移 更不隨於言敎 此卽與眞理冥狀
無有分別 寂然無名之理入"

144 黃檗,『宛陵錄』(大正藏 48, p. 386b) "卽心是佛 上至諸佛 下至蠢動含靈 皆有佛
性 同一心體 所以達摩從西天來 唯傳一心法 直指一切衆生本來是佛 不假修行 但

　　如今識取自心 見自本性 更莫別求"

145 『景德傳燈錄』卷28(大正藏 51, p. 440a) "江西大寂道一禪師示衆云 道不用修 但
　　莫汚染 何謂汚染 但有生死心 造作趣向 皆是汚染 若欲會其道 平常心是道 何謂
　　平常心 無造作無是非 無取捨 無斷常 無凡聖"

146 박명자, 『해와 달, 나무와 장욱진』(서울: 갤러리 현대, 2000), p. 12.

147 김영나, 「장욱진의 작품에 나타난 인간과 자연」, p. 68.

148 정영목, 「장욱진과 불교」, p. 111.

149 정형민, 「장욱진의 자연관」(『장욱진, 화가의 예술과 사상』, 서울: 태학사, 2004),
　　p. 128.

150 박명자, 『해와 달, 나무와 장욱진』, p. 12.

151 인권환, 「시에 있어 고향의식의 양상」(『어문논집』 25권, 서울: 민족어문학회,
　　1985), pp. 763-768.

152 차차석, 『다시 읽는 법화경』(서울: 조계종출판사, 2010), p. 106.

153 이상익, 『역사철학과 역학사상』(서울: 성균관대학교출판부, 1996), p. 122.

154 이상익, 『역사철학과 역학사상』, p. 129. "一陰一陽之謂道"

155 鄭志祥, 『佛教美學』(上海人民出版社, 1997), p. 223.

그림으로 보는 선의 미학

초판발행 | 2020년 10월 19일

지은이 • 서 규 리
발행인 • 김 동 금
펴낸곳 • 우리출판사
서울시 서대문구 경기대로9길 62
전화 (02)313-5047 · 5056
팩스 (02)393-9696
이메일 wooribooks@hanmail.net
홈페이지 wooribooks.co.kr
등록 제9-139호

ISBN 978-89-7561-345-6

값 18,000원